霹靂盛典

風起雲湧四十年

黃文章（強華）作者口述

葉郎 文字構成

台灣人跟布袋戲

共同經歷了從農業時代到工業時代、

從工業時代到科技時代的劇烈社會變化。

和每一個台灣人一樣，

我們所做的就是繼續堅守崗位，

想辦法適應這個節奏一天比一天快的世界。

—— 黃文章（強華）

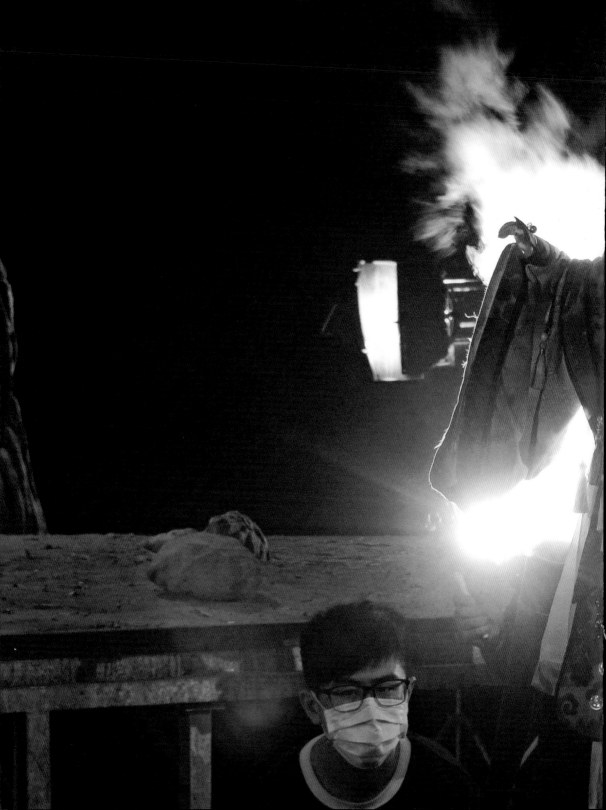

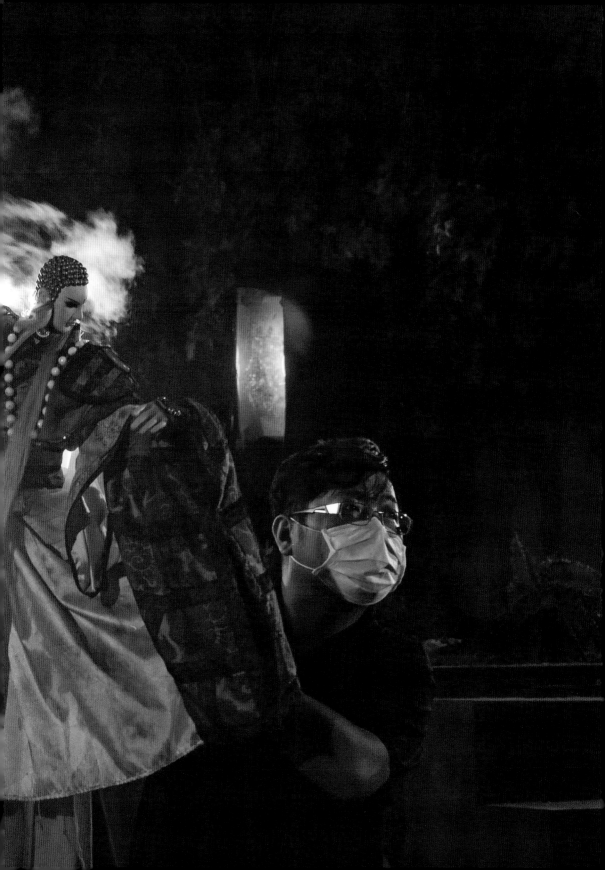

目次

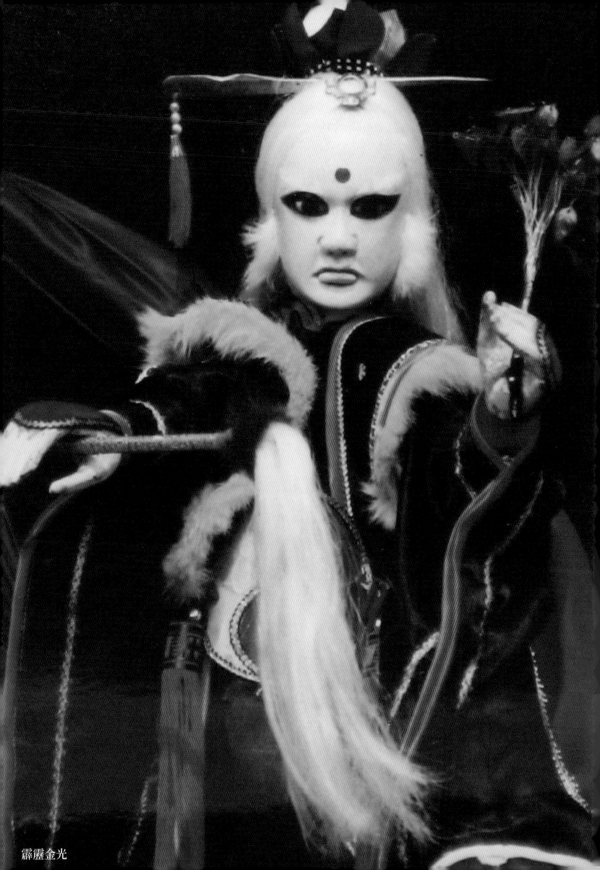

霹靂金光

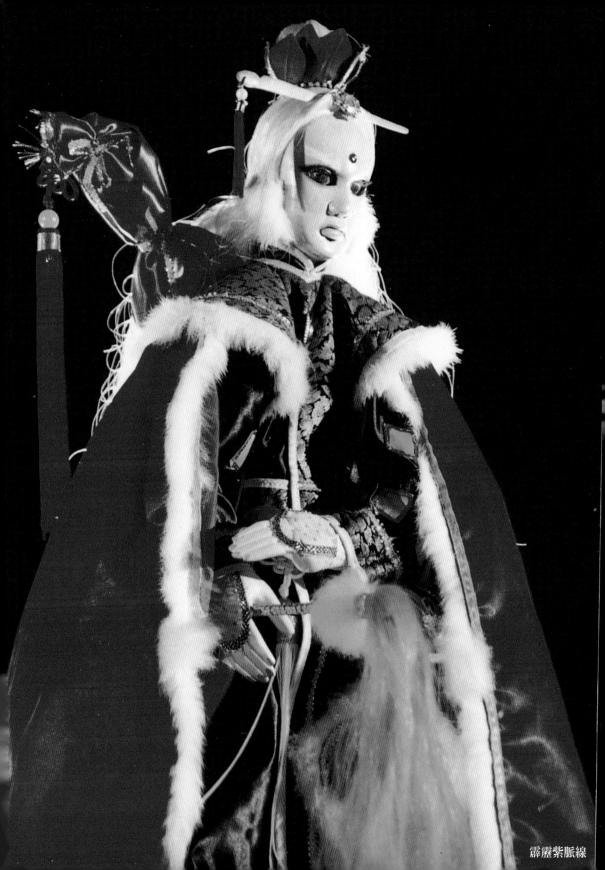

霹靂紫脈線

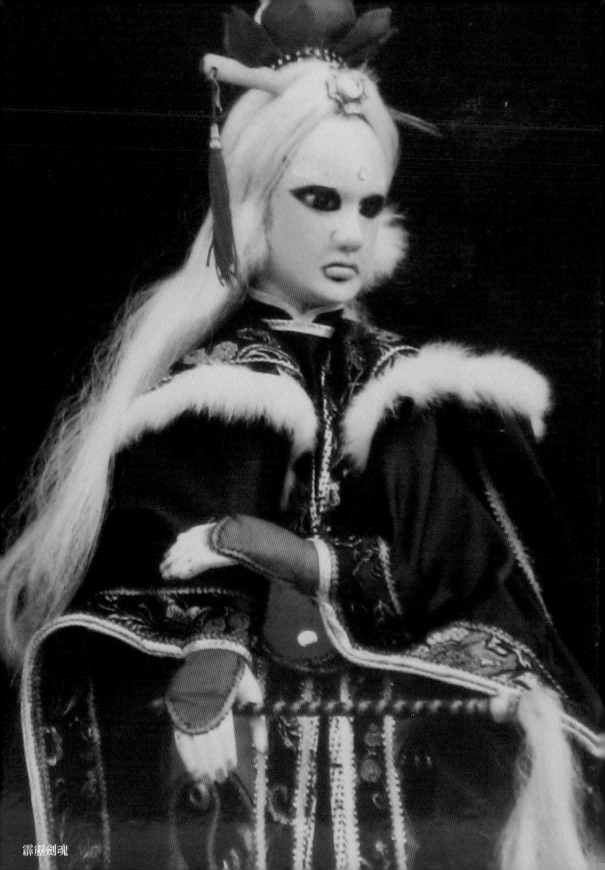

霹靂劍魂

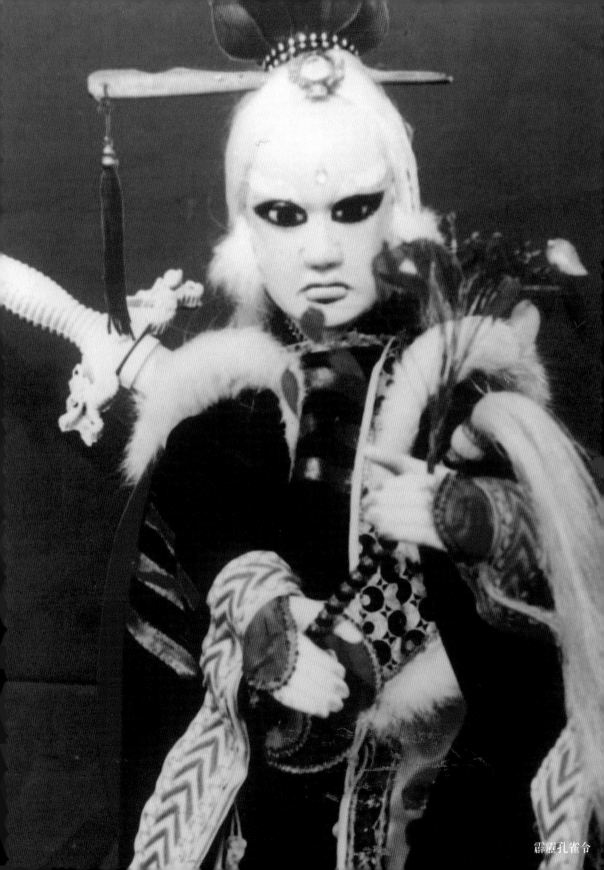

霹靂孔雀令

霹靂異數

霹靂紫脈線

霹靂異數

霹靂異數

霹靂狂刀

霹靂狂刀

霹靂王朝

第一部

布袋戲
的故事

功名
在掌上
布袋戲說從頭

「相傳：此戲發明於泉，約三百年前，有梁炳麟者，屢試不第，一日偕友至九鯉仙公廟卜夢。仙公執其手，題曰：功名在掌上。夢醒，以為是科必中，欣然赴考。及至發榜，又名落孫山，廢然而歸。偶見鄰人操縱傀儡，略有所感，自雕木偶，以手代絲弄之，更見靈活，乃藉稗史野乘，編造戲文，演於里中，以抒其胸積。不料震動遐邇，爭相聘演，後遂以此為業，而致巨富，始悟仙公托夢之靈驗。」

<div align="right">——《台灣省通志》卷六《學藝志藝術篇》</div>

布袋戲又叫做掌中戲。根據學者吳明德先生在〈布袋戲名稱考述〉中的說法，之所以用「布袋」稱之，是因為早年單人演出者（即「肩擔戲」）為了便利於在不同的演出地移動，總會用一個大布袋來裝所有演出道具。這個布袋在演出的時候還可以用來圍出臨時的戲台，藉以遮住主演的身體，只露出手上的偶讓觀眾看到。因為布袋和演出如影隨形，當時的人才又把掌中戲稱為「布袋戲」。

布袋戲這門民間藝術的起源本身就是一個戲劇性十足的傳奇

故事：

　　據說明朝萬曆年間，泉州一名教書爲生的秀才梁炳麟，從鄰人的傀儡戲演出中得到了靈感，決定將操作不便的傀儡改良成可以直接用一隻手掌操作的偶，以手代線來演出。他還運用自己因爲參與科舉考試而熟讀的歷代正史加上各種稗官野史的調劑，當成布袋戲最主要的演出素材。這門橫空出世的民間藝術形式隨即一炮而紅。

　　有趣的是，這個起源故事也夾帶了稗官野史風格的調劑。有一說，這名屢試不中的落魄書生某次應考前曾到福建仙游縣的九鯉湖仙公廟求籤。求籤前一晚他先夢到福祿壽三仙等衆神扮仙祝賀，第二天又在仙公廟抽了一支上籤說：「三篇文章入朝廷，中得三鼎甲文魁；功名威赫歸掌上，榮華富貴在眼前。」

　　《台灣省通志》中記載的另一個版本則是省略掉抽籤這個橋段，直接讓白髮老翁托夢向梁生提示更簡單易懂的五個字——「功名在掌上」。

　　無論哪一個版本，寓意都是一樣的。梁炳麟誤讀了「功名在掌上」這五個字的眞意，以爲自己馬上要飛黃騰達、加冠進祿。直到屢次落第後改以布袋戲／掌中戲爲生，並因而聲名大噪之時，梁生才終於領悟托夢／籤詩中的「掌上」涵義。

　　從頭到尾功名一直都在他手中變化萬千的偶身上。

　　就算眞有梁炳麟其人，這些起源故事顯然都已經過說書人的加油添醋和挪用變造。

所以另外一個傳說中的布袋戲起源地——漳州，就直接把另一位漳州人士孫巧仁套用在同一個故事線裡頭，照本搬演一模一樣的情節。更有甚者，乾脆把泉州人梁炳麟和漳州人孫巧仁兩個不同宇宙的角色組成了一個超級英雄團體，說兩人同在揚州夢仙宮抽到同一支籤詩。緊接著同時名落孫山的這對難兄難弟開始相偕出遊，並在旅程中看到傀儡戲的演出，隨後一起研發出了布袋戲。

　　同時囊括梁炳麟和孫巧仁的版本，立意或許跟漫威電影復仇者聯盟差不多，重點就在於取不同角色各自的優勢來提高集體戰力。梁炳麟學問好，孫巧仁則練過武術，於是衍生了文戲武戲都精采、風靡三百載的布袋戲藝術。

　　三百年前的起源故事，只能憑藉這種不精確的喝水傳話方式來讓後人揣測真正的發展歷程。幸運的是，過去一百年布袋戲落腳台灣的發展歷程，還有很多見證者可以提供第一手資訊。霹靂布袋戲的黃文章（強華）董事長就是其中之一。

　　清乾隆、嘉慶年間，布袋戲隨著閩南移民進入台灣。由泉州來台授藝的黃阿圳（因客居鹿港而被稱做「鹿阿圳」或「圳師」）傳藝給落籍西螺的蘇總（人稱「總師」）。總師後來率先將圳師原本比較偏向南管系的「白字仔」布袋戲，改用更熱鬧的北管當成後場音樂。總師隨後把自己的戲班「錦春園」交棒給來自雲林土庫的徒弟黃馬。

　　台灣布袋戲第一世家——雲林黃家——的故事就此揭開序幕。

因為黃馬正是五洲園黃海岱先生的父親、黃俊雄先生的祖父、霹靂布袋戲黃文章（強華）和黃文擇的曾祖父，也是黃亮勛的高祖父。

就像當年志在功名的書生最後轉了個彎變成布袋戲祖師爺，黃家歷代原本的人生計畫其實不一定都有布袋戲在裡頭。然而也如同以因地制宜、與時俱進著稱的這門民間藝術本身一樣，沒有計畫就是最好的計畫。

以下這幾篇文章，黃文章（強華）將替大家回顧布袋戲在這一百年中，如何身手矯健地在不同的新媒介裡頭搭建自己的舞台，以及台前台後，黃家五代人如何鍥而不捨地改良布袋戲、推廣布袋戲。

以下就是「功名在掌上」的台灣版傳奇故事……

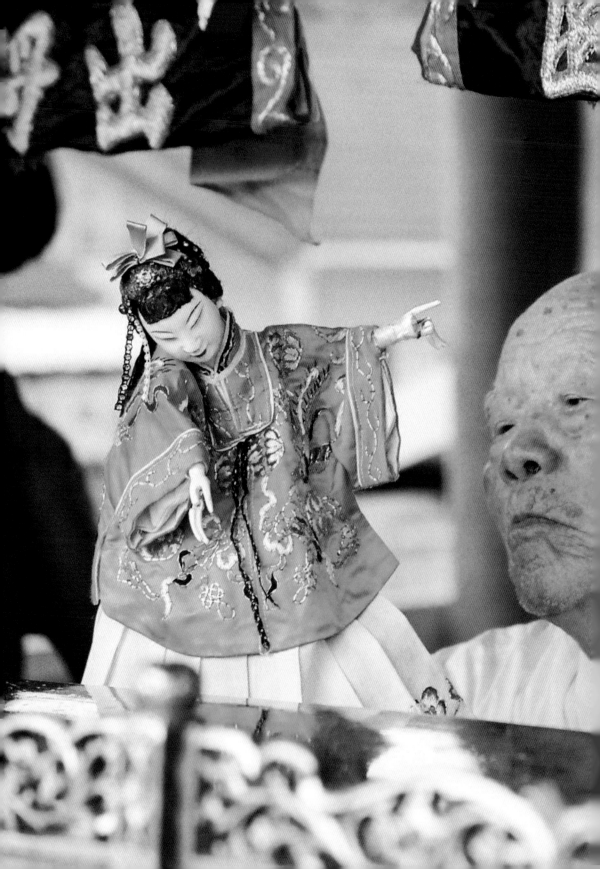

黃海岱老先生是台灣布袋戲史上的重要人物。

跳島戰術
百年布袋戲的奇幻旅程

「我們不能期待布袋戲 100 年下來用固定一種規格，就要讓觀眾不離不棄、死心塌地愛上你。我們必須去適應觀眾的生活方式和生活作息的改變，想辦法跟上。」──黃文章（強華）

從外台跳到內台

作為一門超過百年歷史的傳統藝術，布袋戲搞不好是全世界每次媒體革命都有趕上的唯一一個，而且每一次都是想也不想就拚了老命地跳過去。

其中第一次跳躍，就是從外台戲跳到內台戲。

人家來看野台，為的是當下的娛樂，因此野台的重點就不會是長時間的故事鋪陳，它比較需要現場即時反應的橋段、笑點還有俚語。你必須要跟現場觀眾打成一片，必須要比較淺顯易懂的橋段，讓現場觀眾能夠即時感受到。演野台沒辦法說現在丟下一個哏，然後還要兩三集之後才會有結果。比如說今天一開始的劇情有一個結，你可能演到中間或是結尾的時候，這個結就一定得解開，不可能像我們霹靂布袋戲現在那樣，要好幾

集之後才去解開那個結。

　　野台戲的腳本不用準備得多，但是要演得精，必須非常熟稔。因為戲班要一直在不同的地方演出，所以不必每場都變換不同的故事來演。那個年代交通沒那麼方便，也沒有網路，也沒有電視。你在前面那個庄頭演過，後面這個庄頭的人不太可能跳出來說這一齣他已經看過了。因為比較少遇到重複的觀眾，所以一般戲班就是那幾個看家戲到處演。真正要緊的是現場氛圍的塑造。

　　到我父親黃俊雄的時候，布袋戲已經到戲院裡頭去演了。

　　布袋戲大概光復前後開始在戲院盛行，在戲院裡演出故事就得要長了。內台戲有時候演兩個月、三個月，甚至長達半年都有。你的節目越受歡迎，人家就讓你演越久。因此戲班的挑戰變成你要如何確保每天故事不一樣，還必須要有前後的延續性。

　　這時候，我們就需要排戲先生出場了。

　　排戲先生的任務是在演出前幫戲班排戲，但他不是告訴你要講什麼對白，而是告訴你今天該演的劇情綱要。每天排戲先生都會幫你排不一樣的綱要，比如跟你說：今天史艷文被誰毒害，然後就要去求藥，接下來主演就得自己設計史艷文要用什麼方式求到藥，比方要對詩或是解謎之類的種種過程。

　　因為內台戲一演可能要演半年，所以你必須要有一個大的故事在後頭。排戲先生的另一個作用就在這裡。

不過這種內台的演法有一個缺點，就是它仍然很即興，主演通常沒有足夠時間去思考每一個角色的對白。如果把整整半年的戲錄起來，就會發現很多前後矛盾、互相衝突的地方；比如說你之前講過的對白，可能幾天後就會忘光光了，然後就會講出前後不一致的說法。

　　和外台戲一樣，去那裡看布袋戲的人本來就是要享受當下的快感。像我爸爸黃俊雄，他的專長就是三小──小生、小旦、小丑。因為他是個搞怪的奇才，負責戲與戲之間牽引的小丑演得特別好，去看戲的人都會覺得很開心，所以那個年代的戲票三元、五元大家都花得下手。爸爸的戲總是在內台造成非常大的轟動，尤其中南部一直都很受到歡迎。

　　因為有這種表演平台的磨練，爸爸的表演在現場即興反應上比我們更厲害，他這種即興呈現出來的戲劇脈絡也比我們更清楚。我們現在都需要在家裡想得周全之後再出門演戲，而爸爸他則是在現場想到點子就能夠立刻想辦法加進去。

　　而且爸爸的語言變化、一來一往的針鋒相對也比我們強，換成我們來演，都需要充分時間去設計。

　　當然我們演的東西可能比較不會有前後矛盾的問題，可是爸爸臨場反應的角色對話真的比我們強太多。我跟弟弟都是三十幾歲開始就一直在攝影棚演，所以那種布袋戲的臨場反應就漸漸消失了，現在叫我們去演，可能還不一定演得來。

從電視台跳到錄影帶店

史艷文的故事，從內台戲一路演到 1970 年代開始進入電視台之後，它受到的外在限制就比外台戲和內台戲多了很多。

因為電視節目必須送審，所以布袋戲就開始出現有什麼話不能講的規矩，或是哪一隻眼睛不能瞎、哪一隻手不能拿刀這種左派、右派的帽子也出現了。那種氛圍之下，最後還跑出中國一定強之類的角色。

審查的直接影響是我們的布袋戲開始變得文謅謅，因為你必須處心積慮閃躲語言的地雷，經過一再修飾之後，人物的對話方式就變得很刻意，真實性就出不來。話不能講、血不能流、造型不能太誇張，這樣下來戲就很難做。好人壞人的衝擊性、刺激性都被大幅減弱。

古早野台戲的年代，每個角色都是滿頭裝飾、頭上長一堆角什麼的，一登場都是金光強強滾。這種造型一開始的動機是製造一種意象，讓觀眾知道這個人不是常人，武功特別厲害。那時候不論在內台或是外台，布袋戲都沒辦法像現在這樣用動畫來具體表現一個人的功夫，所以他們只好在偶的頭上下功夫，往上一直堆疊上去。五個角的上面還有三個角，三個角上面還有一個角，越疊越高。

尤其野台觀眾跟戲台的距離比較遠，不這樣做他看不到。而且那時候的觀眾心態是越「罕」（誇張）越好看，後來內台戲

的觀眾其實也是這個心態。

可是一上電視你就不能這樣做了。因為一這樣做，馬上就開始有人指責說角色裝扮太浮誇，不符合社會現實。很可惜的是，如此一來，古早布袋戲的那種「罕」（誇張）就這樣消失在螢光幕上了。

等到 1980 年代，電視台第二次停播布袋戲，我們進入錄影帶市場之後，因為再也不用送審，布袋戲又開始好玩了。之後有了電腦動畫特效的加持，現在的「罕」（誇張）就變成說一掌打下去整個地球爆炸之類的。

為什麼錄影帶時代的觀眾會覺得布袋戲看得很爽？就是因為我們沒有什麼禁忌，什麼都敢講，什麼都敢做，內容就很接地氣，甚至包含開一些含蓄的黃腔。我們演的搞不好就是觀眾心裡想的，只是之前沒有人幫我講出來而已。

我認為這世界上有些內容你越努力查禁它，它的生意會越好。比如以前學生時代你說不能抽菸，結果大家帽子都在藏菸。《閣樓》（Penthouse）、《花花公子》（Playboy）你說不能看，結果每個人書包裡都是這種東西。

後來網路時代來臨，就變成只要你想看幾乎什麼都看得到，不管是翻牆啊盜版之類的方法都有。現在這些內容根本不稀罕，可是以前農業社會，觀眾看到這種布袋戲的表演就覺得很新鮮，覺得「他們怎麼敢講」。

從錄影帶店跳到便利商店

當年霹靂的錄影帶真的非常風行，每週五發片的時候，錄影帶店都是堆積如山的片子等大家去租。因為這些錄影帶提供給觀眾看電視布袋戲沒有的刺激感，以及內台、外台時代沒有的撲朔迷離的情節鋪陳，因此才會大受歡迎。

而且那時候也還沒有網路可以讓道友爆雷洩密，資訊不發達的年代，劇情保密比較容易，觀眾就會非常期待故事接下來的發展。

錄影帶的年代是布袋戲非常輝煌的時刻，到了 VCD、DVD 的年代，盜版就出現了。

錄影帶的時代當然也會有盜版，但那時候拷貝的速度是 1：1，盜版的人要花很多時間。可是 DVD 幾分鐘就可以複製一張，所以節目上檔之後很快就盜版滿天飛，這時候錄影帶出租店就開始走下坡。而到網際網路出現之後，盜版散布的速度更快，連拷貝都不用拷貝，在網路上就看得到，接下來就沒有人要看正版了。

我們大概到錄影帶出租店接近崩盤的時候，靈機一動就開始轉換到全家便利商店去了。

我們那時候就是看到錄影帶店已經開始蕭條，知道這個市場大概撐不久了。當時數字一攤開，包含百視達、亞藝影音等連鎖店的出租率都快速下滑。雖然我們已經有自己經營的第四

台，但那個是線上通路，而本來就習慣看 DVD 來追霹靂布袋戲的人還是很多，所以身爲內容供應方的我們必須開始思考新的實體通路。

當時我們就是鎖定要轉到普及率大一點的複合式通路，算一算大概不是 7-11 就是全家便利商店。最後就是 2009 年正式把出租通路全面轉移到全家便利商店去。

像這樣出租平台改變的同時，我們說故事的方式也在改變。因爲這時候我們的編劇人數開始變多，增加到七、八個人一起寫。年輕的編劇畢竟不是老闆本人，不敢像以前錄影帶時代那麼放得開，所以這時候的布袋戲已經不像錄影帶時代那麼強調接地氣、那麼敢說敢演。

用網路串流把觀眾的時間填滿

觀眾在哪裡，我們就跟著去哪裡。所以當大家開始透過網路和手機看各種節目的時候，布袋戲絕對不能自滿地停留在原本的媒介上，不快跟上，馬上就會被時代淘汰。

越先進的平台，競爭的人就越多。所以從霹靂布袋戲登上 Netflix 到開發我們自己的 App 串流平台，都會刺激布袋戲變得更多元。

這個「多元」包括「內容的多元」，也包括「長度的多元」。

我們在 APP 可能會有電影的長度 90 分鐘，可能有連續劇的

時間 45 分鐘，或是像《Thunderbolt Fantasy 東離劍遊紀》電視系列是 23 分，甚至還可以衍生 10 分鐘、5 分鐘的內容。這一次布袋戲必須開始爭取觀眾零碎的通勤時間，目標是把他們的時間填滿，比如說沒時間的人可以看 10 分鐘的，有時間的人可以看 90 分鐘或是 45 分鐘。像 23 分鐘的節目或許很適合 Netflix 那種追劇的方式，可以一口氣多看幾集，所以就可以一次上架全部，讓觀眾去追劇。

採用「多元」化節目形式的重點不在於去跟別人競爭，而是去對原本的布袋戲觀眾提供更多樣化的節目選擇。

我們不能期待布袋戲 100 年下來用固定一種規格就要讓觀眾不離不棄，死心塌地愛上。我們必須去適應觀眾的生活方式和生活作息的改變，想辦法跟上。

現在大家都是手機族，每天搭公車、火車、捷運上下班的人太多了。他們可以用來看影片的零碎時間可能是三分鐘到十分鐘左右的時間，必須要短篇的才有辦法看，因此我們提供的內容就必須因應這種長度，為其量身打造。比如說如果只有五分鐘，你絕對不可能提供什麼燒腦的劇情，可能會比較是時事的、輕鬆的橋段。這些多元的內容也有助於布袋戲開拓鐵粉以外的市場。

我覺得只要是用偶演出，它就是布袋戲。不能說布袋戲就一定要用台語來演出，或者是因為演的是西方的故事《羅密歐與茱麗葉》，就說它不是布袋戲。如果這不是布袋戲，那我就要

反問它是什麼？這是布袋戲產業要繼續發展一定要去思考的問題。

在此同時，我們也在思考「內容遊戲化」的新趨勢。將來我們在網路上提供的內容如果可以跟觀眾互動，觀眾就會有參與感。比如說葉小釵跟素還真決鬥的時候，你可以選擇葉小釵贏或是選擇素還真贏。不同的人贏，就會有不同走向的故事結局出來，就變成一個劇情的岔路。而且觀眾很可能會跳回來看第二次，想知道另外一條岔路的發展。

這些都是以前無線電視、有線電視、錄影帶和 DVD 做不到的，現在的串流平台就提供了布袋戲這樣的新機會。

回到原點：和現場觀眾互動

另外一個我們也很想做的是更深入的互動──直播。直播等於是讓布袋戲回到 100 年前的原點，重新回到那個野台戲和內台戲直接與現場觀眾互動的傳統。

現在大家在做的直播有分兩種，一種是有觀眾的直播，一種是沒觀眾的直播。

其實年輕人可能不知道，我們最早在電視台的布袋戲演出也算是一種直播。當年電視台的直播經常會有穿幫的意外，可是對觀眾來說反而是另外一種樂趣。比如說操偶師經常不小心手就穿幫，甚至操偶師整顆頭都跑出來。穿幫還是照樣得演下

去，比如說直播現場不小心拿錯偶，發現拿錯了也來不及，硬著頭皮還是要繼續演。怎麼辦？解法就是回去趕快修改劇本，下一集再來解釋說為什麼昨天有一個敵方陣營的奸細跑出來之類的。

對觀眾來說，這種直播中的穿幫反而可以讓他們隱約認識戲棚後面的真實運作狀態。直播的樂趣就是這種窺視。

至於另外一種有觀眾的直播，它的重點則是跟現場觀眾的互動。直播只是在現場演出上頭附加的形式，演出者真正的任務還是跟現場觀眾互動。

我們霹靂布袋戲一直有在規劃未來可能要做直播，重點是直播用的偶必須要有所調整，劇本也不會一樣，就像過去內台戲、外台戲的臨場反應樂趣一樣，直播的劇本也必須要有自己的哏、自己的笑點。我甚至在想，搞不好經常穿幫露臉的年輕操偶師反而更適合做直播，因為他們時不時的穿幫也會變成直播的特殊樂趣。

1998 年我們去國家劇院演過一次《狼城疑雲》，如果第二次要上國家劇院就一定要有辦法比第一次好，否則就不應該去做，因為觀眾會去比較。第一次我們去演素還真，第二次我們有想過要演三國志，所以一直在研究如何在舞台上重現火燒連環船。國家劇院不能真的讓我們放火，必須用其他方法讓現場觀眾體驗好像現場真的有火的感覺，所以除了燈光的輔助效果之外，我們想過能不能在觀眾席噴熱氣，讓現場感到火的溫

度。就像有花的場景也可以釋放花的香氣，我們在思考的是如何把布袋戲延伸到五感體驗上，讓現場觀眾的其他感官也能夠跟戲本身有連結。

我們做戲的一貫態度就是一定要做得比以前更好、難度更高，同時要結合更新的技術。但是因為一直抽不出時間，也抽不出人力來做，到現在還是停留在規劃階段。

我們的想法是，國家劇院是國家的藝術殿堂，能去那裡表演是一種無上的殊榮。阿公黃海岱有去演過，爸爸黃俊雄很可惜沒有這個機會，而我們得到這個機會就必須全力以赴。所以當年的演出光我們自己的人員投入上百人，因為要用人力換景，現場需要很多人力，最後也是賠錢做收。

劇場表演就是現場演出，既緊張又刺激。那一次我弟弟黃文擇原本是事前錄好音，不用上台的。後來因為國家劇院的旋轉舞台故障，改用人力換景需要比較長的時間，所以換景的時候還是派他上來串場，避免場子冷掉。現場演出還有舞台監督在那裡按碼表，幾秒之後景要推上去，幾秒之後誰要上來講話。這種場面一定得派出最有經驗的操偶師，不然碼錶突然壞了，台上馬上就天下大亂了。

那一次重返舞台的演出經驗讓人難以忘懷，過程非常辛苦，也非常刺激，這才叫做挑戰。

最後謝幕的時候，觀眾鼓掌的一剎那就讓所有的辛苦得到了回報。我們做布袋戲的人要的不就是這個掌聲嗎？

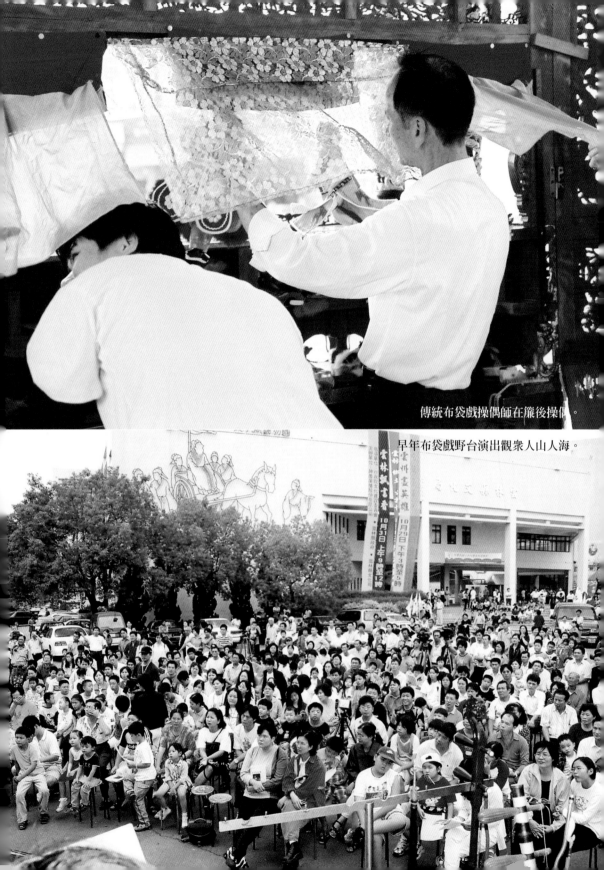

傳統布袋戲操偶師在簾後操偶。

早年布袋戲野台演出觀眾人山人海。

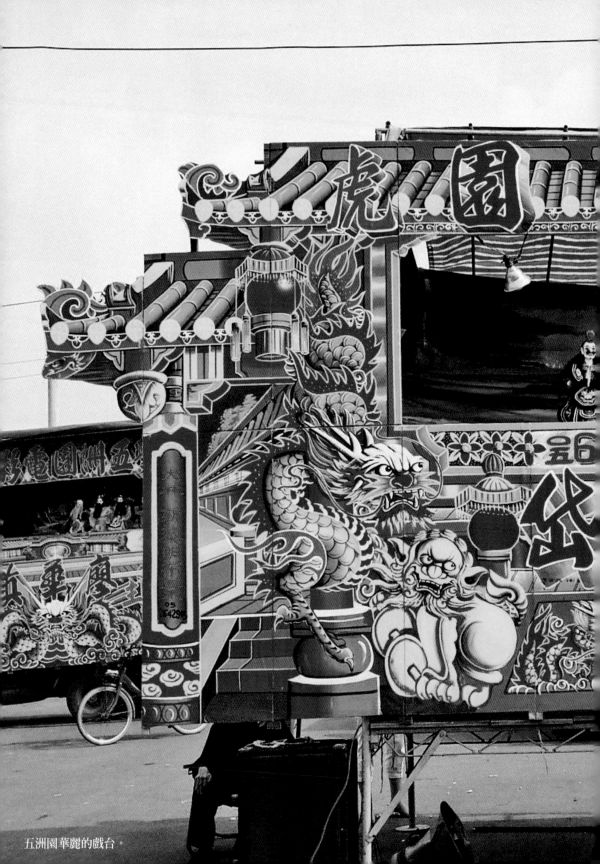

五洲園華麗的戲台。

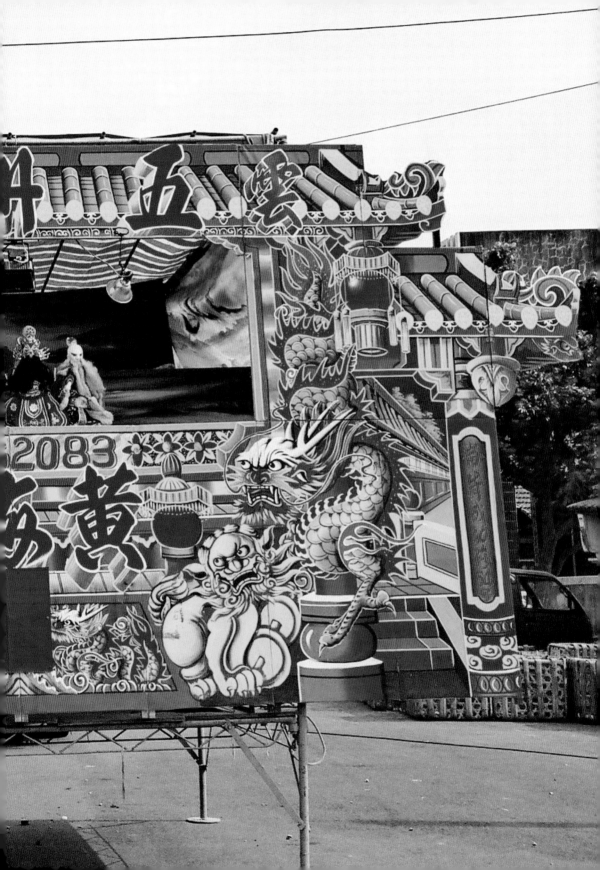

戲台後有許多故事與心聲

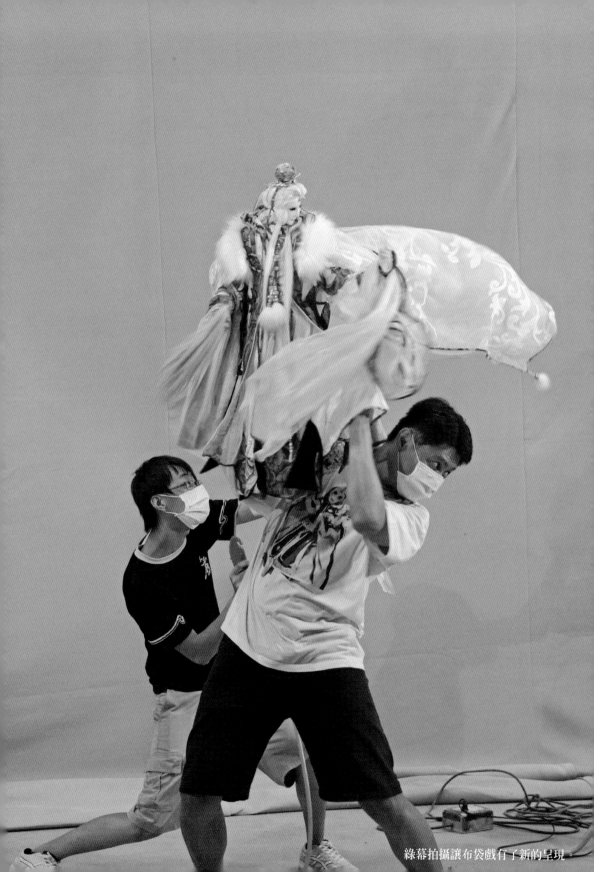

綠幕拍攝讓布袋戲有了新的呈現。

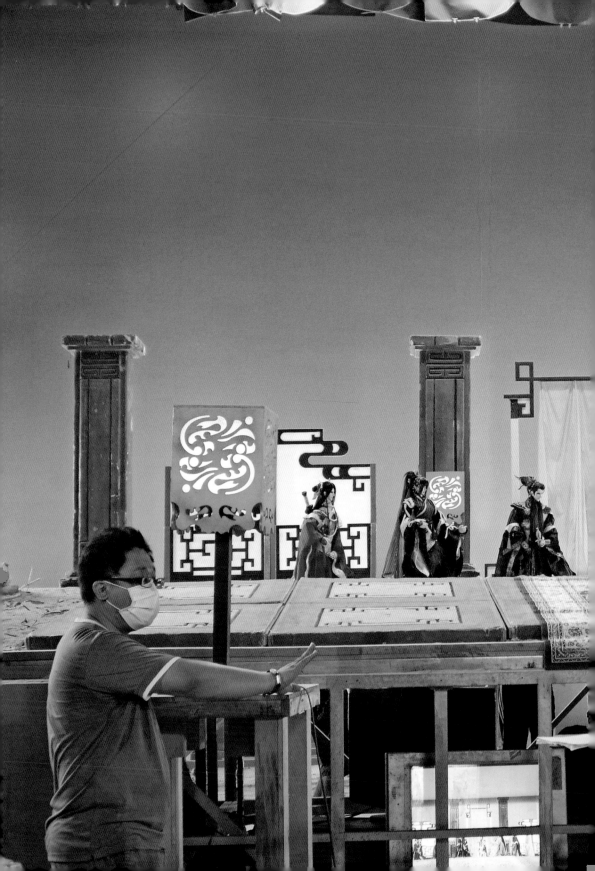

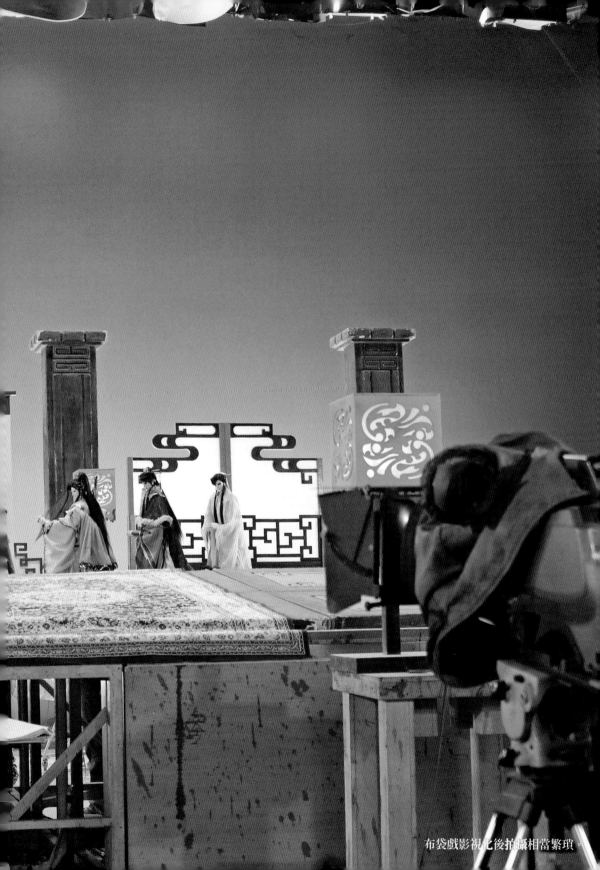

布袋戲影視此後拍攝相當繁瑣。

求新求變
布袋戲的技術冒險史

「走在時代前端的一定較有風險，也較容易被評論。然而我們的出發點都是為了讓布袋戲更有發展，能夠長久的留存下來。觀眾必須要先喜歡布袋戲，才會去追溯布袋戲的起源及更傳統的形式。」──黃文章（強華）

280萬台幣的錄影機

雖然做的是一門上百年的傳統藝術，但我們一家人都有一種走在技術前端的冒險精神。我想，正是因為這種冒險精神，才讓台灣布袋戲可以一路走到今天。

1970 年代，爸爸黃俊雄在日文版的《讀者文摘》上看到當年 Sony 出的第一台 Betamax 錄影機的廣告，結果花了 280 萬的天價買了一台進來。當時台灣只有兩套錄放影設備，一套是光啓社買的，一套是我爸爸買的。

當年之所以會買下這台設備，是因為我們原本在電視台播出的節目以「妨害農工商正常作息」的理由被新聞局禁演。窮則變，變則通，爸爸就開始想有沒有可能我們自己來出錄影帶。

結果因爲機器眞的太新,十集的錄影帶節目做出來沒人有機器可以放,連送去新聞局他們都沒有機器可以審,最後只能摸摸鼻子以 60 萬把機器賣掉。

我的個性很像我爸,很捨得花錢投資新技術,後來上了年紀之後才比較節制。

比錄影機更早的時候,他也買過那種現在已經看不到的盤式錄音機。一開始是因爲他在電影裡頭聽到有些音樂他很想用,可是偏偏買不到,只好拜託人在電影院裡頭把音樂錄下來再拿去放。當年的盤式錄音機就是爲了這件事買的。在著作權觀念還不發達的年代,這些錄下來的音樂,因此成爲台灣布袋戲歷史的一部分。

最早我們都是在電視公司的攝影棚拍戲,後來在民生東路有一個很簡單的布袋戲攝影棚。錄影機買回來就放在民生東路的最上層樓頂上。民國 70 年前後才因爲民生東路的攝影棚太小,決定搬回雲林。當年正好爸爸在虎尾買了一塊地蓋後來的金夜大飯店(現在的虎尾春秋文創設計旅店),所以索性就在飯店的地下室搭一個棚。

後來邊拍邊覺得地下室空氣不好,地方也不夠大,才有現在虎尾片廠的興建,慢慢擴張成今天的規模。

1982 年電視台又復播布袋戲的時候,我們就是在虎尾的新攝影棚裡不眠不休地拍兩家電視台,甚至三家電視台的布袋戲節目。

爸爸當年大手筆投資錄影帶設備有沒有白花錢？事實上當年這些自己摸索、嘗試錯誤的錄影設備建置經驗很快就派上用場。電視台復播布袋戲沒幾年，又第二次停播。我們這時候就立刻轉入錄影帶市場，自製節目去出租店讓觀眾租，從此再也不用受制於電視台。

一格一格畫上去的動畫

就像阿公黃海岱以前說的，「傳統的不能滅，現代創新的要跑給觀眾追，而三分古典、七分現代最好」，我們一家人的血液中都有這種冒險創新的個性：拚命想做別人還沒有做過的事。我想我兒子黃亮勛、女兒黃政嘉他們兄妹應該也流著同樣的血液。

像我後來把片廠接下來的時候，台灣在技術層面上還沒有特效動畫後製這一回事，完全是我們自己一點一點摸索出來的。

最一開始我還在替爸爸工作當導播的時候就已經嘗試自己做動畫。那個年代根本沒有什麼電腦軟體之類的工具，就是靠自己手工在暗房裡頭一格一格剪接、一格一格畫上去，製造出我們想要的特殊效果。結果開始做這些動畫特效之後，才發現它對布袋戲敘事效果的輔助非常有效，就好比我爸爸當年率先嘗試用唱片來輔助布袋戲一樣，可謂一拍即合。

布袋戲這個媒介原先在野台演出的時候是完全仰賴說書人的

OS，用嘴巴來描繪當下的狀況。很多時候，現場觀眾眼睛看到的畫面並不符合 OS 講出來的情境，那個年代也沒有現在所謂的浮空投影技術，所以嘴巴講得天花亂墜、天崩地裂，演出來給現場觀眾看到的卻沒有這些效果。所以我們後來就開始用後製、電腦合成來縮短這種口白跟畫面的差距。

剛開始我們的技術還不純熟，做出來的不一定很逼真，但至少誠意十足，而且也慢慢地對布袋戲的戲劇效果有加分。那個年代，連好萊塢電影也沒有像現在超級英雄電影那樣滿滿都是電腦特效，所以當時的年輕人就覺得布袋戲加上動畫真的是非常新鮮的體驗。

時代不一樣，觀眾追求的東西也就不一樣。新一代的年輕人比較追求聲光刺激，老一輩的觀眾則是看劇情。

一門文化技藝要在時代變遷當中傳承得長長久久，還是需要一定程度的投其所好，不能總是劃地自限。像我六、七十歲的人想的，一定會跟二、三十歲的年輕人想的有距離，不能說我想的就是對的。

基本原則不會變，就是我們一定要想辦法維繫布袋戲這門手藝。但基本原則之外，要讓它真正發光發熱，就必須要讓新的元素進來。想要讓年輕人喜歡布袋戲，就需要年輕人的想法進到布袋戲裡頭。老一輩的觀念經常是孕育在科技還沒發達的年代，這些觀念一旦根深柢固，就很容易阻擋新的東西進來。

挑戰實景拍攝的布袋戲

另外一個我一直在挑戰的技術是打破舞台的限制，像電影那樣出外景，用實景來講布袋戲的故事。

布袋戲原本是鏡框式舞台的表演方式，必須把操偶師和各種道具裝置藏在鏡框以外的舞台底下或舞台後方，因此改用實景拍攝的難度非常高。

以前有些爆破場面我們會去魚池裡頭實景拍攝，到了 1996 年的《黑河戰記》則是把操偶師藏在地溝裡頭拍攝；那時候正好攝影棚旁邊有塊地還沒有蓋起來，我們就在地上挖了地溝來拍攝。不過實景拍攝要藏很多東西，困難度很高，進度快不了，造成發片時間不穩定，有時候隔一週發片，有時候要隔超過一個月才能發行，觀眾收視習慣就無法養成。讓觀眾養成習慣去期待什麼時候可以看到下一集是非常重要的，所以後來《黑河戰記》就暫時沒有再拍下去。

然而那種 DNA 裡頭的冒險性格還是刺激我們開始思考：有了挖地溝拍攝的經驗之後，是不是可以挑戰在水裡面拍？於是就有了 2000 年的《聖石傳說》這個一口氣挑戰 35 釐米膠卷和實景拍攝的高難度計畫。

《聖石傳說》故事裡頭劍如冰住的地方是在水上，所以我們就跑去魚塭拍。結果因為我們沒有經驗，沒有去租氧氣筒，操偶師只好每個都練閉氣操偶。一邊要拿偶，一邊還要閉氣，表

演非常困難，一個鏡頭要拍非常久。因為他們沒有受過潛水的專業訓練，閉氣也閉不了太久，一旦忍不住，頭就會浮出水面，頭一浮出水面，便是穿幫。

當時我們借用的是沒人管理的公用魚塭。以前每個庄頭都會有公用的魚塭給人家釣魚用，那時候也沒有想過這種公用魚塭水質比較差，會有衛生的問題。操偶師上岸之後又不能馬上洗澡，還要在那邊討論下一個鏡頭什麼的，緊接著馬上又跳下去拍。於是濕了又乾，濕了又乾，不久之後，操偶師就陸續開始有皮膚病的症狀。

像這種要挑戰技術極限的事情，我們無法把它變成是常態，最主要原因是沒有人手也沒有時間。因為我們有出租店的合約，每個禮拜更新的週播劇一定要做出來，不然會變成違約，所以全部人手都投入做週播劇之後，就很難擠出多餘的時間來做更不一樣的嘗試。

大膽創新是為了保存布袋戲

再往前看，其實台灣布袋戲早年最重要的兩個創新，是爸爸黃俊雄當年開始用錄音帶取代後場樂師，以及改變偶的大小。這兩次大膽的創新在當年都引來很多議論，然而它們也都是讓布袋戲擁抱更多觀眾的關鍵變革。

爸爸先後拍過電影跟電視布袋戲，因為攝影機的介入，爸爸

開始認為偶的尺寸必須加大，才能配合攝影機特寫的需要。

爸爸當年面對的環境，是根深柢固的傳統派，堅決認為布袋戲一定要小偶、一定要有後場樂師。結果事實證明，在史艷文之後，大部分野台戲的偶其實都已經改成爸爸在史艷文中用的尺寸「二尺四」（編按：約 72.72 公分）的木偶了（現在霹靂的木偶約三尺 ，編按：約 90.9 公分）。

因為爸爸在電視上演的史艷文大為風行，野台的偶也很快就跟著改，他們的心態同樣也是想要投其所好，因為觀衆喜歡史艷文這種造型、這種大小的偶，大家也跟著做。所以如果沒有爸爸的史艷文，現在野台布袋戲的偶可能還是傳統的小偶。

走在時代前端的一定比較有風險，也比較容易被評論，然而我們的出發點都是為了讓布袋戲更有發展，能夠長久的留存下來。觀衆必須要先喜歡布袋戲，才會去追溯布袋戲的起源及更傳統的形式，如果他連現在的布袋戲都無法喜歡，更沒有機會去了解傳統布袋戲。

當然也不能讓傳統小偶的文化消失，畢竟它是布袋戲的源頭。源頭若找不到，布袋戲就會失去根源，所以我也不認同大家都一窩蜂地只做新式的布袋戲。我們霹靂也有很多操偶師都是小偶起家的，只是時間久了，功夫一定會生疏，但再練習一下，也能回去演小偶。

保存文化有很多種不一樣的方式，沒有說布袋戲的偶絕對要長怎樣。唯一絕對的事，就是一定要讓更多人認識布袋戲，讓

更多人接受布袋戲，剩下的都不是絕對的。講再多的道理，如果不能讓布袋戲永續長存，就通通都是白講。

時間證明了爸爸當年替布袋戲加入新的音樂是正確的，用大偶是正確的，我們後來加入新的動畫是正確的。因為這些新元素的加入，才能讓布袋戲的傳統一直延續、一直演繹到現在。

布袋戲這三個字已經有上百年的歷史，如果沒有跟著時代的腳步往前推進，搞不好在當年小偶的時代，布袋戲就已經消失了。

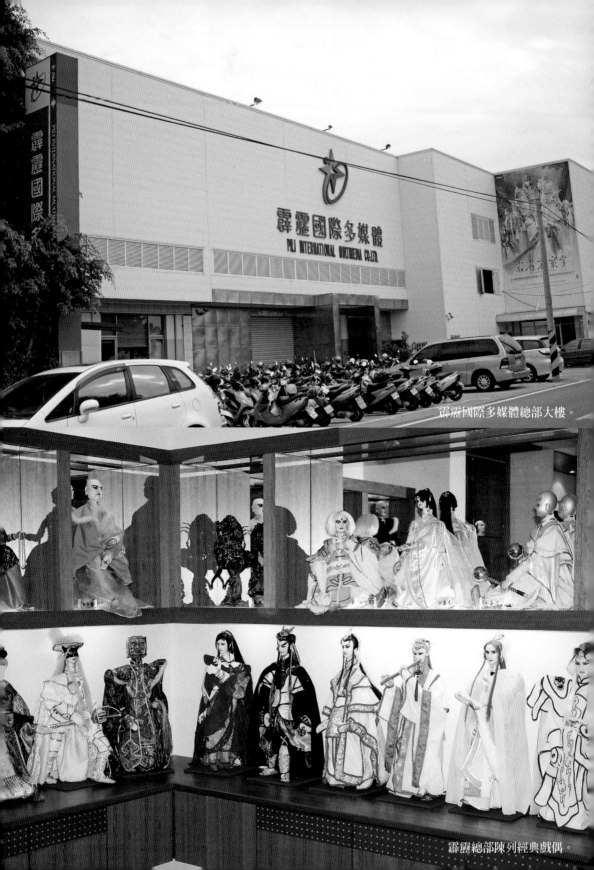

霹靂國際多媒體總部大樓。

霹靂總部陳列經典戲偶。

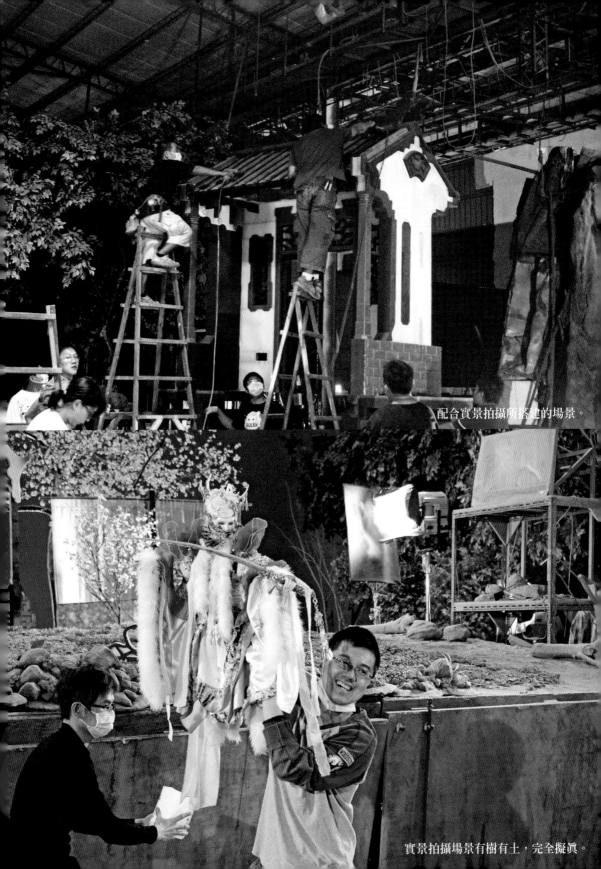

配合實景拍攝所搭建的場景。

實景拍攝場景有樹有土，完全擬真。

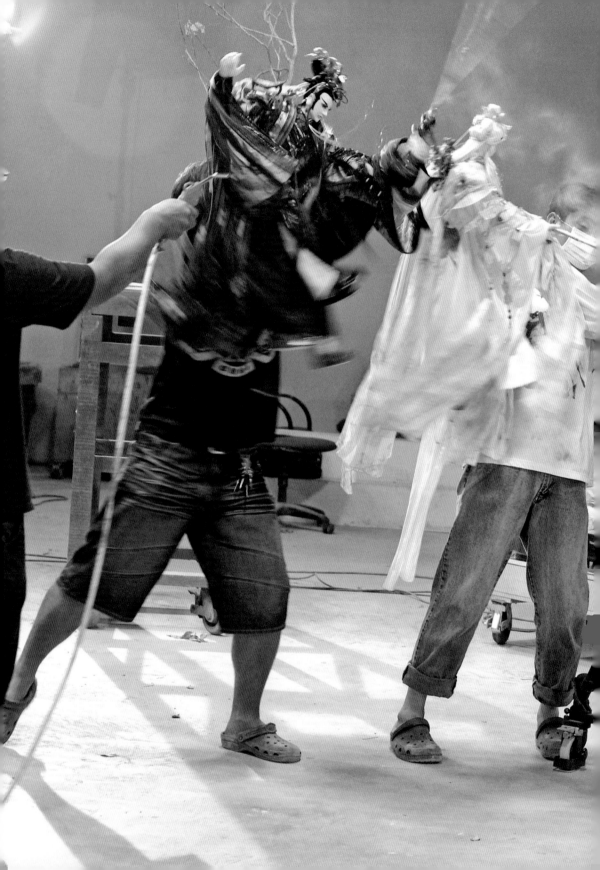

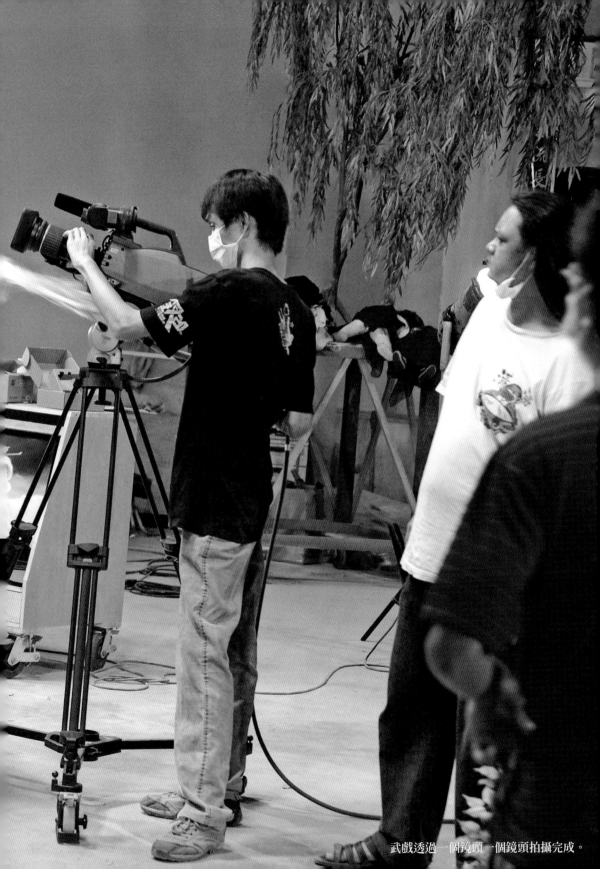

武戲透過一個鏡頭一個鏡頭拍攝完成。

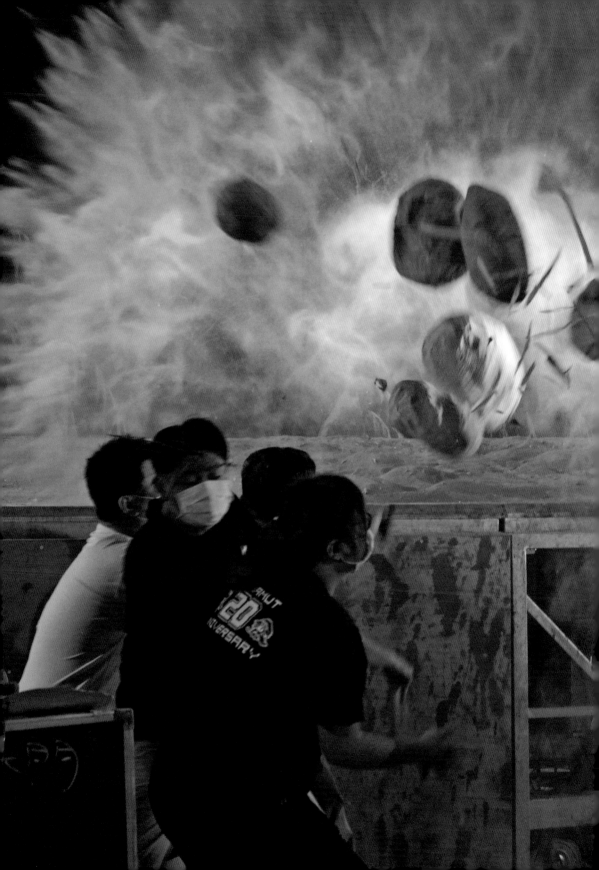

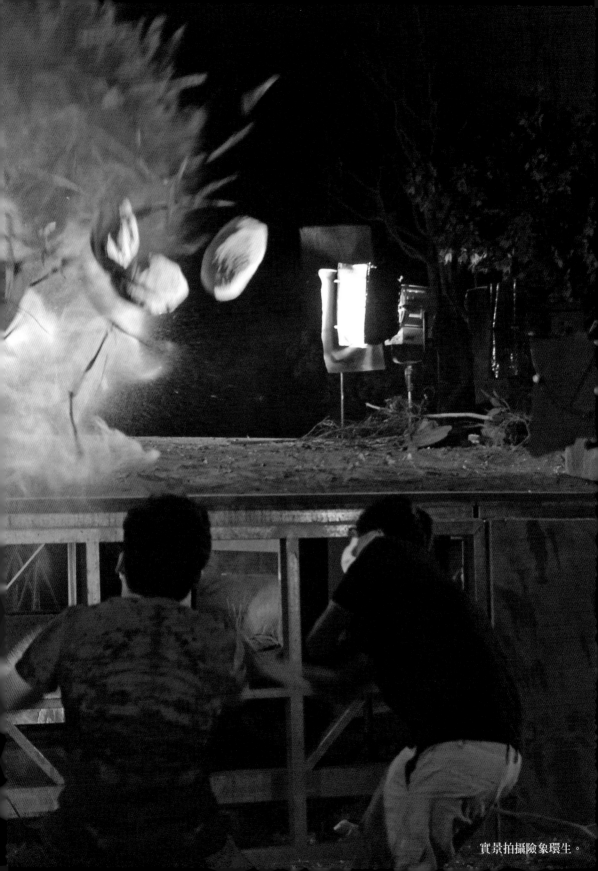
實景拍攝險象環生。

一脈相承的
布袋戲電影夢

「我們家不只是我拍電影，爸爸黃俊雄也拍過布袋戲電影，我兒子亮勛以後也還會繼續拍電影，所以說這種對電影無怨無悔的熱愛真是黃家一脈相傳的 DNA。」

—— 黃文章（強華）

要讓人破產就叫他去拍電影

以前人家講說「要讓一個人破產，就是叫他去拍電影；要讓一個人身敗名裂，就要叫他去從政」，這句話完全有憑有據。

早期拍電影的人，可能一開始說三千萬，結果三千萬資金進去之後，只拍了三分之一就沒了。你說要不要再拍下去？再拍下去可能還要再加個三千萬。你不拍，三千萬就飛了；再拍下去，就是多拿三千萬出來賭，至少成品可以上片。結果賭下去又只拍三分之一，還是不夠，還要再三千萬。

結果從一開始的三千萬，到最後變成九千萬。上映還賣得不好，公司就倒了。這就是以前的拍片方式。

你說他九千萬真的都花在電影上嗎？其實九千萬拍出來是

三千萬的品質。帳目一塌糊塗，財務不透明，預算不精準，就是企業不願意投資電影的最主要理由。本來拍電影就是賭博了，結果預算還不精準，可能要一路加賭金，最後帳目還交代不清，誰敢去投資這種東西？

拿去做公益至少還會得到一個名聲。

比起來，日本人建立的製作委員會的機制就非常完整，透過不同平台的合作夥伴參與投資，一起分攤風險、分享利潤，非常值得台灣電影界學習。

電影的財務風險這麼高，但是我們家不只是我拍電影，爸爸黃俊雄也拍過布袋戲電影，我兒子亮勛以後也還會繼續拍電影，所以說這種對電影無怨無悔的熱愛真是黃家一脈相傳的DNA。

台灣最早的布袋戲電影

很多人以為我拍的《聖石傳說》是台灣第一部布袋戲電影。其實將近四十年前我爸爸黃俊雄就開始嘗試把布袋戲帶到電影院的大銀幕上。爸爸在 1958 年到 1968 年就拍了三部台灣最早的布袋戲電影：《西遊記》、《大飛龍》還有續集《大傷殺》。雖然這三部電影在當時沒有大受歡迎，卻是爸爸改革布袋戲的開端。

爸爸當年拍電影《大飛龍》（1967）和續集《大相殺》

（1968）的時候我年紀還小，只有去探班的隱約印象。當時也是出外景拍的布袋戲。

那時候爸爸用在電影裡的偶跟現在又不一樣。他那時候用的偶很大一尊，裡頭有鐵架支撐，有一點杖頭偶的感覺。

當時拍電影的時候，爸爸認為不能用原來布袋戲的小偶。因為電影是外景拍攝，那些大自然的實景不是為了你的偶而設計的，小偶放進去，看起來比例就會很奇怪。所以他就決定要把偶盡量加大。

這麼大一尊偶，人手沒辦法操作，因此必須用支架來操作。以前日本也有用類似的方式來演《三國演義》。這種偶的缺陷就是它的武打不夠靈活，不過以當年的技術，爸爸能做到這種布袋戲電影的嘗試已經很了不起。

後來這些偶還用在另外一個場合——公演。因為當時的公演其實是綜合性的娛樂演出，有樂團、歌仔戲、布袋戲，甚至連大腿舞都有，爸爸就把拍電影時研發出來的那種大偶，使用在這些比較講究娛樂性的公演之中。他在公演中也用過穿海綿猩猩裝的人演的怪獸，爸爸的個性就是很會搞這些有的沒的點子。公演的觀眾就很吃這一套。

電影拍完之後，爸爸就檢討這種新創的偶操作起來比較困難，無法應付武戲非常多的布袋戲，所以下一步就是再著手改良成為後來電視上用的三尺三大偶。

雖然這些超前時代太多的布袋戲電影並沒有真正賺到錢，卻

替改良版大偶轉換跑道登上電視台鋪路。電視上的史艷文使用的改良版大偶，一方面比傳統小偶更適合攝影機特寫，另一方面也沒有操作困難的問題。

台灣布袋戲因此才終於迎來風靡全島的史艷文熱潮。

從西門町電影街開始孵的夢

我對電影著迷的起點，也差不多是 1970 年代史艷文在電視上演的時候。

高中的寒暑假，我跟弟弟都會來台北幫爸爸的忙。當時我們住在西門町武昌街，因為布袋戲是中午的時候播，所以大清早他們就會去攝影棚現場工作，我們兄弟倆就跟著去現場幫一下忙。

接下來整個下午沒事幹，我們兄弟倆就從武昌街的豪華戲院、日新戲院一路看下來，繞一大圈看到國賓戲院的電影演完之後再回家。當時只要西門町有新片我們就去看，所以那個時候電影真的看得非常多。就是這樣跟弟弟一路看下來的，《畢業生》、《亂世佳人》還有克林·伊斯威特演的各種西部片，我跟弟弟照單全收。

這些年輕時對電影的美好記憶讓我對於拍電影念念不忘，最後終於在 2000 年拍了布袋戲電影《聖石傳說》。

第一次拍電影，我們不只挑戰從來沒有碰過的膠卷，還有

3D 電影格式，而且還是實景拍攝，甚至在水底拍攝。一次挑戰好幾個新技術，非常辛苦也非常好玩。

拍戲其實是一件很好玩的事，因為你很容易就在拍片的過程中學到全新的技術和觀念。我們在《聖石傳說》之前也對 35 釐米膠卷一無所知，拍完真的學到很多經驗，比如說不像數位拍攝那樣每次 NG 只有損失時間而已，35 釐米拍攝每一次 NG 都有成本。一次又一次 NG 下來就是浪費、浪費、浪費。

既然沒有 35 釐米膠卷的經驗，我們就請人來指導。當時我們請了台語電影時代非常有名的攝影師陳榮樹來當《聖石傳說》的視覺導演，如果沒有他的指導，《聖石傳說》絕對沒那麼容易拍成。

陳榮樹也是跑很前面的電影技術先驅。大家不能只知道《阿凡達》（Avatar），早在 1977 年台灣就拍了亞洲第一部 3D 電影《千刀萬里追》，當時的攝影師就是陳榮樹。聽說他也是自己買了兩台攝影機來拆解組構，從無到有自己拼裝出 3D 的拍攝技術。他真是一個台灣奇才。

因為太多陌生的新技術，會有非常多嘗試錯誤的歷程，製作預算很難精確控制。最後為了能夠如期完成、順利上片，我們不得不花很多冤枉錢。 所以《聖石傳說》雖然是第一部票房破億的台灣電影，但最後還是跟爸爸當年的布袋戲電影一樣是賠錢的。

聖石傳說帶來的影響

　　《聖石傳說》雖然賠了錢，但對於霹靂來說還是創造了非常高的品牌價值，更重要的是替我們帶來了國際合作的機會。

　　本來《聖石傳說》設定要拍成三部曲。把它當成品牌經營一樣，假設第一部如果中了，可以繼續用第二部、第三部收成；第一部如果成績還可以，第二部還可以用力做得更好，讓第三部來收成。所以霹靂原本已經接觸美國發行商，對方也認爲布袋戲結合動畫特效是全球獨一無二的產品，願意在美國發行。

　　但因爲他們想要等三部曲出來之後再一起做，所以後來就把《聖石傳說》擱著，先買了《爭王記》回去重新剪接後製，在美國卡通頻道上播放。

　　很可惜的是他們花了兩年半的時間，從市調、改編、配音、配樂全部跑一輪，最後的成品已經失去布袋戲的原味，觀衆反應也平平。後來想想，倒不如讓我們直接爲美國觀衆客製化一個因地制宜的新節目。

　　所幸《聖石傳說》還帶來了替另外一個國家的觀衆量身打造節目的機會。那個節目就是跟虛淵玄老師合作的《Thunderbolt Fantasy 東離劍遊紀》。

　　2014年尖端出版社邀虛淵玄老師來台灣辦簽名會，正好當時我們在華山辦「霹靂奇幻武俠世界——布袋戲藝術大展」，虛淵玄老師才因緣際會認識了布袋戲是什麼。他當時買了很多

布袋戲的片子。

　　虛淵玄老師是打從內心喜愛布袋戲的表演方式，所以後來跟我們碰面深談之後，雙方真的有一種一拍即合、英雄惜英雄的感覺。我們非常喜歡他的創作，他也非常賞識我們的作品。有這種英雄相惜的感覺，合作起來就很不一樣，因為彼此已經不是站在商業合作的角度來看這個案子，而是基於那種一見如故的文化情感。

　　當然商業合作上，我們還跟虛淵玄老師所屬的日本公司有了一次用日本影視作品常用的「製作委員會」合作模式的良好經驗。

　　不只是商業合作模式不一樣，日本人和台灣人在說故事的方式上也有很大的不同。

　　日本人寫的故事不會很複雜，比較講求人性和哲理的發展，比如說《鬼滅之刃》就是典型案例。他們的作品容易引起觀眾反思，可是故事結構比較單線式發展，不會像霹靂這樣多線式發展。

　　多線式發展有時候太複雜，會讓觀眾沒辦法掌握你到底想傳達什麼事。

　　我們自己的編劇群有華人那種五千年文化的薰陶，包袱比較重，故事比較深沉，跟日本人明快的說故事方式比較不一樣。所以日本動漫經常一集之內就會讓觀眾得到一個哲理啟發，霹靂的劇本可能要五集之後才會有，伏筆相對長很多。

虛淵玄老師這種寫作方式會養出寬而淺的粉絲群，因爲它節奏明快而沒有負擔，粉絲看完就算了，可是也很快就會背叛你、愛上別的節目。而我們霹靂的劇本則是會養出窄但是深的粉絲群，就是用時間一直拉著同一群粉絲，他們就會一直看，但願意被你綁住的人可能沒那麼多。

　　我覺得這兩種產品完全是可以並行，都應該要做的。

　　寬而淺的產品，就是負責開拓布袋戲的表演藝術讓更多人知道；窄而深的產品，維繫的是未來會一直爲布袋戲發聲的忠貞粉絲。後者經常願意站出來爲台灣布袋戲發聲，前者大概頂多出來替他喜歡的這個作品發聲，不一定會力挺台灣布袋戲。

一層一層剝開奇人密碼

　　因爲撥不出多餘的人力和時間，所以《聖石傳說》之後我們又隔了 15 年才再一次拍電影。然而這 15 年的時間我們也沒有白白浪費。

　　《聖石傳說》的拍攝經驗之後，霹靂布袋戲仍然繼續發展 3D 技術。2009 年的《阿凡達》掀起另一波 3D 熱潮之後，我們跟 Sony 借了 3D 的機器來試拍，也跟 Sony 買了台灣第一套 3D 同步器，最後的成品就是跟統一蘭陽藝文公司傳藝中心合作的「霹靂 3D 立體劇場」。

　　其實好萊塢很快就發展出很成熟的 2D 轉 3D 技術，但我們

最後還是堅持用真 3D 來拍攝《奇人密碼》。

這種對技術的堅持非常辛苦，因為拍攝過程中會有層出不窮的狀況，完全要靠自己團隊成員的能力一一解決。3D 拍攝的時候鏡頭稍微一動就很容易失焦，導演可能一個鏡頭就要 NG 五、六十次，連工業局請來的好萊塢專家都說對我們的勇氣非常敬佩，因為全世界只有我們用偶來拍 3D，其他都是真人演的。沒有別人的經驗可以對照，因此整個過程都要自己摸索、想辦法克服。

很可惜《奇人密碼》上映的時候並沒有得到觀眾的喜愛。

所有的失敗都要有所得。我自己來看，霹靂從《奇人密碼》得到的經驗是：對內我們沒有好好說明這部片的願景，所以內部出現了不同的聲音，誤以為《奇人密碼》這部電影是為了我兒子黃亮勛而做。這完全不是事實。

其實亮勛原本只有負責《奇人密碼》的劇本，後來是因為我們動畫的部門出了狀況，他才跳進去救火。沒有他，這部電影根本不可能如期上片。

當時台灣幾乎沒有 3D 動畫的技術，而我們從好萊塢請來的專家有概念、有想法，但沒有整合的能力，讓底下的動畫團隊分崩離析，做出來的東西遠不如預期。後來就決定讓亮勛下來做技術整合，當成對自己小孩的考驗。

一部電影的失敗有很多種原因，不會是一個人的錯，同樣的，看事情應該要有立體的觀點，一層一層剝開，看到最底層

的真相。

　　亮勛也不是動畫出身，但他知道如何去整合外部技術和內部人員，用台灣做得到的技術把電影如期完成，這也是後來我敢放心把總經理的職務交給他的理由。《奇人密碼》驗證了兒子的整合能力，我想這應該是這部電影帶給我最大的禮物。

　　傳承沒有什麼複雜的大道理，就是你希望未來公司成長成什麼樣貌、什麼規模，你就找符合這個願景的人來做，亮勛展現出來的是老霹靂沒有的整合能力。老霹靂比較強的是製作，但整合和規劃的能力是比較欠缺的。因為這個過人的特質，我對他是非常放心的，只要再累積多一點經驗，在旁邊提點一下就好。

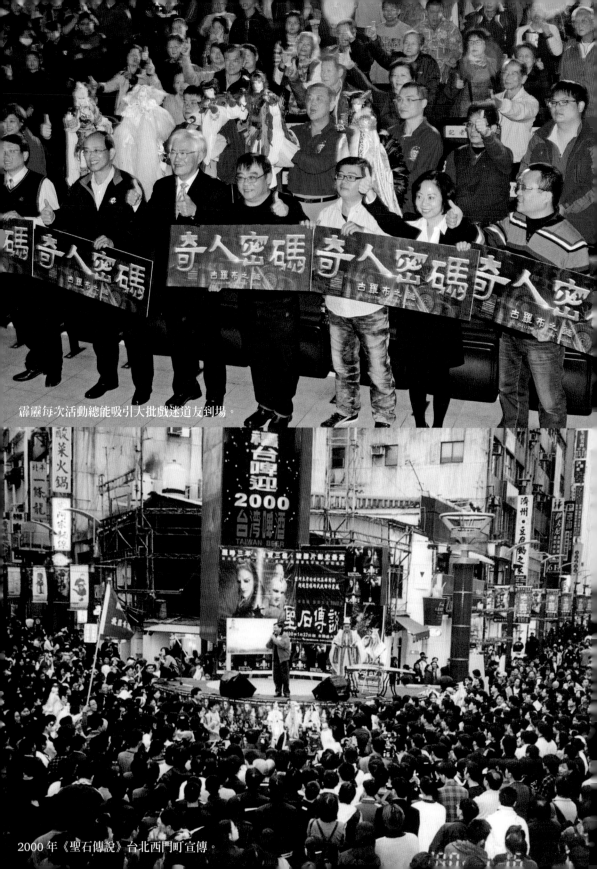

霹靂每次活動總能吸引大批戲迷道友到場。

2000 年《聖石傳說》台北西門町宣傳。

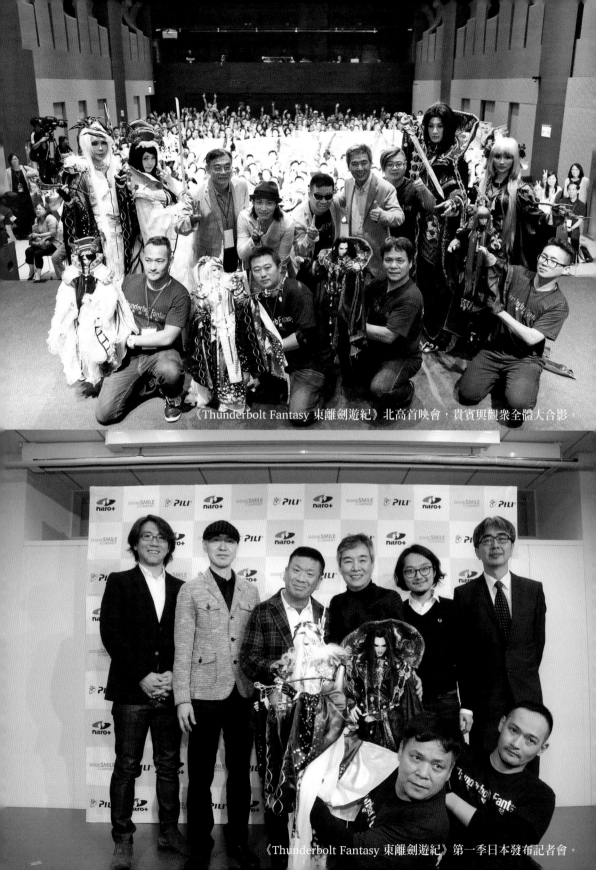

《Thunderbolt Fantasy 東離劍遊紀》北高首映會，貴賓與觀眾全體大合影。

《Thunderbolt Fantasy 東離劍遊紀》第一季日本發布記者會。

總導演
黃強華

奇人

2015.2.11

2015 年《奇人密碼》首映。

霹靂金光

霹靂眼

霹靂至尊

霹靂劍魂

霹靂異數

霹靂劫

霹靂天闕

霹靂紫脈線

霹靂烽雲

霹靂天命

霹靂狂刀

霹靂王朝

霹靂幽靈箭

霹靂外傳之葉小釵傳奇

霹靂英雄榜

霹靂烽火錄

霹靂風暴

霹靂狂刀之創世狂人

霹靂雷霆

江湖血路

霹靂英雄榜之風起雲湧

霹靂英雄榜之風起雲湧 2

霹靂英雄榜之爭王記

霹靂圖騰

霹靂王朝

霹靂英雄榜

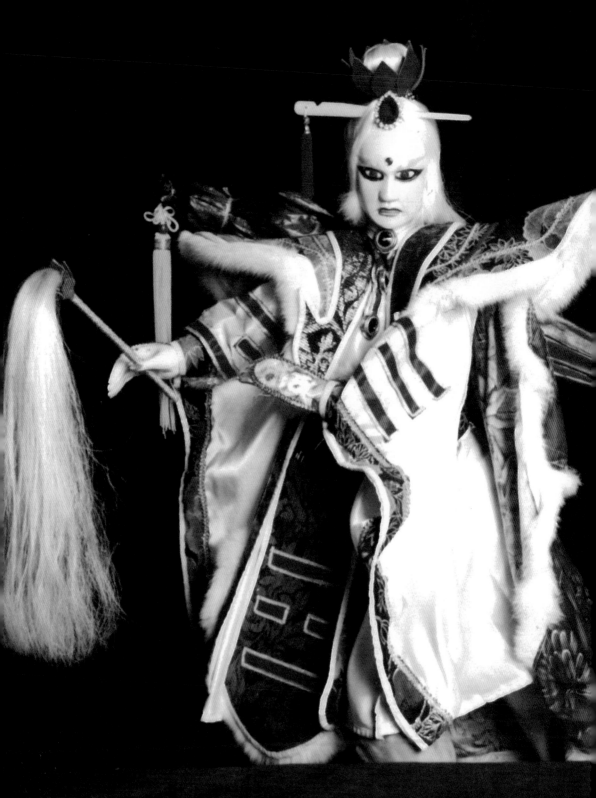

霹靂幽靈箭

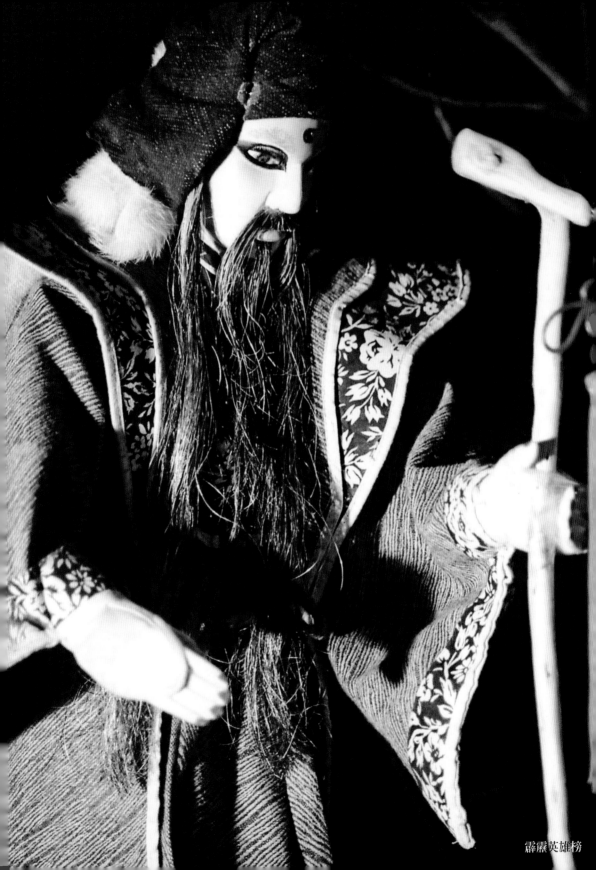

霹靂英雄榜

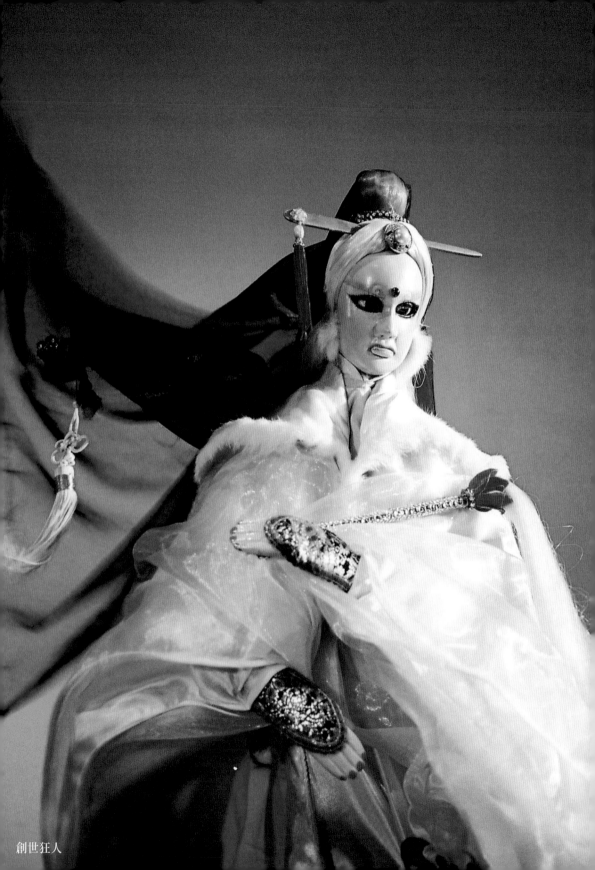

創世狂人

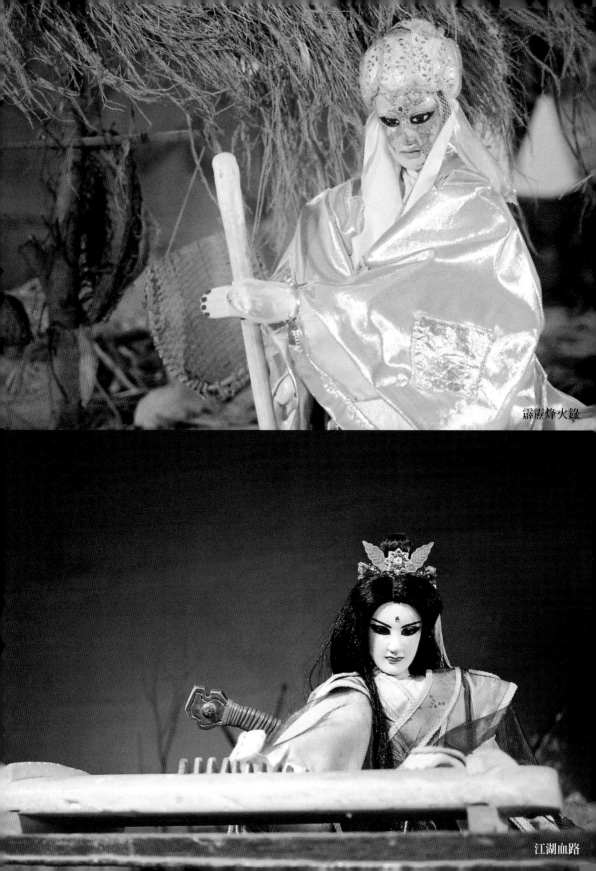

霹靂烽火錄

江湖血路

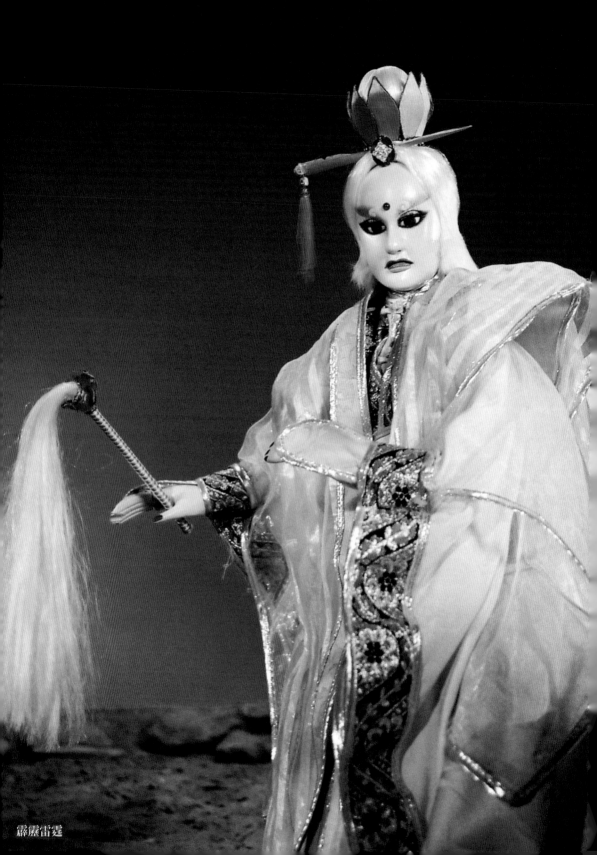

霹靂雷霆

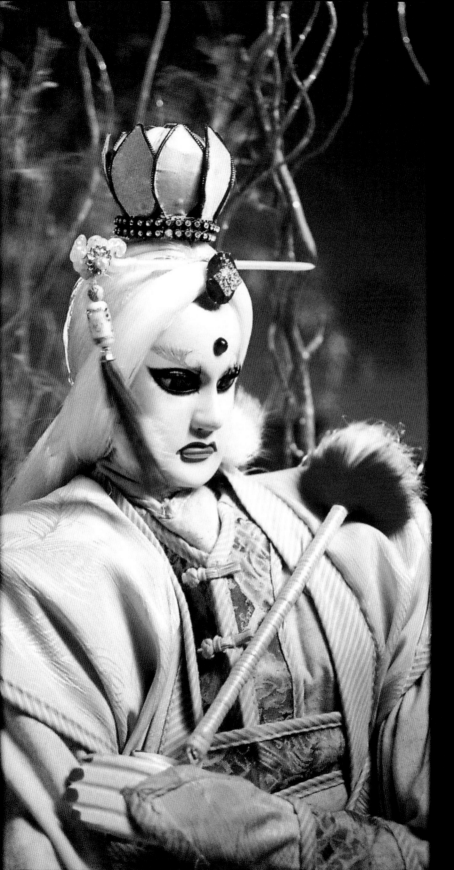

江湖血路

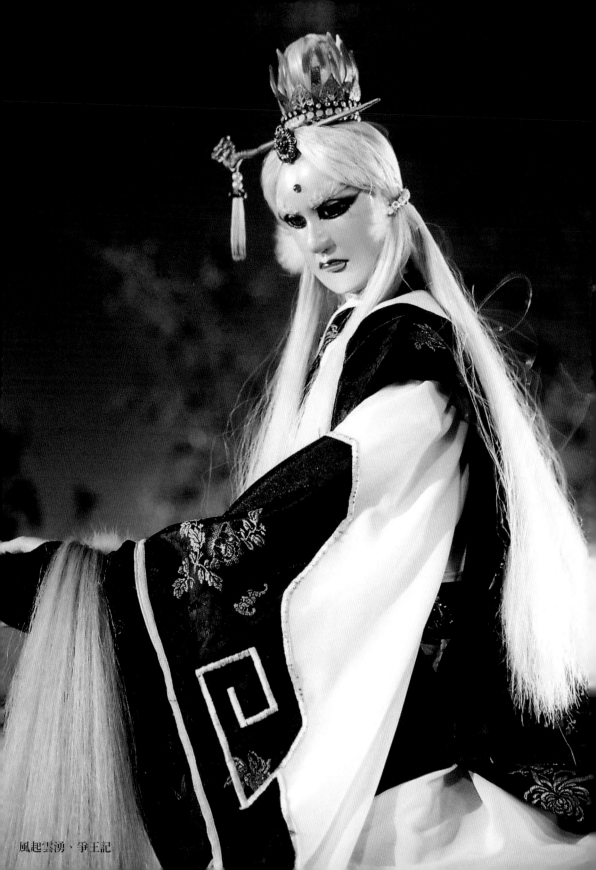

風起雲湧、爭王記

第二部

布袋戲文化
的細節

身高三尺三的
文化守門員

　　傳統布袋戲偶只有一尺二（編按：約 36.36 公分）高，後來黃俊雄爲了電視製作的改良版大偶則是號稱三尺三（編按：約 99.99 公分）。

　　無論一尺二或是三尺三，這樣的高度在任何球場上大概都扮演不了防守的角色。但偏偏布袋戲正是台灣許多文化元素的最後一個守門員。

　　多年來，布袋戲守衛了台語流行音樂的文化，也是武俠文化在台灣碩果僅存的根據地，更是 21 世紀的台灣絕無僅有還繼續以台語爲主要語言的大眾文化產品。

　　語言必須有人使用才能繼續活著。我們不能只知道「布袋戲還在」、「台語還在」，還必須認識到在快速變化的世界中，光「還在」這兩個字，需要多少人的堅定意志和鍥而不捨的付出。

　　台灣民間流傳的俗語「虎尾好詩詞」，說的正是以詩詞說白著稱的五洲園掌中劇團的黃海岱先生。黃海岱先生十一歲的時候，必須每天走四、五公里的路，從西螺走到二崙的漢學私塾學漢語。亦宛然掌中劇團的李天祿先生，則是六歲的時候進入

叔公的學堂學漢語。這些在日本時代可能合法、可能不合法的漢語老師同樣也扮演了文化守門員的角色，他們以詩詞文章灌溉下一代接班人，並且最終在布袋戲的土壤上開出了台語大眾文化的繁盛花朵。

太平洋戰爭爆發之後，日本人開始緊縮語言教育，不僅學校不再教授漢文，也開始積極查禁私塾。即便在這種社會環境中，黃海岱先生還是先後為兒子黃俊卿和黃俊雄請了三個漢語老師授課。

然而黃老先生的原意並非希望兄弟接班，黃俊雄一次受訪時曾提到：「六歲時，多桑請漢學老師來教我，希望我變成讀冊的文雅人。」所以原來黃海岱先生請來老師不是為了要讓兒子接班繼續演布袋戲，結果最後無心插柳，促成了黃俊雄日後以「科場問試」橋段自成一格的表演特色。

黃文章（強華）在接下來的這幾篇文章中要扮演引路人的角色，帶領大家進入布袋戲文化的細節裡頭，了解布袋戲人如何用雙手承接這片土地上的語言、音樂和武俠的種種養分，以及如何用這些養分繼續灌溉下一代、下下一代的台灣文化守門員。

長久以來擔任布袋戲編劇工作的黃文章（強華），提到了tō-khiam（道歉）、sit-lé（失禮）、pháinn-sè（歹勢）這幾個台語詞彙引發的「道歉之辨」——

原本的布袋戲是沒有劇本的，而是由排戲先生在演出前替戲

班安排今天要演出的橋段，然後主演再自由發揮，補上對白和各種細節。在轉戰到電視、錄影帶、DVD 等新媒介之後，布袋戲才開始因爲工業化製作流程所需而出現所謂的劇「本」。過去有人批評霹靂布袋戲的劇本經常是不諳台語的年輕編劇寫成，造成了口白經常會照著劇本念出「國語式的台語」。「tō-khiam」（道歉）一詞引發的爭議就是被某些觀衆批評說「台語不是這樣講的」。

黃文章（強華）解釋，tō-khiam（道歉）、sit-lé（失禮）、pháinn-sè（歹勢）其實是分別運用在不同場合、不同身分的台語說法。現在的台語使用者之所以很少聽到 tō-khiam（道歉），是因爲那種使用情境已經不容易存在於現實生活中，反而是布袋戲戲白裡頭更常出現，因此變成一種戲白才會用的語言。

其實博大精深的台語原本就有文讀（學校教的官方讀法）和白讀（日常用的對話讀法）兩種音存在的事實。兩種讀法的界線隨著時間的演進慢慢混爲一體，而且布袋戲正是這個演進過程的第一現場。布袋戲的口白一方面要演繹歷史題材（而會用到文讀），一方面又面向庶民觀衆（而會用到白讀），最後成爲台語文白融合的 Ground Zero 原爆點。

接下來，請看三尺戲偶如何承載台灣文化演進的活歷史……

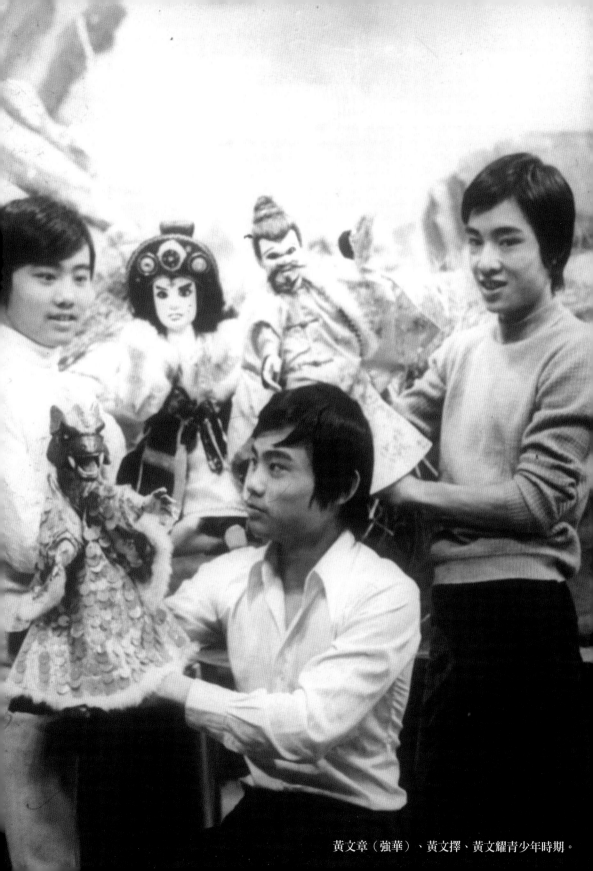

黃文章（強華）、黃文擇、黃文耀青少年時期。

囂張
還是鵲趑？
布袋戲戲白的語言文化

「語言要有人用才會流傳。布袋戲繼續在用，喜歡布袋戲的
年輕人也繼續在用，台語文化之美才不會遺失。」

──黃文章（強華）

布袋戲就是活的語言資料庫

　　布袋戲尪仔的背後是一門深奧的語言藝術。做戲的人不可能
漢文的底子不好，因為漢文底不好你就很難表達戲裡頭的各種
意思，會吃很大的虧。所以阿公黃海岱和爸爸黃俊雄他們當年
為了要做戲，都花很大的工夫學漢文。

　　日本時代，台灣人要學漢文不是那麼簡單的事。每個統治者
的想法都大同小異，對日本人來說，在台灣還是要推對他們思
想控制比較有利的語言，因此漢文是不鼓勵學的。阮阿公黃海
岱那時候要每天從西螺走四、五公里的路到二崙，去跟漢文老
師偷偷學漢文。爸爸當年學漢文也是一樣辛苦，但是他們學到
的漢文就很深。

　　到了我這一代，學習漢文的環境跟爸爸那時候相比也已經好

很多。我的台語不敢說很厲害，不過跟一般人比起來已經算是不錯的，然而有時候阿公跟爸爸他們講的台語，我都還要去找辭典才能知道到底是什麼意思。

動亂的年代，不只是人會丟、東西會丟，語言文化也弄丟得很厲害。那時候漢文有的詞彙、說法和今天我們講的已經有很大的不同，保留得不是很齊全。很多我們以前聽過、講過的詞語，現在已經是翻箱倒櫃怎麼找都找不到。

古早的人讀書讀得精，可是我們做布袋戲的人是要懂得廣。現在的年輕人想要什麼資料就去 google 一下，做布袋戲的人要做到自己的腦袋就是一個 google 資料庫。

比如說你要用到詩詞就要自己想辦法找到，要想辦法看得很多，也要想辦法記得多。就算沒辦法每一句都記在腦袋裡，至少也要知道出處在哪裡，要用的時候知道要去哪一本書裡頭找。

不然就是看到這句覺得不錯，就先記錄下來，等到以後寫到有這個需求的場合再拿出來用，否則臨時要寫時才要找就很困難。

因為寫戲會用到的東西不只是儒家，道家、墨家、佛家的思想都要懂。我們的角色太多，門派各種各樣，所以，文學、玄學、科學、醫學、化學、哲學、數學、神學、心理學、兵學、雜學等，都要研讀。要應付這麼多角色，就需要多層面的知識，所以我看的書就很多但是不精。不是像古早人那樣一本

書一直研究，看了再看、看了再看。我們只能理解這本書的意思大概是怎麼樣，然後馬上接著還要看別種。

素還真的「紫氣東來」英文要怎麼說？

霹靂做布袋戲的推廣也是在做一種語言文化的推廣。我們現在還做了更多嘗試是把布袋戲的文化用在不同的語言上面，去對全世界的人推廣。

除了台語、國語之外，我們這幾年也做了日語版的布袋戲，比如我們 2016 年跟日本編劇虛淵玄老師合作的《Thunderbolt Fantasy 東離劍遊紀》。日本話的配音跟布袋戲非常契合，日本的武士精神和我們的武俠是非常同款的文化，因此先天上就很接近。如果我們把故事稍微修得再日本化一點，甚至會讓人家以為根本是日本原生的產品。

另外一個配上英文的嘗試就有一點點水土不服，主要是因為很多台語的詞彙用英文無法準確的翻譯出來。

當時美國人選的《爭王記》有太多詩詞，很多角色出場都會吟詩，可是唐詩偏偏就超難翻譯。藏在詩詞背後的是東西方天差地別的文化，呈現在語言表達方式上，東西方也有很大的差別。詩詞一多，對外國觀眾來說門檻就越大，畢竟詩詞透過翻譯之後意思很可能已經迥然不同。

《聖石傳說》當年也有英文字幕版，也有翻譯之後意思跑掉的狀況。中文字的意涵千變萬化，單一一個字是這個意思，跟別的字組成一個詞又變成完全不一樣的意思。

　　比如素還真的絕招「紫氣東來」，這四個字你要怎麼解釋到讓老外聽得懂呢？這個詞可能同時在講武功、在講氣勢、在講顏色。可是老外沒辦法弄懂整體的意思，只能一個字一個字理解，於是就翻譯成一個東、一個紫、一個氣，然後氣飄過來之類的，變成"purple air comes from the east"這樣的句子，就已經失去「紫氣東來」的整體涵義了。

　　相對於外國人理解中文的門檻很高，反過來我們去理解英文的門檻還比較低，所以過去我們看洋片的對白翻譯成中文就經常翻得很漂亮。一方面是這些翻譯的人非常有才華，二方面中文的詞彙非常多，只要用心選擇詞彙就能翻譯得既貼切又唯美。

　　所以我覺得以後在布袋戲的國際推廣上，我們可能應該要反過來思考。一開始當然必須要由東方人來寫故事綱要，但應該要讓西方人先用英文來寫對白，用他們的詞彙講符合他們文化想像的故事，然後我們再來翻譯成中文劇本。像李安當年的《臥虎藏龍》就是從劇本階段就開始有西方人用英文一起寫。這種做法對於布袋戲在歐美推廣甚至未來和好萊塢合作，會比較順理成章。

台語要有人用才會流傳下來

當然我們會繼續在台灣深耕布袋戲文化推廣。尤其是現在台語的大眾文化越來越稀罕，霹靂其實是扛起了讓一代又一代的年輕人保持對台語喜愛的重責大任。

語言要有人用才會好好活著。布袋戲繼續在用，喜歡布袋戲的年輕人也繼續在用，台語文化之美才不會遺失。

我認為重點是要怎麼樣讓年輕人最快學到台語文化。我的經驗是不要刻意找一些罕見的詞彙，比如說你平常不會在書報或是各種文件上閱讀到的用語。很多古早的詞語在現代已經不是那麼合宜，可能只會有限度地留在研究者的領域裡頭，真正在生活中早就完全不會用到。

布袋戲其實有布袋戲自己的語言，我們叫做「戲白」。戲曲裡面用的本來就是跟我們日常用的是不一樣的語言，就像崑曲也有崑曲自己的語言，京劇也有京劇的語言。

站在台語文化推廣的角度，淺顯易懂的詞彙一定要優先使用在布袋戲的戲白裡頭。目標就是人家寫信給你或是給你一份文件，你可以每一個字都立刻轉換成台語念出來。熟能生巧，只要每天用台語來讀報、讀書、念公文，久而久之，也能講出一口流利的台語。

霹靂布袋戲的觀眾曾經在網路上熱烈討論過「道歉」這個詞。有人質疑說台語根本沒有人會講 tō-khiam（道歉），不

是應該說 sit-lé（失禮）嗎？然後說我們編劇很奇怪，大概不懂台語之類的。

其實 tō-khiam（道歉）並不是沒有人在用。它是一種比較文雅的說法，也就是戲白的語言。

當然也不是每一個角色都會說 tō-khiam（道歉），還是要看哪一個角色的性格和背景來決定他要怎麼講話。如果是秦假仙，可能會說 sit-lé（失禮），或是一般生活中更常用的講法說 pháinn-sè（歹勢）。可是如果是素還真的話，講 tō-khiam（道歉）沒有什麼好奇怪的。書香出身角色，講話自然要雅一點。

雖然現在生活中已經比較少人講 tō-khiam（道歉）這個詞，可是這個說法還有一個價值是，讓大家在看到「道歉」這兩個字的時候有辦法直接用台語念出來。

囂張還是鵲趒？效果差很多

台語的寫法其實是難上加難，尤其是各種俚語裡頭的用語。我可以馬上講出很多詞語是大家完全不知道麼寫的。你說這些詞語要不要保留？當然要保留。這些是台灣之美，絕對不能丟掉。但要讓它再度普及、天天用到它，就會比較困難。

比如說我們形容一個人很高傲、搖頭擺尾的那種樣子，有個很生動的詞叫做 tshio-tiô。問題是大多數人大概不會知道

tshio-tiô 怎麼寫，就算看到人家寫出來「鵲趒」，可能也不會知道那就是 tshio-tiô。

「鵲趒」其實就是囂張的意思。我們日常生活中比較常用國語說囂張，台語的話可能比較多人說的是 hiau-pai（囂俳）。囂張跟「囂俳」的意思應該差不多，「鵲趒」的話則是比囂張再生動一點。

麻煩的是「囂俳」、「鵲趒」都是很少用的漢字。我覺得台語的推廣還是要從最基礎的直譯開始，等慢慢學會直譯的詞語之後，我們再加入一些艱澀的字，這樣年輕觀眾才會比較容易進入狀況。

所以雖然台語的 tshàng-tiunn（囂張）沒那麼普遍在用，我還是會優先用囂張這個詞。先讓觀眾會念 tshàng-tiunn，知道囂張這兩個字怎麼寫，再來讓他們知道一樣意思的「囂俳」，最後才進一步學中文世界裡頭很少被寫出來的「鵲趒」這個詞。

要學台語的人一步就直接跳到「鵲趒」，恐怕會有很多人遇難而退了。

以台語文化推廣的使命來說，罕見的詞語在溝通上應該擺到最後面，淺顯易懂的詞要擺最前面，讓學台語的人有辦法在日常生活的看書讀報中用台語念出來，不然完全不了解台語的年輕人你讓他從非常深奧的詞語開始學，他一定馬上會打退堂鼓。這些詞彙又用不到，又很難學，會製造很高的障礙。年輕

人連打電動都沒時間了，哪來時間跟你學日常生活用不到的咬文嚼字。

　　所以我們說推廣、推廣，就是要把台語推得更廣，讓更多人用，不然「推廣」這個詞就會叫做「推窄」了。

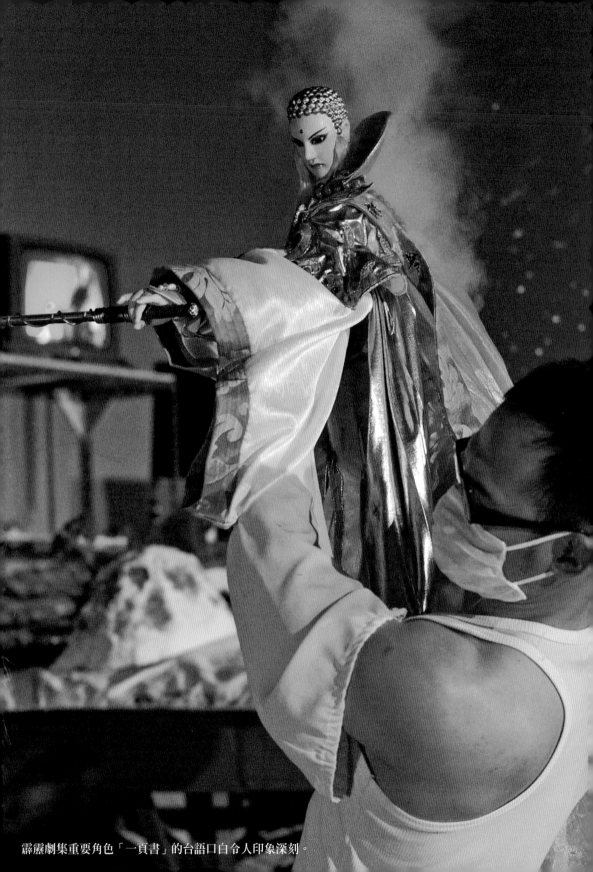

霹靂劇集重要角色「一頁書」的台語口白令人印象深刻。

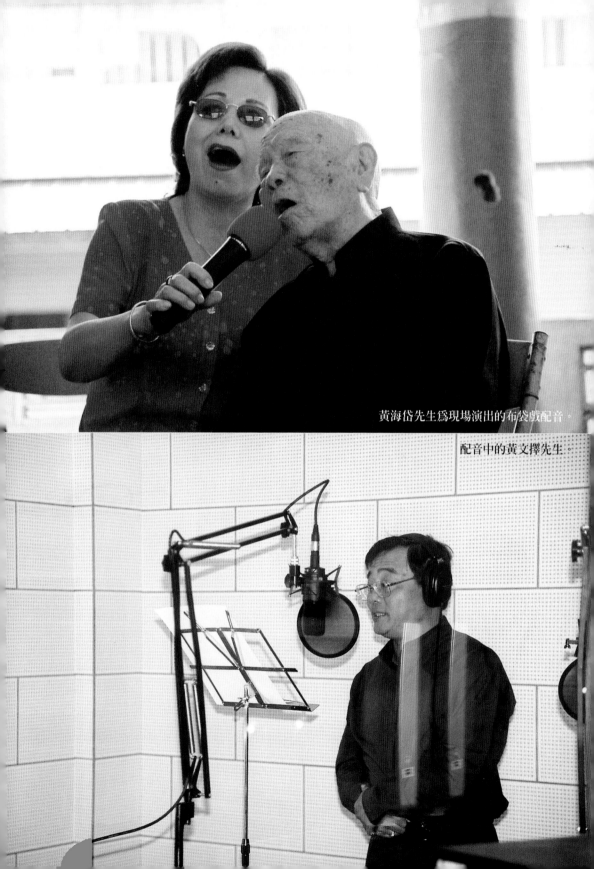

黃海岱先生為現場演出的布袋戲配音。

配音中的黃文擇先生。

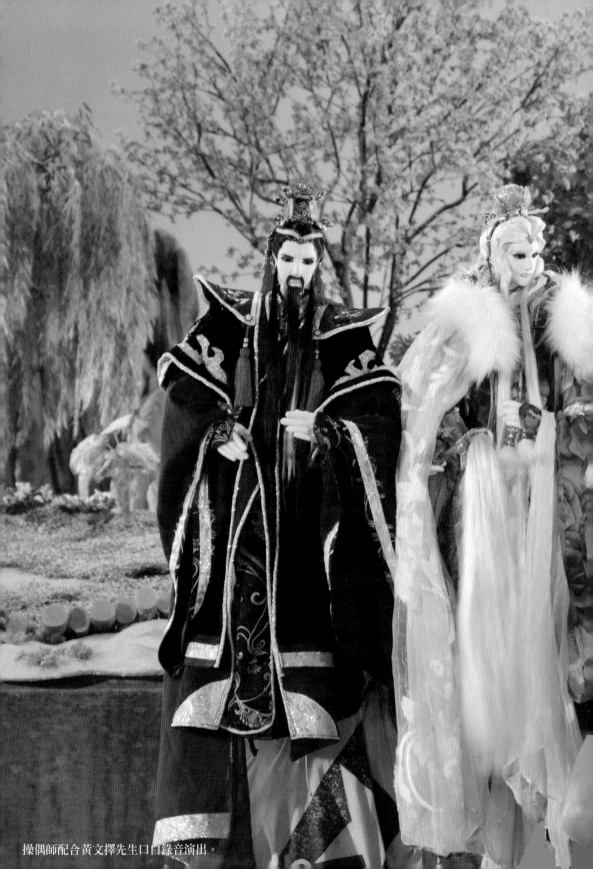

操偶師配合黃文擇先生口白錄音演出。

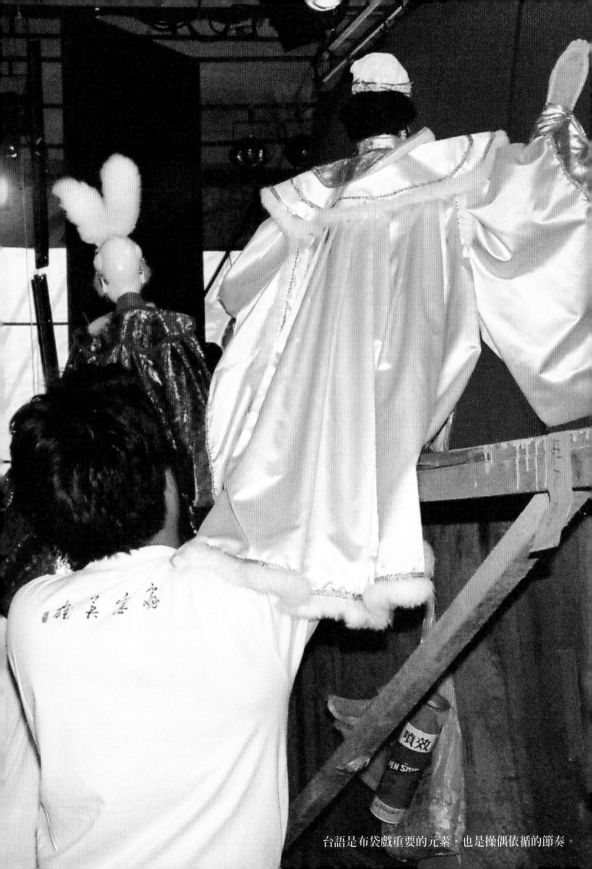

台語是布袋戲重要的元素，也是操偶依循的節奏。

不同凡響
進擊的布袋戲音樂

「霹靂一直在確保有新的作曲家帶來新的刺激。不能讓布袋戲音樂原地踏步，不能讓戲迷五年前和五年後聽到的都是一樣的曲調。」——黃文章（強華）

從樂師到錄音帶

不管在哪個領域做先驅，都要背負一定的罵名。像阿公黃海岱把古冊戲改成劍俠戲，一開始就被觀眾說這是「瞎咪碗糕」。

以前布袋戲演的是《封神榜》、《西遊記》、《三國志》之類的章回小說，叫做古冊戲。阿公開始改劍俠戲就是從較容易著手的《濟公傳》開始改，因為比較能夠加入神怪跟武俠的元素進去。再來才有史艷文。史艷文也是從章回小說《野叟曝言》裡頭的角色文素臣改過來的，一開始把名字改成史炎雲，後來才變成史艷文。

阿公那時候從內容開始就想要跟傳統的表演有所區別，到了爸爸黃俊雄則是顛覆了布袋戲的音樂。

爸爸那時候把北管後場改掉，一開始也是被罵說：布袋戲變

成用這種音樂是在搞什麼？

其實布袋戲一開始也不只有北管，而是南管、北管都有，後來北管贏過了南管。再後來喜歡聽北管的人也漸漸少了，這種音樂一樣慢慢退出了布袋戲音樂的主流。

現在北管已經沒有多少人會了，因為以前那些讓樂師表演的平台也已不多，北管的樂師自然後繼無人。

布袋戲的樂師不是說隨便找一個學校畢業的來演奏就立刻可以上場。培養一個樂師要很長的期間，必須要跟戲班很有默契。他要有辦法判斷主演的 khut-sè（屈勢），演到什麼動作就要打鼓，講到哪一個句子就要敲鑼。如果該下板的地方你沒下，不用下板的地方你突然下了，觀眾馬上就會覺得怪怪的：現在跑出這聲是怎麼回事？

爸爸黃俊雄當年就是預見到以後要請樂師會越來越困難，才會決定改掉布袋戲的音樂，開始放比較現代的音樂。

就算是放音樂也要有默契，所以那時候我媽媽才會幫我爸爸放音樂。夫妻一起做一件事比較有默契，也算是一種情趣。

從玩團到挑音樂

爸爸那個時候的布袋戲音樂有比較多日本演歌的元素，其實我自己也受到很多演歌的薰陶。

那種獨特的唱腔現在已經很少歌手唱得出來，因為那需要鼻

腔共鳴的技巧，對現在的歌手來說很不好學。演歌經常帶有故事背景，歌曲比較有複雜的情境，不是今天的流行歌曲那種單純的情感抒發可以相比的。

霹靂布袋戲剛開始的時候，我也用了不少演歌。像黃妃唱的〈非常女〉，就是日本演歌〈北寒港〉改的。

雖然我們都重新編曲過，可是老一輩的人一聽就聽得出來你這首歌就是演歌的風格。因為改編演歌很難避免帶有東洋文化元素在裡頭，所以後來我們就慢慢帶進其他音樂元素，把布袋戲音樂風格打開來。

我自己對音樂的興趣，基本上奠基在年輕時候組團玩音樂的經驗。其實一開始只是想說兄弟培養感情，用音樂來洗滌生活中的不快，所以那個樂團五個人裡頭根本有三個是自家兄弟——就是我跟雙胞胎弟弟黃文擇、黃文耀。

玩票歸玩票，我們還是有請老師來教。那時候玩音樂的經驗，最後對於我們日後在布袋戲配樂上的選擇產生很大的影響。

霹靂剛開始的時候，就是混音的丁坤仙老師先找一些現成的音樂，比如說好萊塢或香港的電影配樂或是日本動漫配樂。然後我再邊聽邊決定這首給葉小釵、這首給冷劍白狐之類的。當然那時候沒有什麼著作權的觀念，覺得這個音樂好聽就拿來用。現在不一樣了，配樂就是一定要有著作權，我們開始有老師來替霹靂量身打造配樂。這個過程我也經常全

程參與。

像我兒子亮勛也有玩團，我相信將來他的音樂品味也會影響霹靂布袋戲。

從引用到原創

最早跟霹靂布袋戲合作音樂的是「灰姑娘工作室」的吳坤龍老師。

坤龍也在幫職棒做音樂，所以還因此發現我們對棒球的共同喜好，後來還一起搞了一個乙組的棒球隊，找一些名氣稍微小一點的職棒選手來當槍手，最後一路打到乙組冠軍。

早年著作權觀念沒那麼好，都是坤龍老師幫我們改一下就拿來用。後來霹靂開始專注生產自己的原創配樂，音樂的產量超乎大家想像的高。一個月製作二、三十首，一年下來有數百首。累計霹靂的曲庫裡頭已經有數千首之多，多到有時候老師的曲子收下來了結果一直都沒用到，因為他們都寫了，我們也不好意思不收，結果就越積越多。

現在就控制得比較精準一點，一檔戲 40 集我們就控制在 40 首左右。與其讓老師背負壓力必須寫這麼多曲子，不如把費用提高，讓老師他們寫出重質不重量的布袋戲配樂。後來像 2019 年的《刀說異數》配樂被樂迷說出「沒有廢曲」的好評，全程參與的我，當然還有作曲的老師，都感到很驕傲。

霹靂在音樂創作上，會希望盡量是一個舊的作曲家帶兩個新的作曲家一起工作。

和古早戲班的後場樂師一樣的道理，作曲家跟霹靂也需要時間磨合，培養對布袋戲的理解度和風格的一致性。在此同時，霹靂也一直在確保有新的作曲家帶來新的刺激，不能讓布袋戲音樂原地踏步，不能讓戲迷五年前和五年後聽到的都是一樣的東西。

所以音樂風格上，我們也從一開始的演歌風格和東方樂器音樂，慢慢加入西方樂器、管弦樂團等元素。一路走來，我們一直在打開觀眾的耳朵，讓他們漸漸適應不同風格，目的是要讓大家知道布袋戲其實可以有各種不同的可能性：可以有不同的敘事風格、不同的造型、不同的音樂，最後甚至是在不同的媒介上。

霹靂在正劇上會維持比較一致性的風格，正劇以外的，我們就會盡量跳脫框架，試試新東西。

比如說霹靂合作過的作曲家張衞帆，風格就比較像好萊塢電影，不那麼像布袋戲。他也被延攬去寫很多非常受年輕人歡迎的遊戲配樂。

從演歌到搖滾

爸爸的年代用布袋戲歌曲創造了非常多的台灣流行經典音

樂，他是最早想到替布袋戲人物配主題歌的人，史艷文、藏鏡人、恨世生、苦海女神龍這些角色，都是在主題曲的加溫之下，讓觀眾更加喜愛。

西卿唱過的〈粉紅色的腰帶〉、〈苦海女神龍〉不只是布袋戲歌曲代名詞，也是那個時代台灣流行音樂的代名詞。後來霹靂布袋戲也跟西卿合作過。

當然布袋戲音樂也必須跟著台灣流行音樂一起演進。以前的布袋戲歌曲會讓人一聽就知道這是布袋戲，現在慢慢有現代的流行音樂進來，像《刀說異數》的片頭曲〈驚雷〉就是比較搖滾的感覺。

觀眾在往前走，所以我們也不能原地踏步。這時候還是要相信年輕人的直覺，有時候我自己覺得新的流行歌曲不感動人、沒有記憶點，可是最後年輕觀眾的反應還是特別好。雖然人們對音樂的好惡和其他藝術一樣見仁見智，但作為一個創作者，這時候就是要反省自己是不是跟年輕人越走越遠。

幫 2000 年的《聖石傳說》唱主題曲的伍佰，是當年台語歌手中曲風最不一樣的歌手。如果以爸爸那個時候的布袋戲來說，他的歌一點都不布袋戲，你無法想像傳統的布袋戲配上伍佰的歌會是如何。結果兩者的結合是天衣無縫的。

雖然伍佰的音樂很洋風，可是他的內容在台灣人的認知中卻是非常本土的，而霹靂布袋戲也是很本土的。台客加上台灣戲曲，台上加台，是互相加分的結合；再加上賈惘恕老師的編曲

和上海交響樂團的演奏，讓霹靂布袋戲的音樂又向前跨了一大步。

同樣是《聖石傳說》的時候，因為碰巧在同一個錄音室工作而結緣的荒山亮，後來也替霹靂布袋戲的音樂帶來很多新的元素。

荒山亮的本業是在美國做飯店管理，也在美國有不少影視配樂的經驗。剛認識他的時候，正好遇到我們的《火爆球王》正在做比較大膽的嘗試，第一次跳脫古裝，改做科幻。那時候拍攝技術還不夠成熟，花了我們非常多的時間和心力。荒山亮當時主動說要幫《火爆球王》寫曲子，沒想到和霹靂一拍即合。

他的曲子寫得非常棒，和過去布袋戲的曲風完全不一樣，後來也一直在幫霹靂布袋戲的音樂開拓各種新的曲風，他自己都開玩笑說就差 Rap 沒做進去了。除了在配樂上密切合作，荒山亮也多次演唱霹靂的主題曲。2009 年世界運動會開幕式上荒山亮唱的〈寰宇傳說〉就是他替我們《刀龍傳說》寫的片頭曲。

接下來 2015 年的《奇人密碼》，因為我們嘗試國語配音的關係，音樂的想像又打得更開。那一次是陳建騏老師跟長榮交響樂團的合作，演唱者有 A-Lin 和戴愛玲。這些都是爸爸年代的布袋戲無法想像的風格。

當然布袋戲音樂一路從南北管樂師、放唱片、原創音樂，到

現在有辦法海納各種曲風，都是無數音樂人和布袋戲觀眾跟著我們一路大膽冒險的成果。

黃文擇先生操偶。

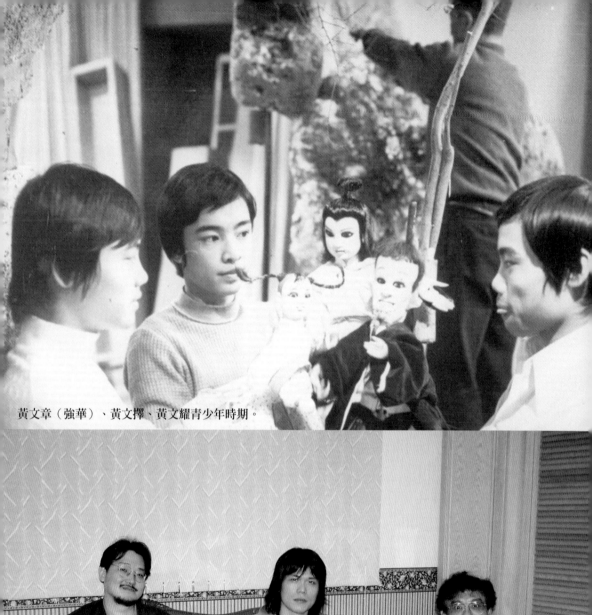

黃文章（強華）、黃文擇、黃文耀青少年時期。

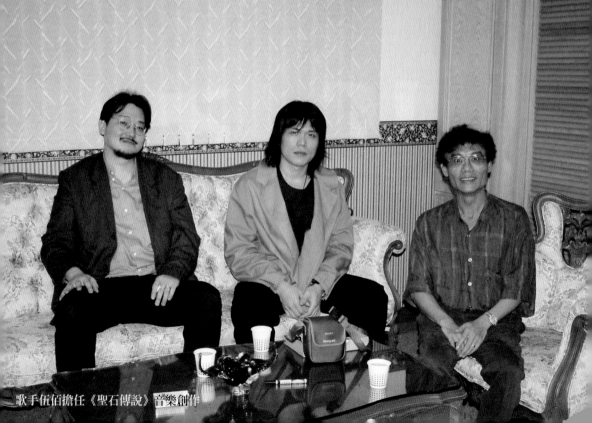

歌手伍佰擔任《聖石傳說》音樂創作

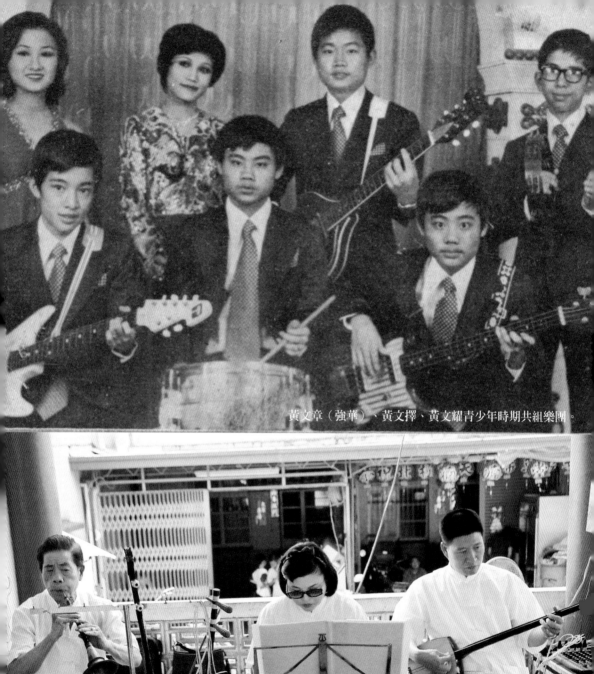

黃文章（強華）、黃文擇、黃文耀青少年時期共組樂團。

樂師的演奏是布袋戲演出的靈魂。

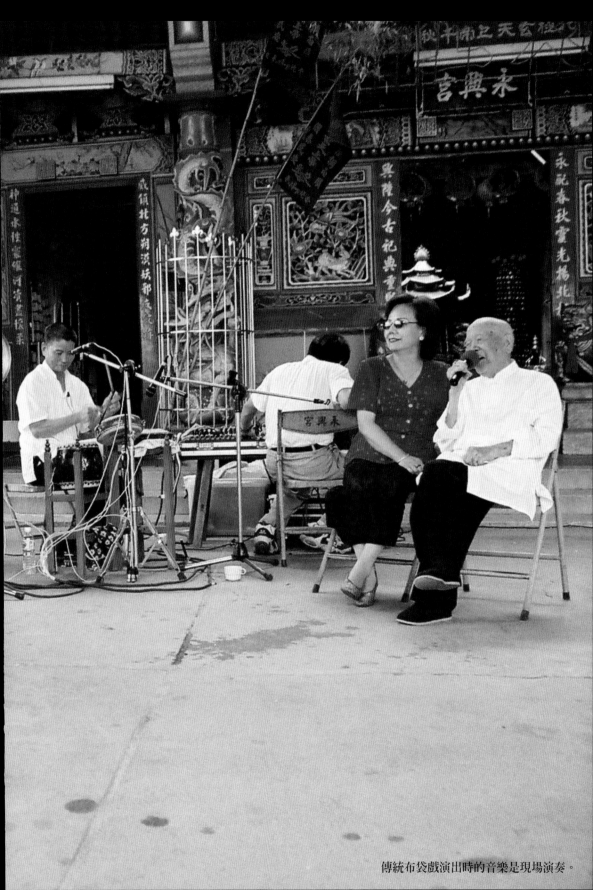

傳統布袋戲演出時的音樂是現場演奏。

布袋戲 江湖

市井小民的武俠夢

「武俠會流行的年代一定是法治比較不彰顯的年代。法治不能彰顯，大家講究的就會是拳頭、勇氣、信念還有對別人如何忠誠付出等等因素。武俠就是建立在這些基礎之上。」

—— 黃文章（強華）

武俠是市井小民的夢

因為武俠這種類型的戲劇比較花錢，所以台灣大眾娛樂裡頭的武俠文化已經慢慢式微，現在大概只剩下霹靂還在做武俠。中國大陸相對之下拍了比較多武俠電影、武俠劇，可是他們很快就從武俠走入仙俠，傳統武俠變得比較少。

仙俠跟武俠有什麼不一樣？

仙俠講的是高高在上的神仙俠客故事，而武俠講的是市井人物的英雄故事。雖然武俠也會有各大門派之類的設定，但故事的重心還是在講市井的正義、市井的人道，這種故事最貼近一般觀眾的心理。

比如說以前很多女孩子會去看瓊瑤小說，是因為瓊瑤小說裡

頭存在一種願景。這些小說總是描繪有錢人家的生活，比方有錢人怎麼談戀愛，或是沒有錢的人如何透過談戀愛搭上有錢人。這一類故事情節代表的是當年台灣很多在工廠上班的女工心裡頭對未來的願景，期許自己也可以像故事主角一樣麻雀變鳳凰。所以小說反應的是市井小民的心理需求。

武俠也是一樣的道理。武俠基本上就是市井小民如何行俠仗義的故事，比如說主角他遇到了什麼樣的困境，如何藉著友誼和義氣等等外力幫助來克服這些困境，最後是如何達到俠客的地位。

所以我們霹靂布袋戲裡頭的主角一般都不是高高在上的人物。雖然他們可能穿得很漂亮、很華麗，可是他們的出身都一定是基層，從很基層的工作起家。

一直以來布袋戲都是用基層小人物當作主要素材，這樣才可以反應最底層的心聲。至於你說上流社會、知識分子為什麼要看布袋戲呢？因為他們想了解市井社會的風貌，想知道他們都在做些什麼事情、講什麼話。這些都是在布袋戲才看得到、聽得到的。

後來布袋戲之所以開始出現奇幻武俠的元素，是因為我們想要讓武俠更有可看度。要讓傳統武俠的造型奇特是比較困難的，像《龍門客棧》裡頭的角色造型都是很樸素。我們為了讓布袋戲的戲劇性更多元、更絢麗、招式更奇特，才慢慢把奇幻的元素加進去。

但是奇幻只是外表的糖衣，讓你覺得很華麗、很好看，然而骨子裡還是老武俠的精神，武俠的意義還是存在故事裡頭。乍看之下你可能會覺得它好像跟武俠完全不是同一回事，但其實骨子裡還是保有武俠的仁、義、忠、孝、信這些傳統的武俠主題。

如果這些主題不復存在，武俠就沒什麼好看的。

台上刀光劍影
台下劍影刀光

武俠和布袋戲之間的淵源，來自我們說的「台上刀光劍影，台下劍影刀光」的內台布袋戲時代。

因為以前的法治觀念薄弱，我們戲班去一個地方演戲一定會被勒索保護費。保護費也沒有什麼行情，隨便他就地起價，想收多少就收多少，所以戲班的人跟收保護費的混混大打出手、劍影刀光是很常見的場面。

那個時代的社會正是一個武俠的江湖。

因而阿公那個時代的布袋戲就完全是老武俠的世界，沒有什麼華麗的奇幻武俠，講的都是實打實的情節以及人跟人的情誼。那時候台上做布袋戲的人跟台下看布袋戲的人，追求的是一種真實世界缺乏的正義感，覺得自己應該要為社會鋤強扶弱，出手幫助那些弱勢的人。當然這些已經超越法律束縛，變

成一個自成一格的世界。

　　武俠會流行的年代一定是法治比較不彰顯的年代。法治不能彰顯，大家講究的就會是拳頭、勇氣、信念，還有對別人如何忠誠付出等等因素。

　　武俠就是建立在這些基礎上。

　　武俠成分最純粹的還是阿公的年代。後來在我爸爸黃俊雄的時代雖然還有，但明顯少很多。畢竟社會越來越民主法治化，這種東西就會變淡。

　　到我們這一代，武俠的氣氛又更淡了。我們只能用想像的方式，把那些俠義的精神在戲劇裡頭重新建構起來，介紹給觀眾去認識。因為現實社會中已經不太容易看到這種人了，大家只能在戲裡頭去重新認識那個武俠的江湖。

　　比如為了一句承諾不惜得罪天下人，我們叫做「信」。現在大概已經沒有這種人，可是並不代表大家不喜歡看這樣的角色。當主角為了信守對一個人的承諾而得罪天下人，甚至引來性命之憂，這種張力仍然會吸引現代的觀眾看下去。

小人物的黑暗面

　　武俠是一種非常接地氣的存在，它反應市井小民的心聲，呈現社會中看不到的正義和黑暗。我們寫這種題材要費很多工夫，而且在描寫武俠的江湖時絕對不能只報喜不報憂，我們反

映行俠仗義，也一樣會反映社會黑暗面。

描繪社會角落的黑暗面，有時候觀眾會比較不能接受。

比方說霹靂布袋戲中的「惡骨」事件：被打成重傷路倒的正派人物「鶴舟」，居然被路邊一個什麼武功都沒有的女子「惡骨」用木棍一棍一棍活活打死。

實際上我們在寫這種東西的時候，是經過縝密思考的：

你說一個沒有武功的人為什麼能打死一個有武功的人？因為他那時候已經受了重傷，所以完全沒有回手的餘地。你說惡骨跟鶴舟無冤無仇為什麼要打死他？因為他們有過去不為人知的恩怨情仇。惡骨一生的種種悲慘經歷讓她本性遭到扭曲，也因此才會促成這樣的結果。

以惡骨來說，我就是個小人物，誰跟你講究什麼君子報仇三年不晚。高尚的大人物會說，好吧再等三年，等你傷好了我們再來決鬥。可是我是小人物，我又沒有功夫啊，我現在不打死你要等什麼時候？這種刻劃才是真實的，才反映現實的社會。我想現代社會裡頭絕對不會有人想：我沒有功夫，可是我還是先回家等你傷好再來找你報仇。如果是這種寫法，觀眾只會覺得你很笨，而且無法刻劃出小人物的小心思。

觀眾看到喜歡的角色被打死可能很不開心，其實我們是在利用戲劇反映一個道理──不管是江湖裡頭還是現實生活裡頭，不是好人就會好死。上天要你什麼時間死、什麼樣的死法，其實冥冥之中已經注定。

這是傳統戲曲經常會有的主題。人一生出來就等於賣給這個世界，上天已經決定你要走哪一條路，最後會通往什麼樣的結局。

觀眾可能說：「不對啊，我不是隨時隨地都在改變自己嗎？」其實你只是改變了通往同一個結局的路徑而已。

真英雄不必鋒芒盡露

我們寫武俠故事，也就是要介紹這些不同的人生面向給大家知道。

比如說如果幫助別人的時候會危及自己的生命，現在大概很少人願意這樣做。以前到處都會有那種銅像，在紀念為了救別人而自己犧牲的小人物。冷靜思考過之後，知道有風險還是去做的精神是偉大的。這跟未經思考、不知道有風險，一時衝動去做是完全不一樣的。

一時衝動的人如果死後有知，搞不好很後悔自己的衝動。那種長時間思考之後抱著必死的決心去做的人，就算死了也不會後悔。

同樣的道理，武俠裡頭的俠有很多種，有些是時勢所致、一時衝動去做的，不見得是真英雄；有些則是早就有體悟，我一生就是要走這條路的真英雄。

最簡單的小愛，愛一個人放棄整個江山。也有人是可以放棄

一個人去顧全大局，這是大愛。這就是市井小民的小愛跟大人物的大愛的差別。市井小民哪顧得了這麼多，還去想到全局、想到世界觀。

為了兄弟朋友去跟整個組織甚至全世界對幹，就是市井的江湖。

當然這些都是為了滿足真實世界無法滿足的夢想。我小時候就愛看武俠小說，也會看武俠漫畫，比如說諸葛四郎跟真平。看這種東西的時候心裡都會受到感染，產生一種自我期許：希望自己有一天也可以這樣打壞人、懲戒社會上的惡徒。

當然年輕時候的思維跟現在很不一樣。回想起來，那時候年輕人的思維是我一定要讓人家知道我很厲害，讓人家知道我的力量可以改變什麼事情。長大之後才知道，就算我可以改變什麼事情，但我不應該讓人家知道我有這個力量。真英雄不必鋒芒盡露。

年輕的時候有很多夢想，比如我打棒球，會幻想自己快速球可以投到 160，結果實際上只有 60，整整少了一個 1 字。這個就叫做自爽。這個不愉快的世界當中，人生就是要有夢。雖然知道達不到，但幻想的時候會讓心情變得愉悅。

幻想是社會壓力或課業壓力之下放鬆自己的方式。有些人喜歡用跳舞之類的方式排解壓力，可是我不喜歡很鬧的地方，我到現在還是喜歡自己一個人靜靜的幻想。以前養鴿子的時候，也會躺在頂樓的鴿舍旁邊，看著天空幻想各種不可能的事。

寫劇本同樣是一種排解壓力的方式。眞實生活做不到的事情，我們用寫劇本的方式來滿足。不然你說現實生活中我又不是皇帝，一個市井小民怎麼能夠這樣掌握生殺大權，要誰死就死，要誰活就活。

　　武俠，也正是市井小民排解壓力的情緒出口。

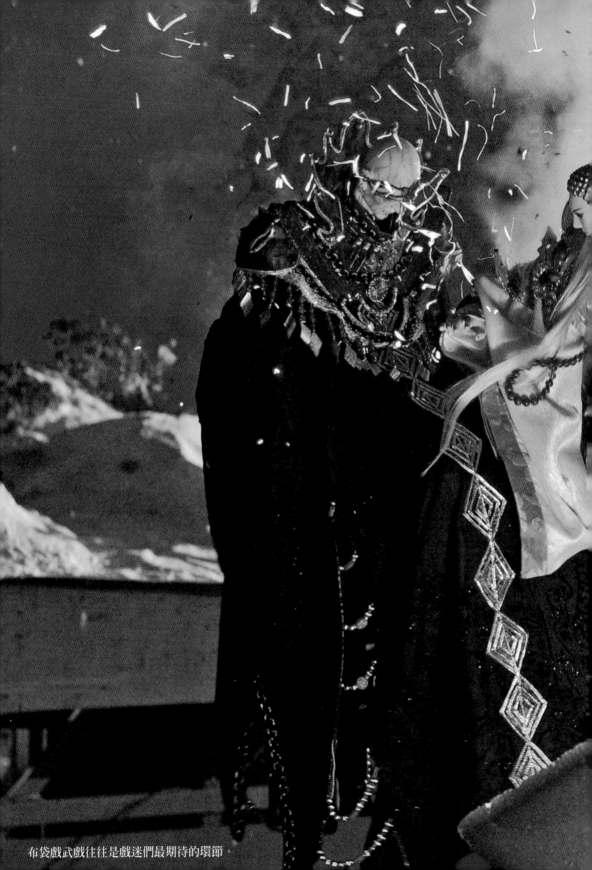

布袋戲武戲往往是戲迷們最期待的環節。

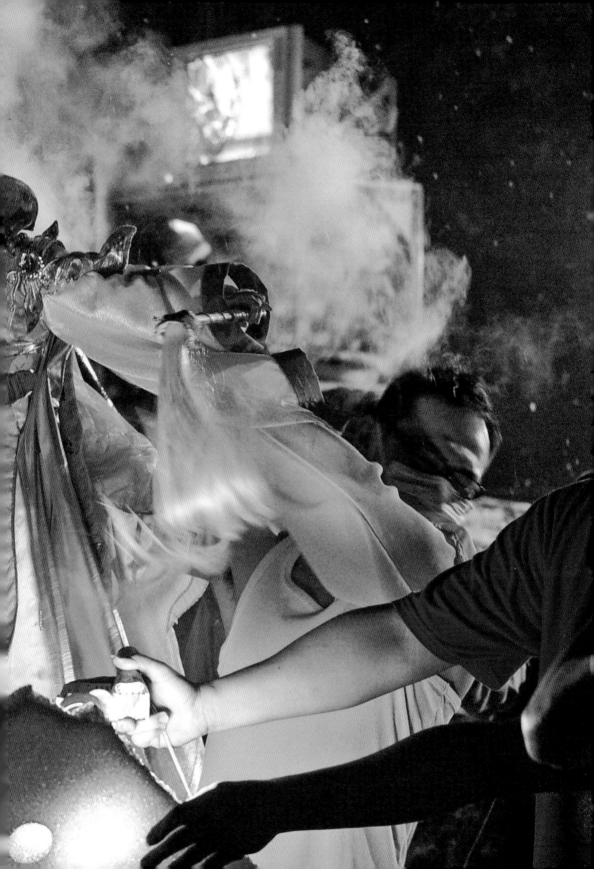

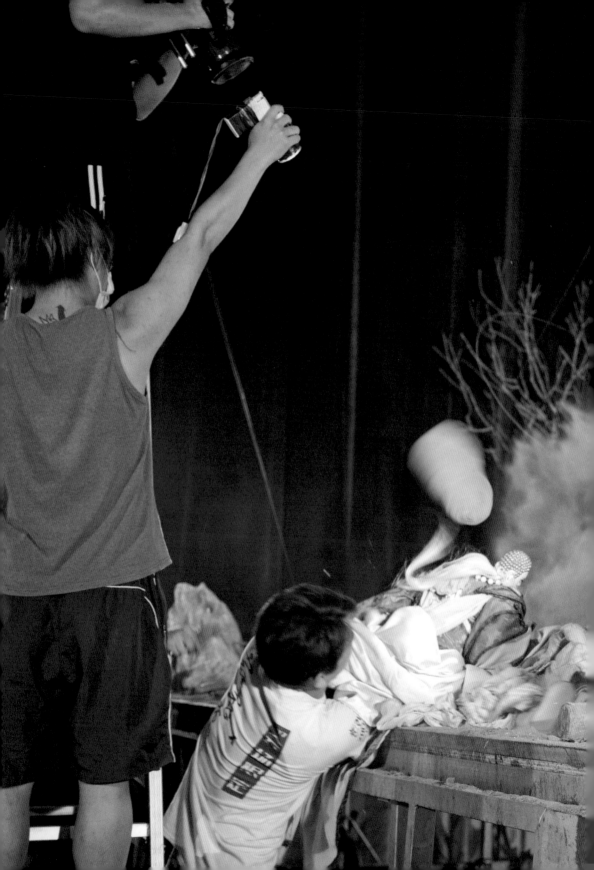

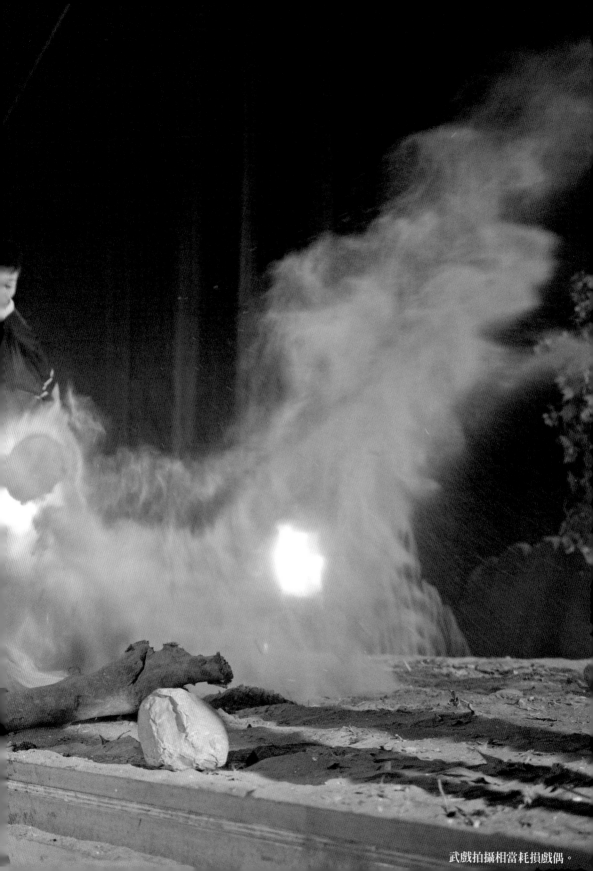

武戲拍攝相當耗損戲偶。

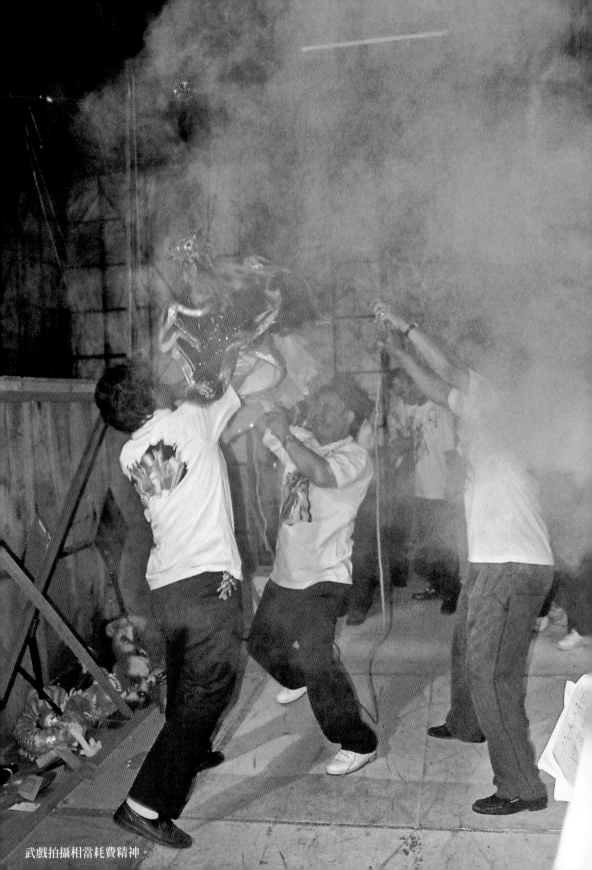

武戲拍攝相當耗費精神。

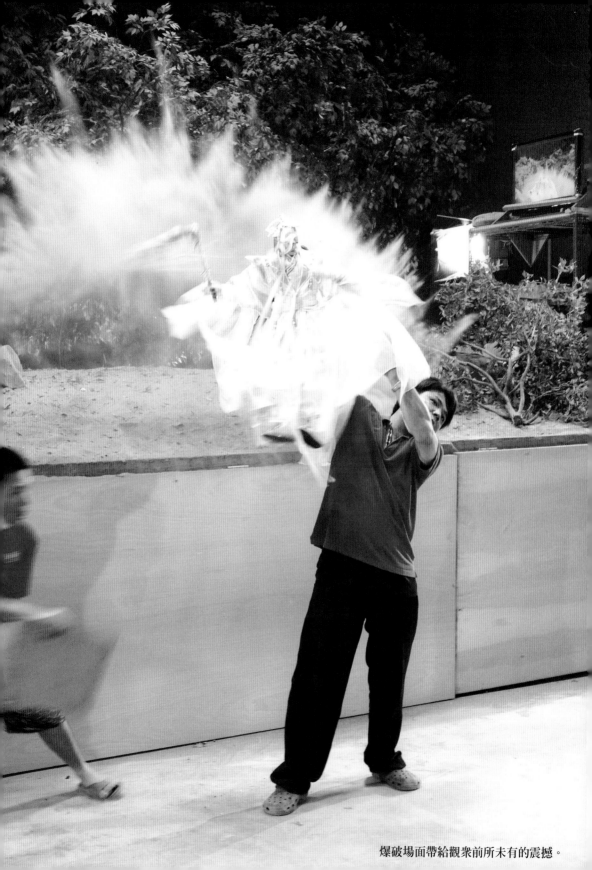

爆破場面帶給觀眾前所未有的震撼。

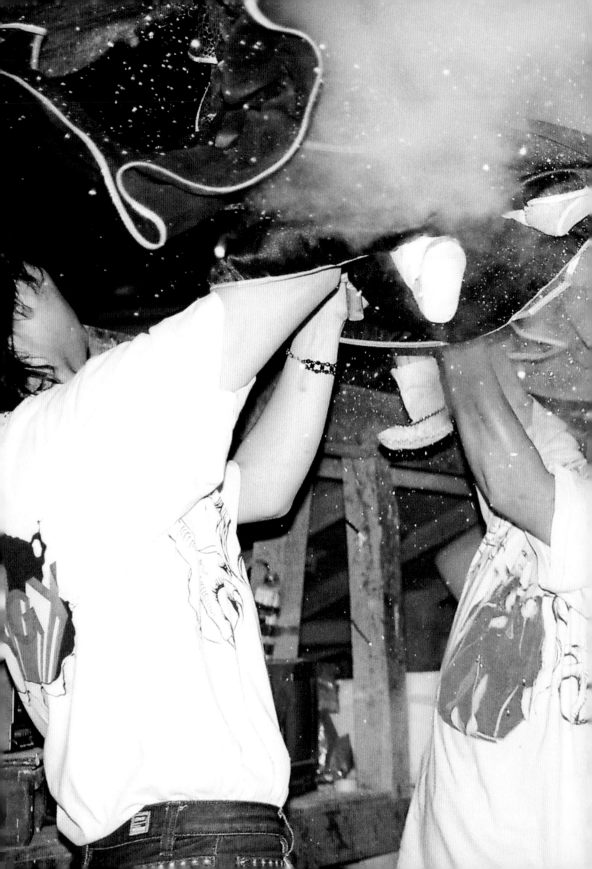

煙與乾冰是布袋戲施展武功重要的道具。

操偶師示範布袋戲武戲。

145

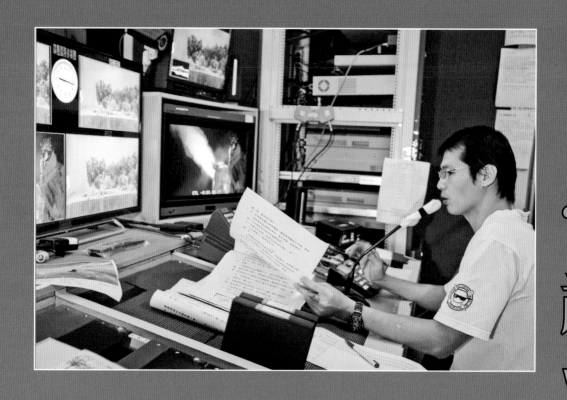

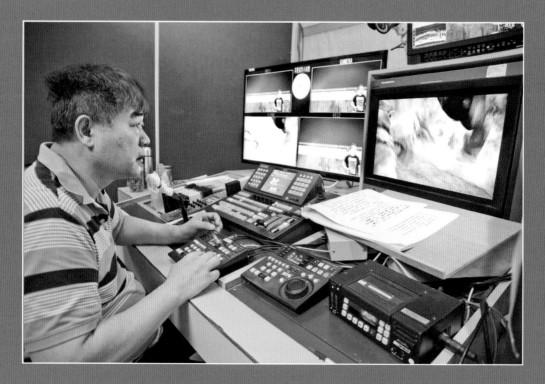

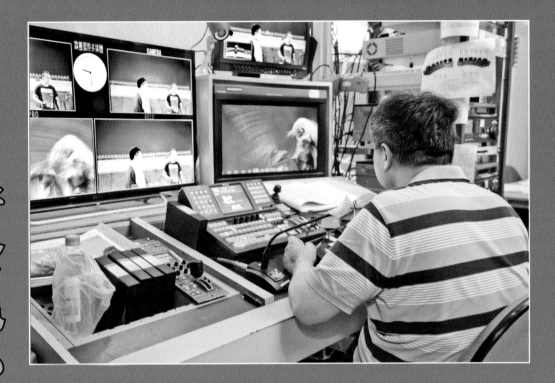

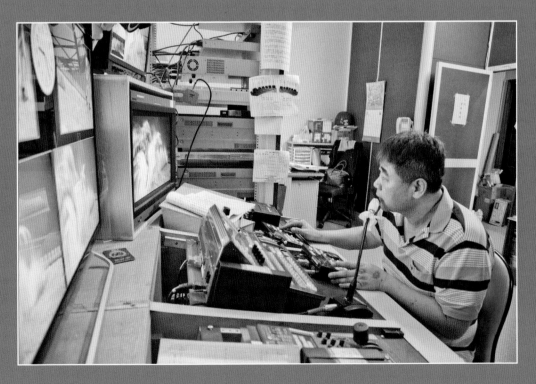

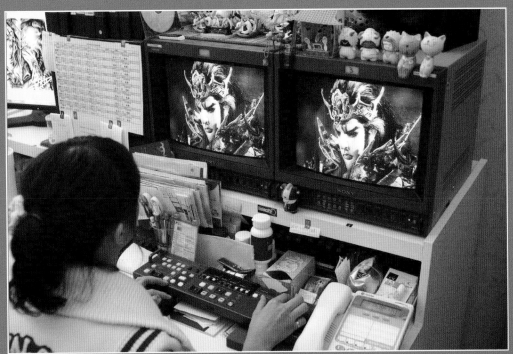

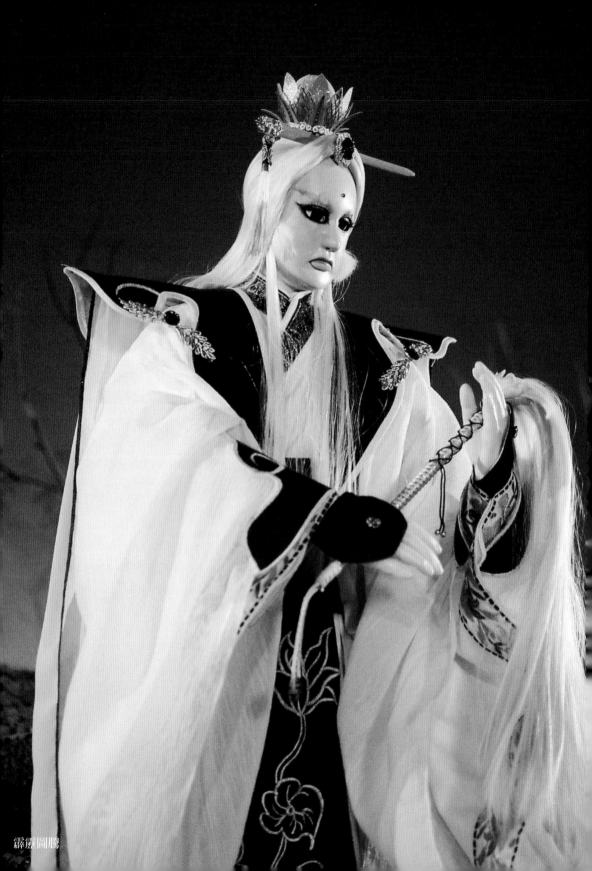

霹靂圖騰

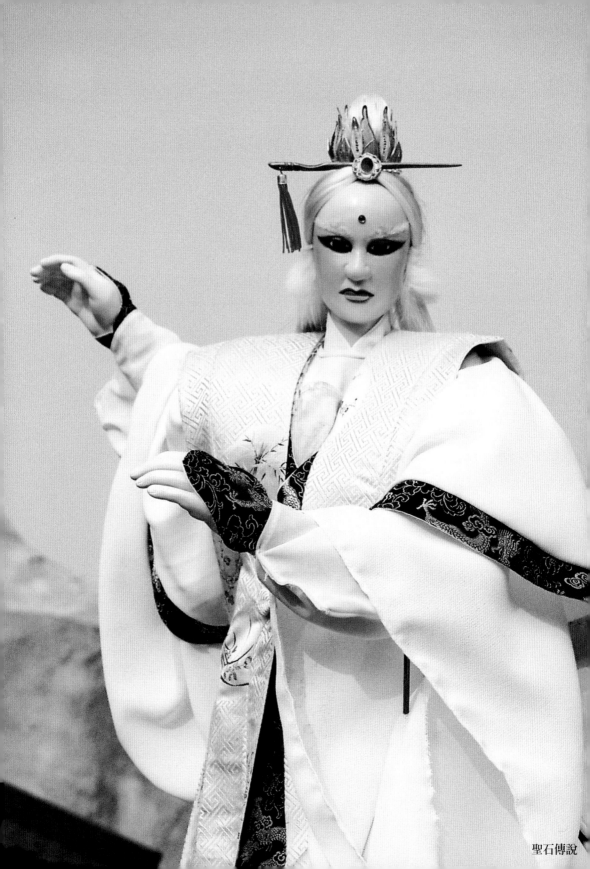

聖石傳說

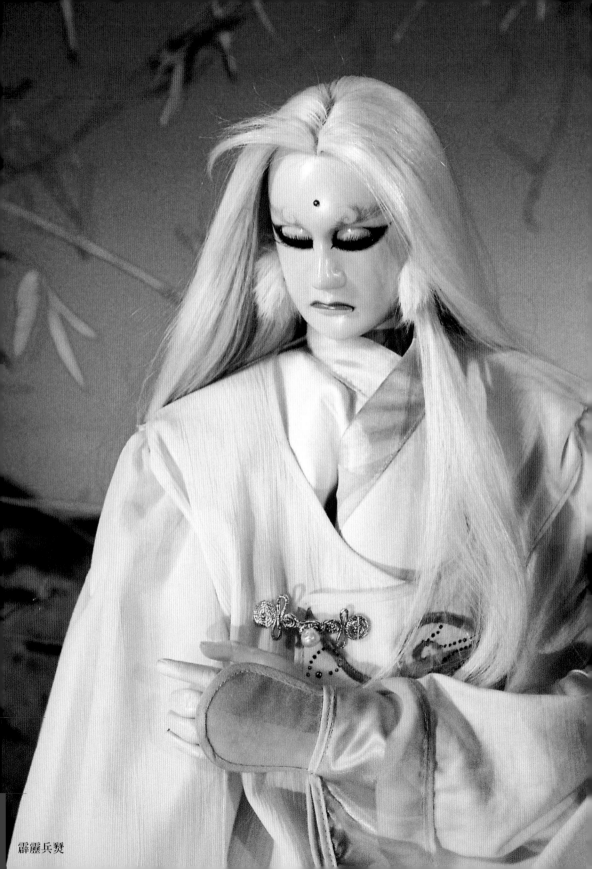

霹靂兵燹

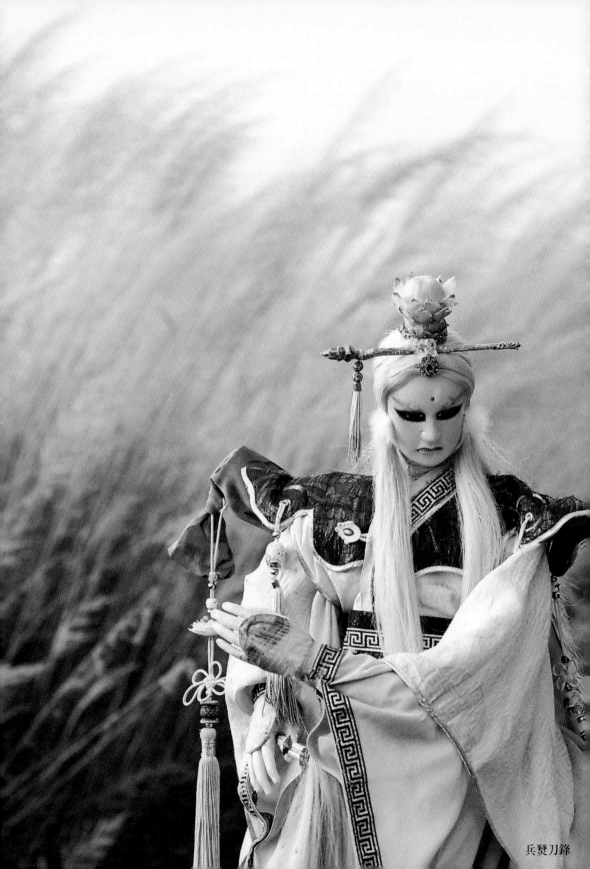

兵燹刀鋒

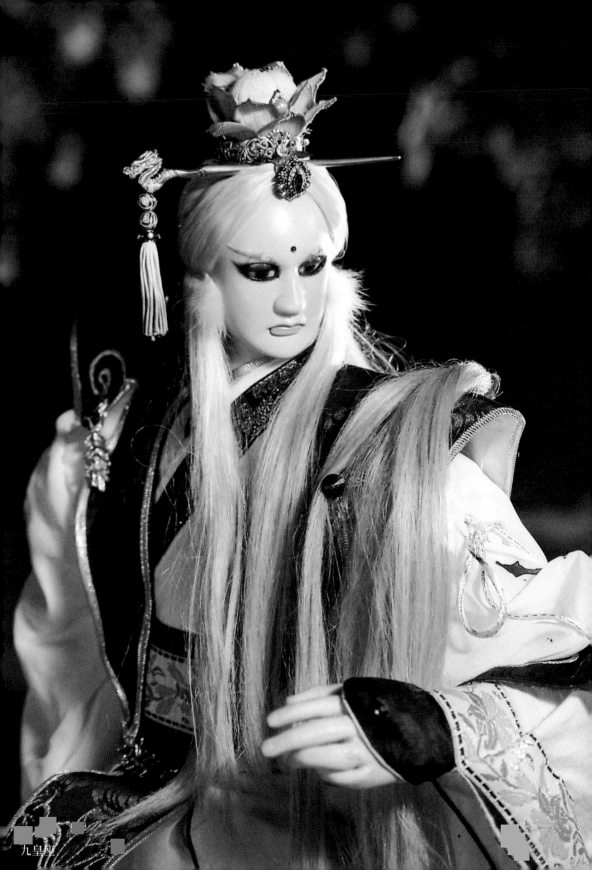

九皇座

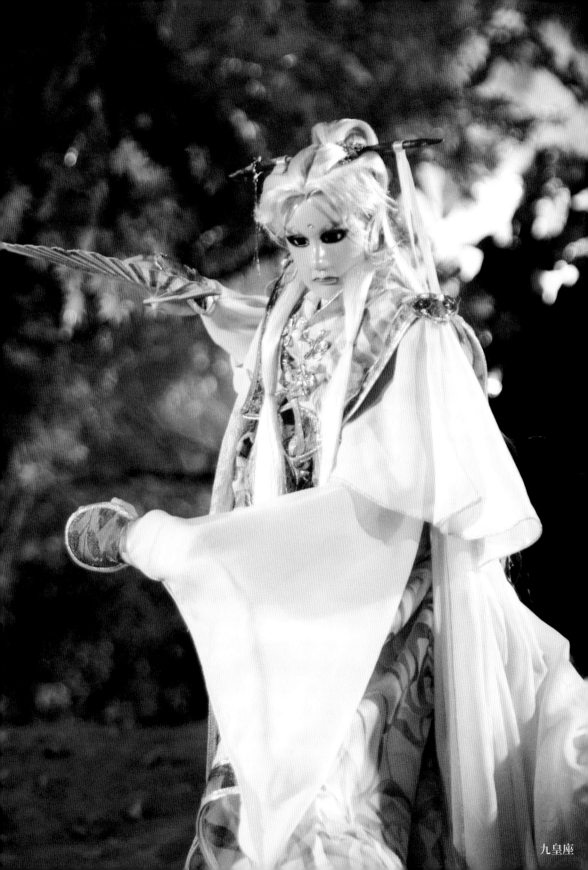
九皇座

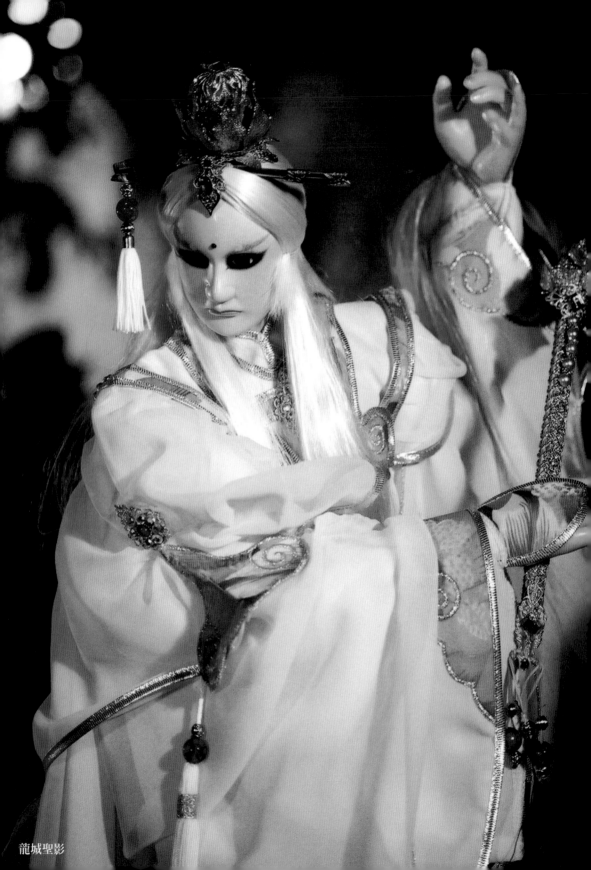

龍城聖影

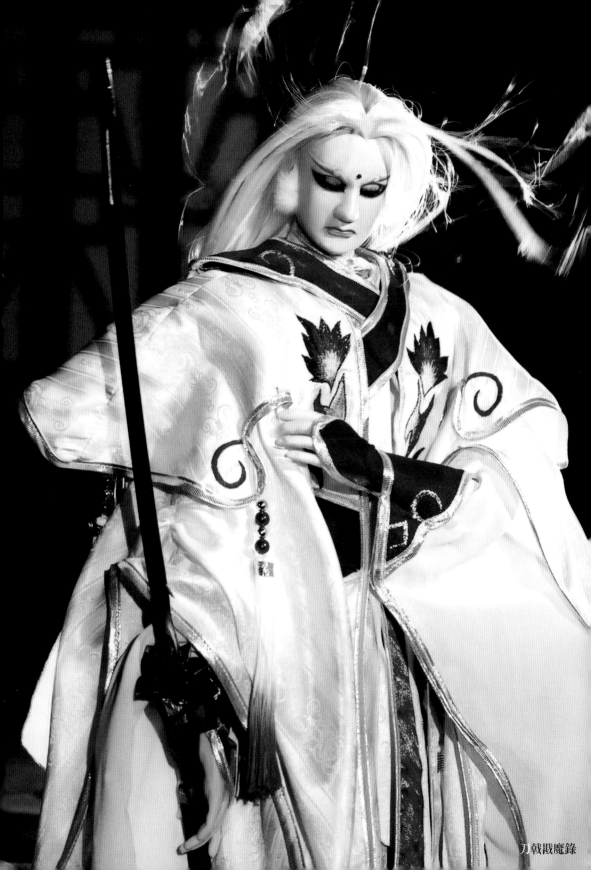

刀戟戡魔録

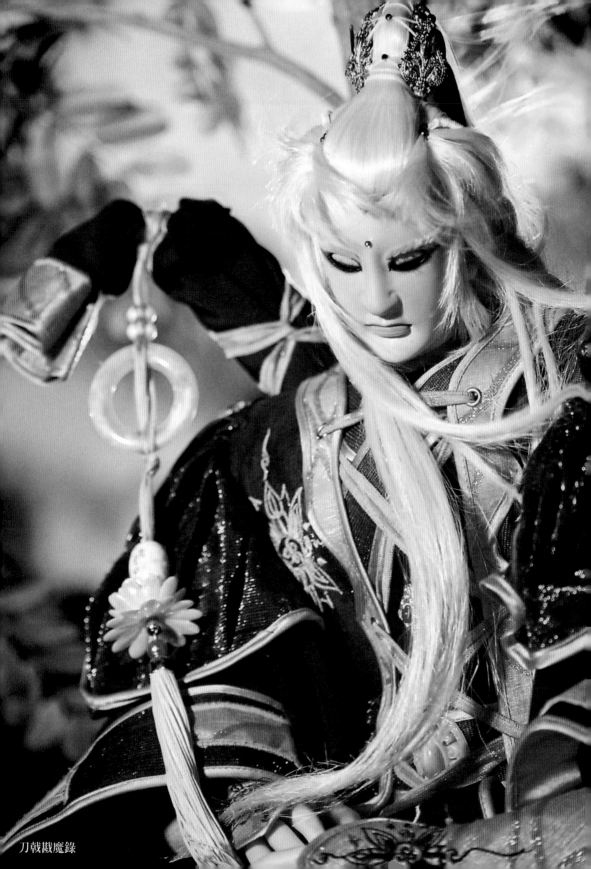

刀戟戡魔錄

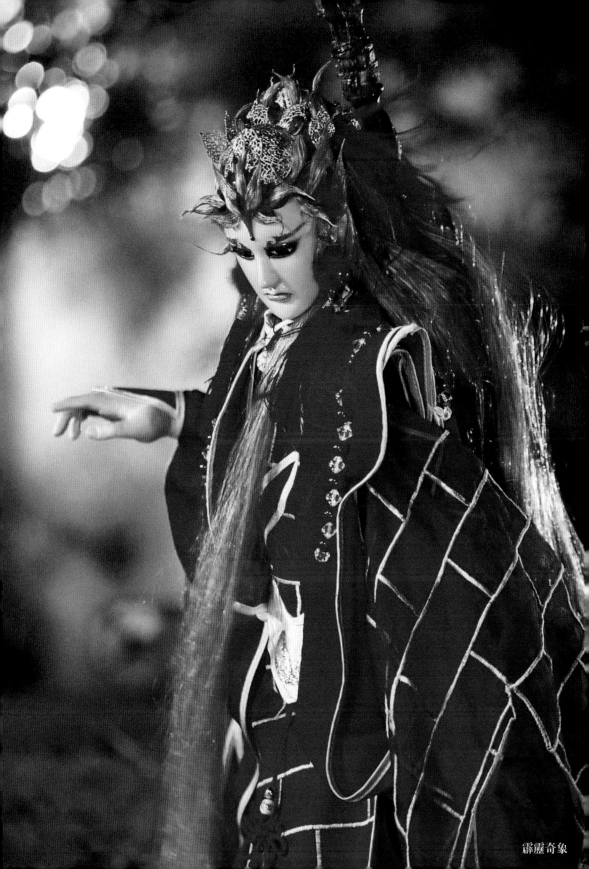

霹靂奇象

第三部

布袋戲人
的故事

布袋戲人
的江湖

　　包含布袋戲班在內的許多台灣傳統戲曲界，都拜西秦王爺和田都元帥為守護神。

　　所謂守護神或祖師爺，經常是一門行業發展成熟之後才被創造出來的概念。就像所有宗教信仰一樣，這些祖師爺存在的作用，是在一個行業的眾多從業者之間凝聚一種共同信念，藉以安定大家的心靈。

　　西秦王爺的真實身分，一說是曾在西蜀避難的唐玄宗李隆基，因為創立梨園教習音樂而被認為是戲曲祖師爺；另一說則指西秦王爺原本是唐朝的樂官，因為用椰子殼製作胡琴，而被認為是北管戲的祖師爺。

　　然而在西秦王爺的傳說之中，最重要的是這一段情節：一日，善於彈奏琵琶、製作樂曲的西秦王爺被皇上召進宮，結果在進京途中遭遇蛇精阻攔，所幸一隻路過的老虎相救，西秦王爺才得以保命；另外一個版本則說是西秦王爺帶兵出征遇到蛇精。兩個版本最後都以老虎相救收場，因而以前許多戲班都會在西秦王爺的桌子底下再供奉虎爺陪祀。

　　現今霹靂布袋戲不僅仍在雲林總部供奉西秦王爺，並且也繼

續謹遵禁止提到「蛇」的傳統禁忌，凡講到「蛇」必用「溜公」、「草索仔」代替。台灣民俗學者林茂賢曾解釋道：「據說演出當日若看見蛇，或有人說出『蛇』字，必有打架鬧事、道具或樂器損壞之事發生。」

推論這個禁忌的源頭，一方面是以前布袋戲班四處奔波演戲，休息或睡覺經常是就地從簡，所以戲班最怕的就是蛇；另一方面，戲班經常演出的廟會場合，人潮聚集自然容易滋事，所以最怕的也是打架鬧事並因此牽連戲班。蛇精因此就跟打架鬧事的麻煩連結在一起。

接下來這幾篇文章，黃文章（強華）將講述布袋戲班底下各種布袋戲人的故事，其中包含回溯其父親黃俊雄以來黃家歷代接班人的傳承經過，同時細數戲班台前台後的女性故事，以及我自己覺得最超乎想像的典故──關於史豔文和素還真這兩個布袋戲經典角色的創造，是如何誕生於布袋戲人的戲班生活經驗之上。

就像黃文章（強華）在前文說的，這些大眾文化中虛構的武俠世界多半誕生於法治不彰的真實年代。戲班行業的特性使然，讓這些戲曲從業人員必須像武俠小說中的俠客一樣四處巡遊，所以他們遇到鬥毆打架場面的機會比大部分人都高很多。

其中或有浪漫一點的鬥毆理由，比如日本時代的《臺灣日日新報》就記載了「黑皮豚」（當時鹿港人對有錢有勢的戲迷的封號）爭風吃醋的新聞，最後就以和其他戲迷大打出手收場。

另外一種鬥毆來自於更難躲得掉的政治。一直以來與黃海岱先生一起演出的弟弟程晟（從母姓），因為晚上點燈集合戲班工作人員討論演出內容而被日本巡察指控違反宵禁，並在爭論過程中與日本人發生鬥毆而被捕入獄。就在台灣光復前夕，家屬接到獄方通知去接人。程晟的妻子還以為丈夫終於獲釋，沒想到迎回來的已經是程晟的骨灰。黃海岱先生的小兒子黃逢時曾在訪談中說，爸爸對此一直強烈自責，認為如果沒有帶著弟弟一起演布袋戲，弟弟後來就不會慘遭橫禍。

最後一種更常見的鬥毆起因，則是來自黃文章（強華）下文提到的各種角頭混混。看白戲的、收保護費的、沒事找麻煩的，讓本來就忙碌的戲班生活變成了黃文章（強華）說的「台上刀

光劍影，台下劍影刀光」的凶險日常。

　　少爲人知的是，諸如此類戲班生活的細節，其實是黃俊雄創造史艷文以及黃文章（強華）和黃文擇創造素還眞的角色基礎。溫良恭儉讓的史艷文，和更懂得適時還手的素還眞，分別代表那些群架鬥毆背後截然不同的人物性格和處世哲學。

　　每一代布袋戲人虔誠敬拜西秦王爺，祈求這些打架、鬧事、找麻煩的地頭蛇都不要找上門。萬一眞的遇上了，史艷文和素還眞教他們怎麼應對？以下且聽黃文章（強華）說分明……

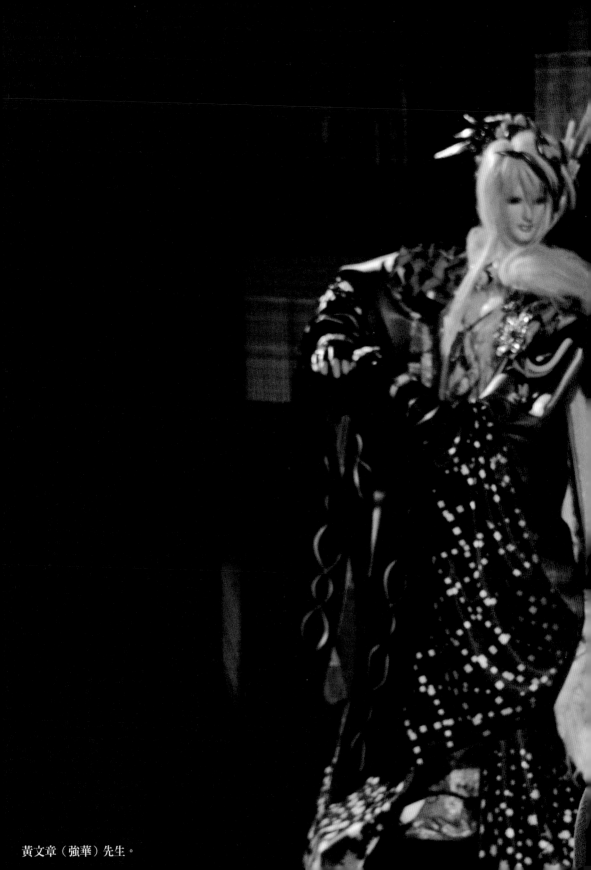

黃文章（強華）先生。

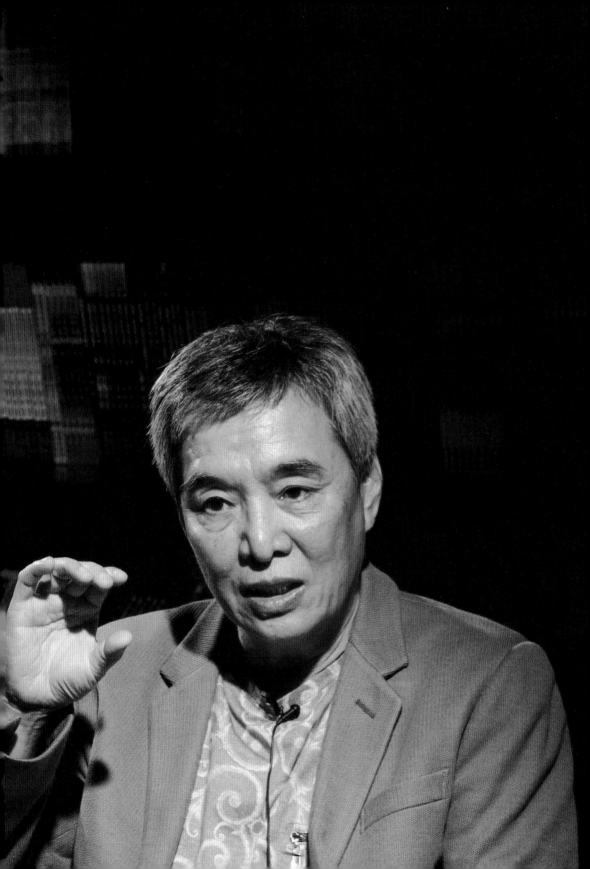

溯源

素還真是戲班生活的縮影

「素還真觀看這個江湖的視角更加多元，也因此有了更多元、更有彈性的手段來應對這個世界，戲也因此更好看了。」──黃文章（強華）

無法超越的史艷文

戲劇是反映現實的工具，無論是爸爸黃俊雄時代的史艷文，或是我們這一代創造出來的素還真，其實都在反映不同年代的台灣人在生活中面對的現實處境，以及每個年代的人選擇應對這些處境的不同策略。

人家說創作者寡言。以前我們做布袋戲的應酬、社交活動的機會都很少，也不太會到處去講我們的創作理念，就是悶著頭一直做布袋戲。一直到後來慢慢把工作分攤出去之後，我們才有時間顧及這些人情世故。

我和弟弟黃文擇一起進入布袋戲的工作，弟弟專門負責口白，我則是從片廠的監製、導播、攝影、剪接一路學起。爸爸黃俊雄交班給我們之前，我大部分時間其實是在做導播的工

作。大概交班前兩年我才開始跳下來寫布袋戲的劇本，然後很快就創造出素還眞這個角色。

爲什麼當年會寫出素還眞這個角色？

後來有很多人說之所以會有素還眞，是因爲新一代的觀衆需要屬於他們世代的人物，所以素還眞是來取代史艷文的。這種說法其實是以訛傳訛。

確實每一個時期都會有它象徵性的人物，我爸爸時代的人物就是史艷文。

史艷文這個布袋戲史上最廣爲人知的角色，脫胎自清代的章回小說《野叟曝言》裡頭的人物。原本書裡面叫做「文素臣」，阿公黃海岱把它改編到布袋戲裡頭的時候，因爲《野叟曝言》裡頭有反日的情節（事實上故事的其中一個高潮是文素臣帶兵攻打日本），爲了避免日本人注意，所以演出的時候就把他的名字改成「史炎雲」。到了1980年代，爸爸黃俊雄開始在電視上演布袋戲的時候，同一個角色已經又被改名爲「史艷文」。

史艷文的故事從1970年代開始一路演下來，經過爸爸可能超過上千集的演繹，已經發揮到淋漓盡致。因爲這個角色早已被寫到巔峰，讓我接續著寫，根本不可能再超越。

而且史艷文身上背負太多陳規，有時候必須打破陳規，才能成就更遠大的夢想。一個創作者不能被束縛、被框架，否則是寫不出什麼好東西的，因爲你要顧慮東、顧慮西，就很難盡情發揮。

所以那時候我就跟弟弟黃文擇討論說要有我們自己的角色，因此就創造出跟史艷文完全不一樣的素還真。

素還真是戲班生活縮影

素還真整個角色的創造是奠基在我們過去戲班生活的經驗。

人家說布袋戲班的生活是「台上刀光劍影，台下劍影刀光」，因為那個年代法治不彰，更像是武俠故事裡頭的江湖，去一個地方演戲一定會被收保護費，所以那時候我經常看到戲班的人和這些收保護費的混混打架、砍殺。連我自己也親身參與過，但是那個時候我不是下去打，只是在旁邊負責壯聲勢吆喝。

這樣的戲班生活經驗讓我們更深刻認識人性，體會到人要在這種江湖亂世之中活下去，憑的恐怕不是溫良恭儉讓，而是要有手段，要能夠反擊。

所以素還真變成一個跟史艷文截然不同的角色：史艷文講的是仁道，素還真講的是剛柔並濟，以最小的付出，得到最大的成果，而且不排除用「以暴制暴」的手段。

傳統布袋戲迷可能會覺得我們創造這樣的人物是違反仁道精神，可是戲班的經驗告訴我們，一昧鼓吹忍讓，對這些老是被欺負的老百姓並不公平。

和始終如一、一招打天下的史艷文相比，素還真觀看這個江

湖的視角更加多元，也因此有了更多元、更有彈性的手段來應對這個世界，戲也因此更好看了。

我們把素還真放在各種故事情境中，讓大家看看他如何運用不同的手法來應對殘酷無情的江湖，這些江湖情境同樣也是我們設計來反映真實世界的社會問題的。當然布袋戲中的環境並不等同於真實社會，這一切原本只是一種戲劇表現手法，想不到正好符合當時社會的氛圍，因此受到很多戲迷的喜愛。

「不是一味忍讓就是好人」這個議題脫胎自我們戲班的真實經驗，我想應該是這個值得玩味的議題打中了許多人心裡長久以來的聲音，才讓素還真得到了這麼多認同。

素還真身上的戲班教育觀點

素還真身上另外一個脫胎自戲班經驗的元素是師徒關係。大家可以看到素還真對他徒弟是嚴而不苛的教育關係。

我們以前在戲班上看到一些團主會對學徒採用非常嚴厲的教育，他們會說是愛之深責之切。我自己不這麼想，我的心態就是每個人都會當人家徒弟，所以我就不喜歡這麼嚴苛的師徒關係。這樣的觀點也反映在素還真這個角色的師徒關係實踐上。

站在師傅的角度當然希望徒弟趕快學成，不要偷懶，不要好玩，所以在以前的戲班三不五時就是打罵，甚至動不動還要跪。

以前我們念小學時也是會挨打。小學的時候我最不喜歡坐第一排，因為老師一個不高興腳就踹過來了。可是個子又不高，不坐第一排不然要坐第幾排，這時候上課就會一直很緊張。

　　時代不一樣了，教育的方式就不太一樣。現在教育講的是願景、講的是自由開放，每個人都可以學到自己想要學的；而以前講的是鞭子、棍子。不同的時空背景產生不同的教育觀點是必然的。

　　以前的教育因為是被打出來的，所以本科非常扎實，但要做創意工作就很難。放學就是念書，上學就是挨打，哪有什麼餘力開發創意的想法。這種教育方式可以訓練出專業的技術人員，但要訓練出需要獨立思考的創意人才可能就沒辦法。

　　以前農村社會的人沒有很多職業可以選擇，要不去考公務員，要不去種田，不然就是當黑手，再來就是到戲班演戲。當你選擇性少的時候，任何能學到生活技能的機會對你來說都是難能可貴的。當然那是那個年代的社會環境，現在年輕人來拜師學藝哪有可能被打，師傅沒被打就很好了。

　　我們這群當年被打罵教育出來的老師傅，技術就比較扎實且全面，現在的訓練方式就沒辦法想要什麼都會，生旦淨末丑頂多其中一種做到極致。以前的師傅是生旦淨末丑都要會，小偶、中偶、大偶三種偶都要會。現在的操偶師大概只會大偶，要叫他們演小偶已經沒辦法。

　　所以我們還發明了一套制度，每隔半年會讓操偶師考試，包

含我跟弟弟、導播還有組長一起當監考官，用考試來檢驗他們的技術能不能晉級跟加薪，用這種方式來刺激新一代進步。

因為我們的節目每週都有更新進度，所以拍戲的進度也很要求。導播必須緊盯進度，不能讓節目開天窗。這種工作節奏之下，相對地徒弟自由發揮的機會就比較少。所以我們只好用其他方式來加強，比方說資深操偶師每個禮拜有兩天開課，讓剛進來的或是一年以下資淺的操偶師可以有更多機會學習。沒有上戲，單純就是讓操偶師練習操作，不然現場真的在拍的時候，新的操偶師沒有什麼機會可以嘗試錯誤。

因為導播不可能一直 NG，NG 就是浪費團隊時間，而且進度落後，每一個人都會有很大壓力，因此一定要是技巧純熟的才能在攝影機前演出，新人就不可能在這種場合去試。用鏡頭拍下來的每一個細節都看在戲迷眼中，我們有厲害的戲迷甚至有辦法一眼就看出來這是哪個操偶師在演。而且觀眾是付費來看影片的，自然每個鏡頭、每個動作、每句口白都用放大鏡檢視，不容許有閃失。

所以我們其實一直在研究是不是應該多一些野台演出的機會，讓新的操偶師磨練。

回到野台那個江湖環境裡，操偶師講究的就不是精準，而是現場的臨場反應以及和觀眾的互動。這時候人人可以為師，讓現場觀眾扮演師傅的角色來刺激操偶師，我想這樣的操偶經驗對於新一代的操偶師會是很好的磨練。

素還真處世哲學的變與不變

從 1988 年到現在，素還真已經歷了超過三十年的演繹。素還真這個角色和他應對這個世界的方法會不會有所改變？

從戲劇創作的角度來看，我們從一個人寫到開始用集體創作的方式寫，三十多年來素還真這個角色已經經歷過非常多編劇的筆，每個人的拿捏多多少少會有偏離。我們當然也盡量要求不能偏離太多，畢竟對戲劇來說，角色性格的一致性是很重要的，所以按道理來說素還真是不應該變得太多。

我相信有很多資深的戲迷也不是很清楚素還真的人格特質和個性。

素還真是一個力爭活命的冒險家，本性喜好自由、熱情幽默、自信聰明、正言不諱、恬澹豁達、重情重義，外加有一點小調皮。一生以追尋知識為志業，以保護生命為目的。素還真認為生命的存在是為了服務更多的生命，知識的取得是為了發掘更多的知識，他對生命有一股極大的求知、求真的欲望，因本心所向，所以對於生命的每一刻，都是在思考如何活著，活得精彩，活得坦然，更推己及人，讓身邊每一個人，都能活得適性適意。

這份積極向上的樂觀思想，與一般人喜歡將失敗歸咎於命運使然的悲觀及逃避的心理截然不同。同時素還真也秉持著「我命由我不由天」的信念，排除困難、跨越障礙。從每次臨淵履

冰、險象環生的尋知冒險中，體現出生命的韌性來自敢於直接面對生命的挫折，也體悟出生死內涵的生命真諦，進而淬煉出更強大的精神體。

可是從寫實層面的角度來看，人都會變了，素還真怎麼可能不會變。

不要說素還真，我自己都變了。年輕的時候個性那麼衝，現在就變得收斂。一開始年輕氣盛、目空一切，等到經歷更多事情之後就會體悟到人上有人，你永遠也不曉得在你眼界之外還藏了什麼神龍見首不見尾的高人。

最重要的是，年輕的時候不怕摔，跌倒還爬得起來。現在年紀大最怕的就是跌倒，一跌倒就可能要進加護病房了。所以年紀到了，看得多了，想得也多了。

對素還真這樣一個虛構的戲劇角色來說，也是同樣的道理。三十多年來，所有他經歷過的劇情加成在一起，一定會影響他對這個武林、對這個世界的判斷和想法。

可是素還真的初心或者說他的目標是不會輕易改變的，以前可能是同一個目標，他拐一個彎把它做完，現在可能是拐三個彎，以更圓融、犧牲的、代價更少的方法達成同一個目標。這就是更上乘的功夫。

所以素還真回過頭來，會開始追求面面俱到。「以暴制暴」當然是一種方法，但現在他會覺得如果在那個「暴」當中還能給當事人一條生路，而不是趕盡殺絕，或許這個「暴」就能「始

惡終善」，最終結果是回歸到善的這一面來。

　　最終不會變的是素還真遊戲人間、風趣幽默的態度。能夠享受到人間的快活，又可以讓事情盡善盡美，這才是真正的聰明人。

「創世霹靂」遊戲產品上市發布會。

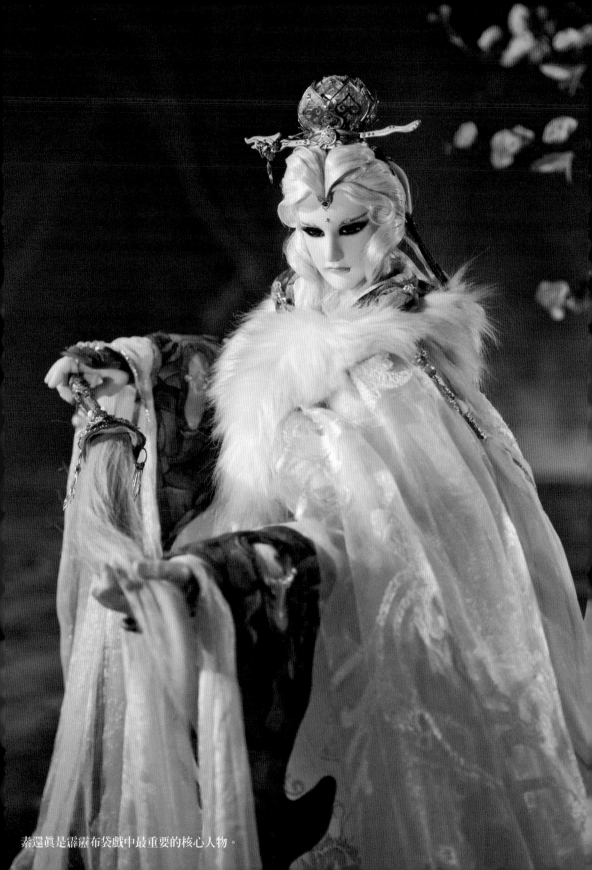

素還真是霹靂布袋戲中最重要的核心人物。

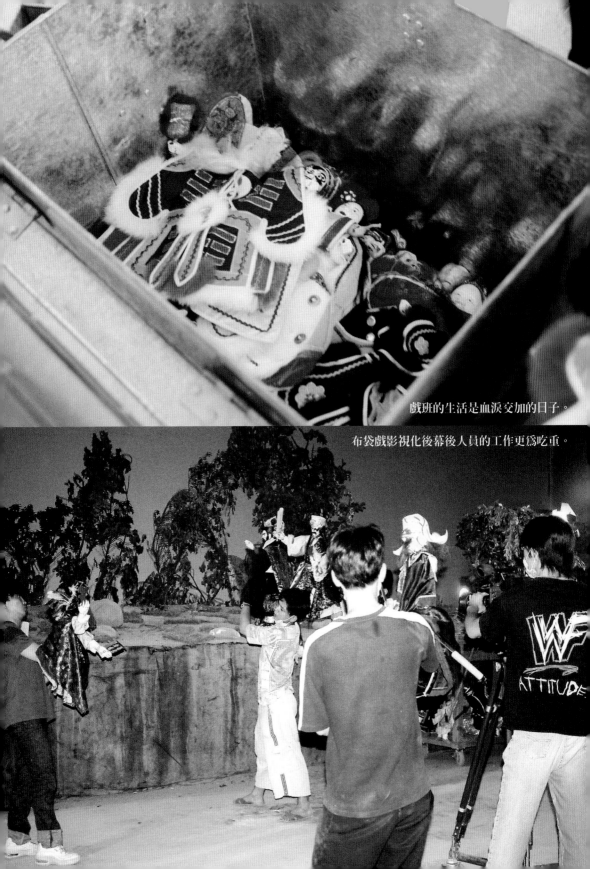

戲班的生活是血淚交加的日子。

布袋戲影視化後幕後人員的工作更為吃重。

有別戲台，電視或電影的拍攝道具必須真實。

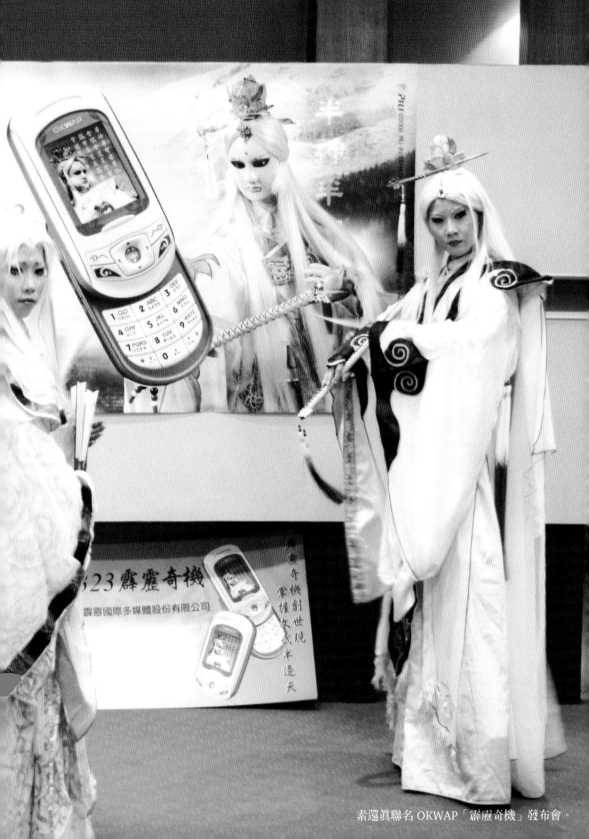

素還眞聯名 OKWAP「霹靂奇機」發布會。

霹靂布袋戲的
五代傳承

「資訊不發達的年代，靠的就是眼光。現在資訊發達了，每個人資訊取得的起跑點都接近一樣了，所以真正決定輸贏的是團隊整合能力。」──黃文章（強華）

第三代黃俊雄的傳承

　　如果從最早開始做布袋戲的阿祖黃馬開始算，來到我這一代已經算是第四代；連我兒子黃亮勛一起算，我們黃家已經有五代人在做布袋戲。

　　爸爸黃俊雄當年接班的模式，跟我們後來這種企業接班的模式很不一樣。

　　現在的企業接班方式就是把公司交給你管，然後我就退出，不管了。可是阿公黃海岱當年是用分團的方式讓下一代來接班，比如說五洲園可能分出我大伯的五洲園第一團、我爸爸的五洲園第二團，還有五洲園第三團……。這種接班方式就是阿公覺得你的技術已經累積到一定程度，可以開始出來當團長，讓你獨當一面。

　　可是做戲仍然需要時間的累積，讓群眾慢慢習慣你，然後喜歡上你的演出，不可能說一登場就一砲而紅。你一定要今年來這裡演，明年可能再來演，後年再來，這樣年復一年，大家才會累積對你的印象和口碑。

　　所以我也聽說過爸爸那個慘烈的故事。就是他剛開始分團出來之後去台東接戲，結果連買車票回雲林的錢都不夠的事，搞到差一點就全團從台東走回來。

　　發生的年代我不是很確定，搞不好是在追我媽媽之前也說不定。他就是去台東接了戲，演到最後結果賠錢。戲院一般來說會先給包底，然後賣票之後另外拆票房給你。其實那個包底的收入可能連整個團吃住的成本都不夠，真正靠的還是票房拆分，所以你的風險就是萬一票房不好，收入根本不夠支付開銷，甚至還要自己墊錢。而且那時候出門也不可能帶太多現金，所以才會發生連買車票的錢都付不出來的狀況。

　　後來好像是半路上遇到運豬車的司機，好心讓他們搭便車回來。所以說這種江湖生活很難每件事都完全在你掌握之中，有時候還是要靠很多只有一面之緣的朋友。

　　從前的人比較樂意做這種事，現在網路發達，反而讓人與人之間更疏遠，多半只願意自掃門前雪。什麼東西都上網網購，結果就是人跟人之間的情感交流越來越薄弱。

　　爸爸當年那種成立自己的分團來接班是非常辛苦的過程，完全無法預知自己獨立出去會發生什麼事，可以說眼前完全是茫

茫然。當時資訊不發達，交通也不方便，你說要到台東演出，根本無法預測會發生什麼困難，一定只能像他這樣走一步算一步。

我爸爸的人生起落很大。

他後來在電視上發跡的起源，是在台北今日戲院演的時候才被電視台的人看到。可是在電視上爆紅沒多久，就被禁演。這種大起大落，有些人如果抗壓力不夠的話，遇到這種挫折早就轉行做別的了。很多戲班就是這樣解散、退出市場的，說起來也是一種殘酷的物競天擇。

所以說以前一個人的發跡，運氣占了很高的成分。現代人的發跡，努力、眼光、人脈大概占了百分之七十，機運只占百分之三十。以前的人可能百分之六、七十都要靠運氣，運氣好就賺錢，運氣不好就賠錢。

資訊不發達的年代，靠的就是眼光。現在資訊發達了，每個人資訊取得的起跑點都接近一樣了，所以真正決定輸贏的是團隊整合能力，現在是打團體戰。

第四代黃文章（強華）的傳承

1970 年代爸爸的布袋戲在電視台演的時候，我大概是高中的年紀。那時候寒暑假來台北玩的記憶，是我成長過程中最快

樂的日子。因爲早上在電視台幫忙到大約中午之後，剩下的時間就是兄弟倆到處鬼混的自由時間。

直到 1991 年父親把事業交給我和弟弟時，我懷著既興奮又憂慮的心情接下這份家族事業，我憂慮著父親的盛名會不會在我們兄弟的手中崩毀？黃俊雄和史艷文的名氣實在太大了，我要如何在守住這塊招牌的同時又創造出另一塊新的招牌？思來想去，唯一的方法就是及時改變才有生路。一定要盡快想辦法創造出一個可以和史艷文並駕齊驅的時代英雄。

於是我便先從劇本和行銷宣傳開始著手改變。改變劇本的寫法，也就是改變傳統正邪兩分法的編寫方式。我把世界觀擴大，讓人物更多元，劇情更奇幻，對白更貼近生活，故事更有張力，同時也加入更多的權謀算計，讓戲迷人人看得懂，個個料不到。沒想到戲迷對未知的布局有強烈想知道的慾望，所以會黏著劇集不放。於是我便抓住這種現象，製造更多的未知，再把所有未知的解答集中落在力捧明星素還眞的身上。

在行銷宣傳上，我們採用寬廣且專一的做法。我們在全省上萬家出租店都只貼上素還眞海報，霹靂所有對外活動及所有的異業結合都只採用素還眞的肖像，讓素還眞成了隨處可見、隨時可見的圖騰。這是在當時資訊匱乏的年代，非常成功的行銷策略。不出一年，素還眞便成了家喻戶曉的布袋戲超級明星。過去創新的做法和目前霹靂正盡心竭力在執行

的「玩轉新意」毫無二致，一切都是在為布袋戲尋找新的一片天。

第五代黃亮勛的傳承

我從來沒有跟兒子黃亮勛和女兒黃政嘉說希望他們做布袋戲，從來沒有給他們這樣的壓力。

我打從心裡希望他們可以選擇他們最擅長而且最讓自己快樂的工作，這才是重點，因為是家族企業就硬要他們來接布袋戲，如果不是打從心底喜歡，他們內心也會不快樂，而且可能不一定是他們最擅長的事。要他們來接，等他遇到挫敗的時候就會有怨言，「就說不要接你一直要我接，你看吧！」

所以他們求學的時候我從來沒有告訴他們說你要來做這個東西，只是讓他們參與，多看布袋戲，跟他們介紹說布袋戲也很不錯。

心裡就算真的有期望他們來做布袋戲，時機不成熟也不能講。後來就是他們開始來公司幫忙，也慢慢承認說真的很喜歡布袋戲，不只因為家族企業的責任才來。

我這招也是投其所好，讓你自己想來做，這不是更好嗎？

我當年開始做布袋戲是有一種對家族傳承的責任感，慢慢培養興趣之後才覺得這個東西我是有能力把它做起來的。後來，亮勛開始來做布袋戲則是責任跟興趣並行，跟我是不太

一樣的。

生養一個小孩如果最後是要把他養成跟自己一模一樣，那你本來就已經有一個了嘛，幹嘛還要大費周章生養一個。所以我希望他們是在自己的想法中成長茁壯，有見解、有想法、有魄力，是一個領導者必備的條件。我就一直提醒太太說不要把女兒教成跟自己一模一樣。我說：「已經有你了啊，再多一個跟你一模一樣的是要衝啥！」

這世界上有很多我們不足的地方，需要透過這些年輕人去吸收。比如說我們不會打電腦，可是人家年輕人就是打電腦打得超厲害。如果我對兒子亮勛說你以後跟我一樣不要打電腦，那不就完蛋了。

所以對下一代的教育重點還是要給他們自由、給他們獨立思考的空間，當然該有的道德約束還是要教。雖然新一代的價值觀已經不一樣，可是老祖宗流傳下來的四維八德還是值得拿出來思考。價值觀正確之後，他要往哪個方向發展興趣，就是找自己的強項、把自己最好的能力拿出來。

新一代布袋戲人面臨的挑戰

接下來，亮勛他們面臨的時代挑戰會比我們更加艱辛。

我們以前做布袋戲只要鑽研戲曲文化就好，未來他們做布袋戲，一方面要學習科技的東西，不管是播放平台的新科技，或

是行銷推廣的新科技都要懂，可是同時他們還是要繼續學習偶戲的文化跟歷史。

不過我認為最大的挑戰就是如何和年輕人有效的溝通。當今的世代是一個善變、急變、突變的世代。因為有太多的選擇，讓年輕人對於事物的耐心與忠誠漸漸消失，在這樣的環境中，墨守成規已經行不通了。《道德經》第一章就告訴我們：道可道，非常道。大道是可以遵照執行的，但不要執著，因為它並不一定是永恆的道。這也就是說永遠不要以固定不變的標準去看待事物，所以每一個傳統文化工作者必須要非常虔誠的去面對事實。昨天絕非今天，今天也不是明天，這是一個推陳出新、瞬息萬變的年代。

科技推陳出新的速度已經不是不進則退而已，是不進則退幾百里、幾千里。當然這就是新一代無可避免的難題：你追科技追得太快，跟上那種漫威電影的速度，布袋戲的古味可能又會不見了；追得不夠快，又會跟時代脫節。

這就是布袋戲的兩難，必須學會精準拿捏怎麼加入科技、要加入多少、布袋戲的原汁原味要保留多少。

我們以前就經常被罵失去布袋戲的本質，說太依賴動畫和特效。人家好萊塢的超級英雄電影滿滿都是動畫特效，你根本做不過人家。人家是一億美元起跳的成本，我們可能是一億台幣到頂，所以沒辦法過度依賴動畫。該保留的布袋戲還是要保留，動畫只能用來畫龍點睛，點綴一下那些人力無法做到的地

方，人力有辦法做到的還是要用布袋戲的基本功去演。

科技還帶來了另外一個壓力。以前我們戲寫不好，被人家罵我們都聽不到，反正就繼續寫自己開心的。現在不一樣，今天罵你的可能等等你就聽到了，而且罵得比以前兇，因為躲在鍵盤後面都不用負責任。

所以新一代的創作者抗壓性必須比我們強大，不能一罵就倒。我常常跟編劇說霹靂的精神就是越罵越堅強，對的批評馬上吸收、馬上改，不對的我們就要堅持自己。

當然每個人都不是十全十美，每家公司也都不是十全十美，十全十美的世界就太無趣了。重點是人生就是要跌倒再爬起來，跌倒再爬起來。人生還是要有波折才精彩。能夠把大傷小傷、喜怒哀樂通通攪和在一起面對的人，才是真英雄。要十全十美、全身無傷，就去當神就好了。

所以你說片廠燒掉的時候我們心痛不痛？當然很痛，可是就是這樣人生才精彩，因為重建片廠的時候，我就可以把一直想要做到的東西放進去。

《奇人密碼》被罵到臭頭，還要不要拍？拍！第二集再拍，我們可能不用 3D 了，因為現在 3D 的內容已經少了。我們把故事再重新寫過，再拍一部。

接班人要有這種鍥而不捨的精神才能繼續推廣布袋戲。罵一下就什麼都不敢做，布袋戲推廣得起來嗎？

把罵當成補藥，當成一種激勵，知道什麼是我們要改、要趕

上的地方，這才是傳承台灣布袋戲的接班人最應該具備的條件。

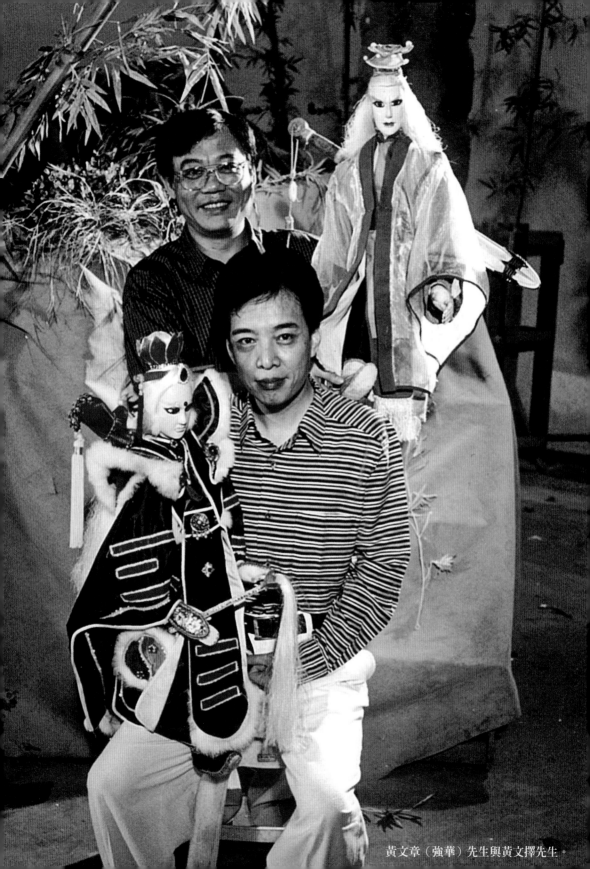

黃文章（強華）先生與黃文擇先生。

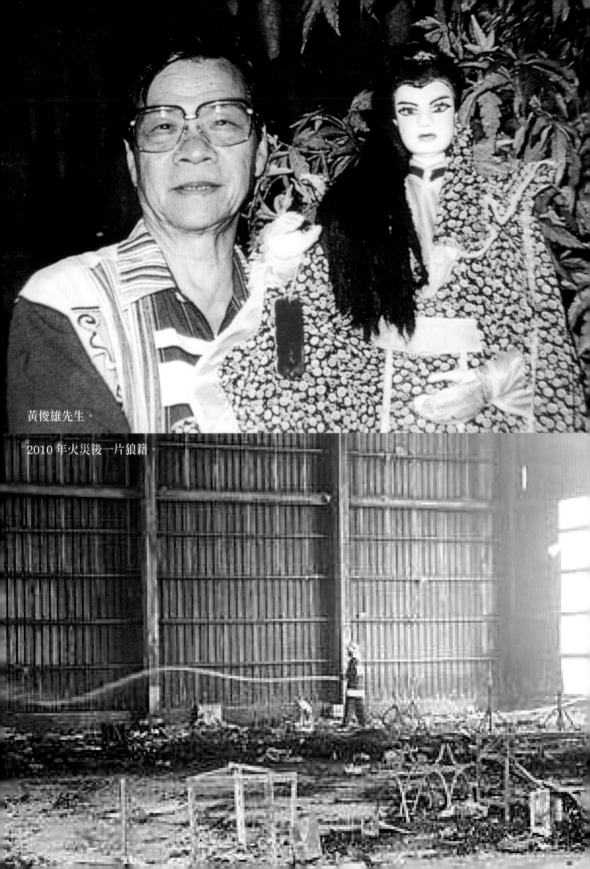

黃俊雄先生。

2010 年火災後一片狼籍。

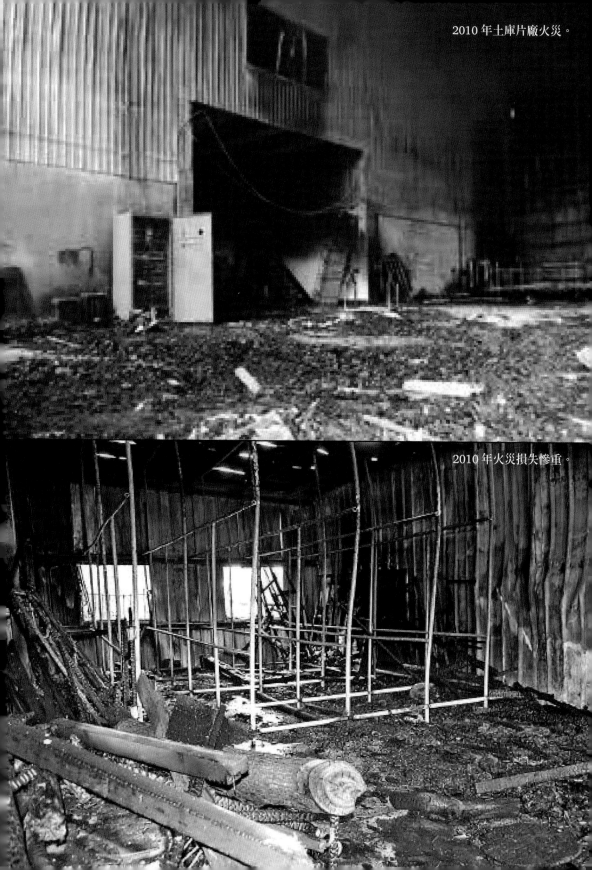

2010 年土庫片廠火災。

2010 年火災損失慘重。

片場有許多道具與設備的搬移都十分吃重。

尋找布袋戲中的女性身影

「大偶一拿起來演就要演好幾分鐘，需要用到很多的肌肉力量。所以片廠這些女性操偶師真的讓我對女性打從心裡敬佩，因為我自己大概拿不到兩分鐘手就皮皮剉了。」

—— 黃文章（強華）

布袋戲中的巾幗英豪

早期布袋戲班繼承了許多民間禁忌，對女性的參與比較壓抑。經歷時代的轉變，現在的霹靂布袋戲不論是台上台下都有許多女性擔任要角。讓我先從戲台上的女性角色說起。

有些觀眾會問說：你們霹靂布袋戲中的女性角色身影怎麼這麼罕見？

在講女性角色之前，先跟大家提一個很有趣的現象：就像美國的星戰電影、Star Trek 星艦影集的女粉絲特別多的現象一樣，布袋戲有非常多女性戲迷，甚至給人家一種女多於男的印象。因為女性戲迷比較願意出來參加活動或是追星之類的積極行動，相對之下，男性戲迷表現得較含蓄，比較不傾向用這種

外顯的行為模式表現他們對布袋戲的熱愛。

　　女性戲迷追的多半是男性角色，比較不會追女性角色，因此不只表現在粉絲聲量上，連周邊商品銷售上女性角色也經常是吃虧的。商品是最顯著的指標，因為一定是你非常喜歡的角色你才會買周邊商品，所以雖然在武俠世界中也有非常多身手不凡的巾幗英豪，可是大家很容易就會覺得霹靂布袋戲中女性角色好像顯得屈指可數。

　　另外一個影響女性角色聲量的因素是負責講口白的配音員。一個戲要好看，除了故事本身要面面俱到，還必須配合配音員的強項，讓他得以發揮。如果配音員的強項是大花或是武生，你在劇本中就要多著墨這些角色來強化他的發揮空間。

　　比如我弟弟黃文擇的強項就是丹田有力，所以他的武生在布袋戲界是誰也比不上的。大花、武生、特殊音的角色他都非常厲害。這一點就跟爸爸黃俊雄很不一樣，爸爸他擅長的是三小：小生、小旦、小丑，在寫劇本的時候就要有更多的小旦戲讓他發揮專長。

　　這就是為什麼大家經常會覺得爸爸的年代產出了更多經典的女性布袋戲角色。

戲台後的女布袋戲人

　　以前戲班子存在許多跟女性有關的禁忌，比如說女孩子不能

坐在戲籠上、有月事來的話不能演戲，諸如此類的。即便如此，從傳統布袋戲班到現在的霹靂布袋戲，女性從業人員的數量是超過大家想像的。

以前的戲班最常見的女性成員就是後場唱歌的，後來的布袋戲班都是直接用歌手唱的歌，但是古早後場跟樂師一起表演的還會有專門唱曲的人。

有些主演自己就會唱，像我阿公黃海岱，他就不用再另外請人唱。可是有的主演只會說口白，要他唱曲他就唱不來，所以他們就還要請人在後場幫他唱歌。一般唱曲都會找女孩子，不過也有找男孩子唱的。

其實野台戲時代不是沒有女性操偶師，甚至是女性主演，我印象中以前不少，臺灣東部的戲班都有。現在還有沒有我不敢確定，但那個時代確實是存在的。

到了霹靂布袋戲的時代，因為產業規模做大，女性參與布袋戲創作的機會又比以前更多了。

最大的不同是，古早以前的排戲先生都是男性，而許多人可能不知道霹靂布袋戲不僅一直都有女性編劇，有時候甚至比例上還女多於男，所以才會有我們四個資深編劇因為被戲迷認為經常狠心賜死大家喜愛的角色，最後被戲稱為「四魔女」的花絮。

到了製作階段，大家的既定印象可能會覺得女性比較有機會

參與的應該是後製部分比較靜態的技術工作，不過實際上在片廠跑上跑下的場記也經常是女性。

更重要的是，女性操偶師也沒有在片廠缺席。操偶不是大家想像的輕鬆活兒，我們的大偶一拿起來演就要演好幾分鐘，需要用到很多的肌肉力量，所以片廠這些女性操偶師真的讓我對女性打從心裡敬佩，因為我自己大概拿不到兩分鐘手就皮皮剉了。

從布袋戲情侶檔到布袋戲夫妻檔

我們霹靂布袋戲出了不少對情侶檔的工作人員，因為在片廠結識進而成為夫妻。甚至也有大學高材生的女孩子為了追求心儀的對象，進到霹靂來工作的戲劇化故事。

包括我媽媽，當年也算是在戲班工作的女孩子。

媽媽的家裡是做布袋戲戲服的，後來開玩笑說就是因為這樣才會被我爸爸「拐騙」，才開始在一起。所以我爸爸在現場演的時候，後面放唱片的就是我媽媽。

夫妻共同做一件事業到底是不是一件好事，其實是因人而異、見仁見智的事。

有些戲班的情侶或夫妻檔因為每天 24 小時相處，在演出上更有默契。但也有的夫妻檔組合吵架就會比較激烈，有時候從觀眾席看到道具、唱片飛來飛去，大概就是戲台後面的夫妻檔

在吵架。

布袋戲風靡的年代有非常多女性戲迷，因為廟會是那個時代的年輕女性少數可參與的社交活動場合。女性戲迷的熱情難免會讓夫妻檔裡頭的太太有些吃味，演到最後變成夫妻兩人在後台大眼瞪小眼，講對白的就乾脆故意多加幾句去激她，緊接著後台的東西就飛出來了。

這就是有時候夫妻做同一個事業，變成了台前在演武戲，台後也在演武戲的狀況。

其實我跟太太也是經常吵架的那種夫妻檔，而且全部都是為了布袋戲。最近這幾年開始就比較少了。吵架歸吵架，夫妻最忌諱就是冷戰，有什麼事都要攤開來講，所以我跟太太的吵架都不會延續太久，頂多晚飯吃完就結束。

所以我就不太鼓勵兒子亮勛的太太到公司上班，不希望因為工作增加他們夫妻之間的摩擦。不是每個人吵完架之後都可以釋懷，萬一有人個性比較倔強，吵到最後會因為公事鬧家庭革命。

未雨綢繆的女性精神

對我來說，此時此刻做布袋戲這一行的女性之中，最重要的人物當然是我的太太，也是我們霹靂的營運長劉麗惠。

從我跟弟弟黃文擇創業開始，我們兄弟倆都著重在製作層面

的工作，比如寫劇本、錄音、拍戲等工作大概占了我們八、九成的時間。公司其他的事情，比如說業務、帳務、進度管控、周邊商品等，就是我太太跟弟媳在處理。

那時候公司規模還很小，沒有大霹靂集團，只有霹靂這一家公司而已。後來成立衛星台之後也有專業經理人負責管理，但仍然由我太太在盯。

她金牛座的，個性比較謹慎，收支盯得比較嚴謹。原則當然還是當花則花，當省則省。

女性自古以來就是擅長未雨綢繆留後路，就像替一整個家張羅狗吃三年的米糧一樣，她很堅持要我們留下一定額度，萬一以後市場突然有什麼變化的時候，還能有資金餘裕讓公司永續經營下去。這些出發點都是非常正確的，不是我們這種衝動的血性男兒、有多少就花多少的個性想得到的。

所以她最重要的任務就是負責拉住我。

以前她拉住我，我會很不開心，會想說你是在阻礙我的進步、阻礙我的發展。可是事過境遷之後仔細想想，她拉住我是滿有道理的。有很多事如果她那時候沒有拉住我，讓我一頭熱栽進去，恐怕會造成很大的傷害。

其實她不是在阻止我做布袋戲的推廣，她只是阻止我把錢花在不該花的地方，應該把錢花在更有效益的地方。

事業上我太太真的幫了非常多忙。業務推進、體制改善、賞罰稽核這些事，有時候都需要有人扮黑臉，最後都是她在做。

盯公司之外還要盯我

　　終於這幾年兒子接班之後，太太也慢慢學著放手讓兒子自己管理。一開始她也會提心吊膽，畢竟俗話說「狀元子好生，生意子歹生」，生意上得做到「嘴要軟、心要硬」，不然兒子將來在商業談判上很容易吃虧。

　　可是畢竟她已經為了這家公司辛苦幾十年了，不可能繼續再這樣操煩下去。

　　早年剛開始做衛星台的時候，都是我們兩個人半夜開車上台北，趕天亮之後在台北開會，然後會開完馬上再開車回雲林。每個禮拜要來回跑三、四趟，我太太那種辛苦真的不是外人可以想像的。這完全不輸給當年我爸爸一個人演三家電視台布袋戲的辛苦，那時候一天要演十六、七個小時，經常最後就累倒在導播室，下面在喊都聽不到。不同的年代，有不同年代的操勞。

　　太太慢慢把公司交給年輕人之後，還好她還有第二份工作可以做：她還要負責在生活上管我。

　　可是比如說像我在養鴿子、打棒球她也不會反對，有時候還會支持。最近幾年她認真「管」我的一件事就是讓我戒菸。

　　那時候我寫劇本的書房本來牆面是白色的，半年之後就變成黃色的。她就想說：「我們書房又不是說很潮濕，或是有香爐

在拜拜，怎麼會牆壁一下子就變成黃色？」後來去照 X 光就發現我肺部有泡泡，她開始覺得緊張，一直要我戒菸。

　　我也把握這個機會完成我長久以來想要達成的願望，所以就跟太太談判條件交換：「你的心願是要我戒菸，我的心願是想要買一台新車。」她二話不說馬上點頭。我也說一不二，車子一來立刻戒。這大概是太太這輩子心最軟的一次談判。

　　最後結局算是雙方皆大歡喜。唯一的小小後遺症是我沒抽菸就拚命吃零食，後來整整胖了 10 公斤。

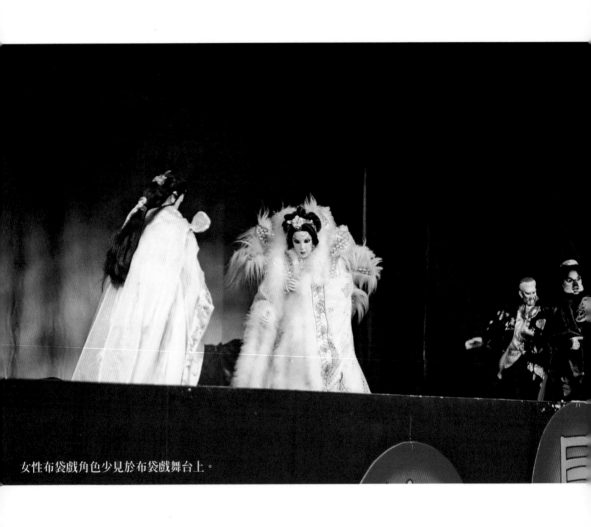

女性布袋戲角色少見於布袋戲舞台上。

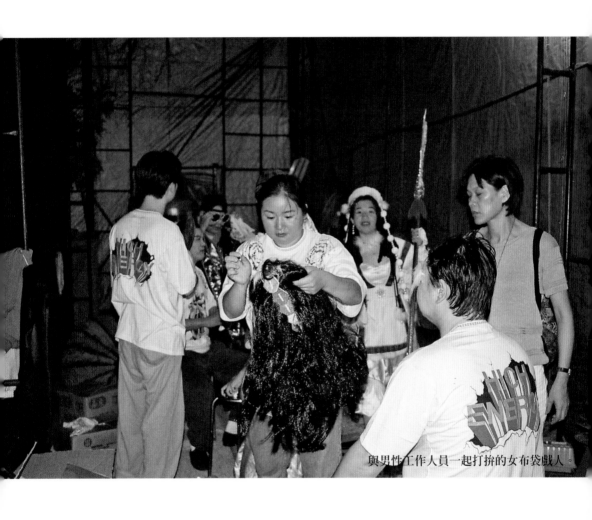

與男性工作人員一起打拚的女布袋戲人。

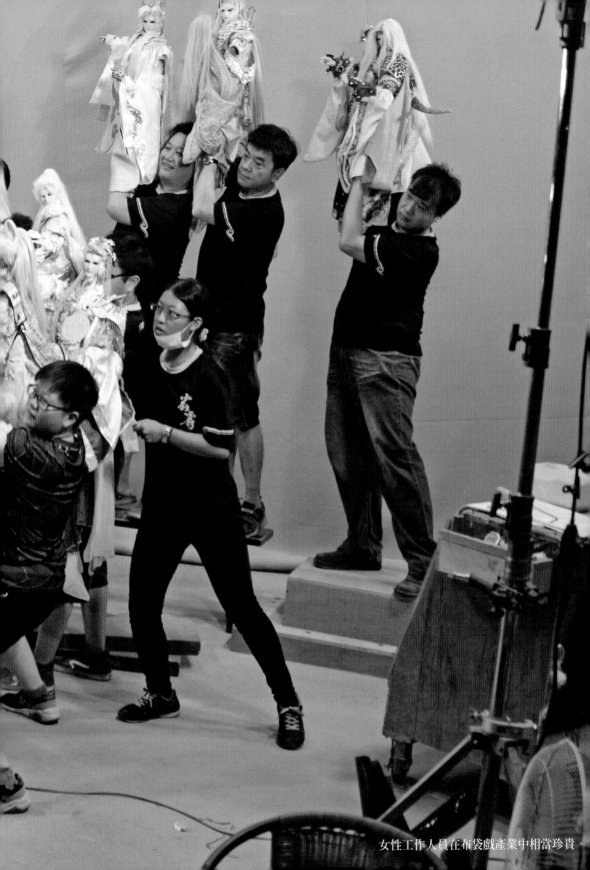

女性工作人員在布袋戲產業中相當珍貴。

董事長與營運長。

董事長、營運長的全家福。

布袋戲中女性角色甚少。

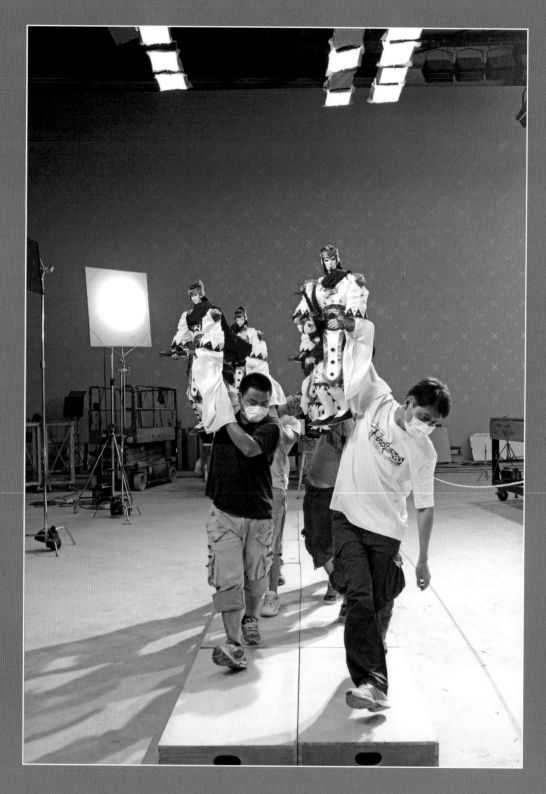

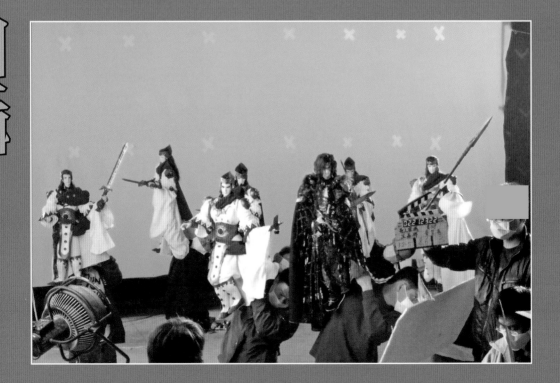

217

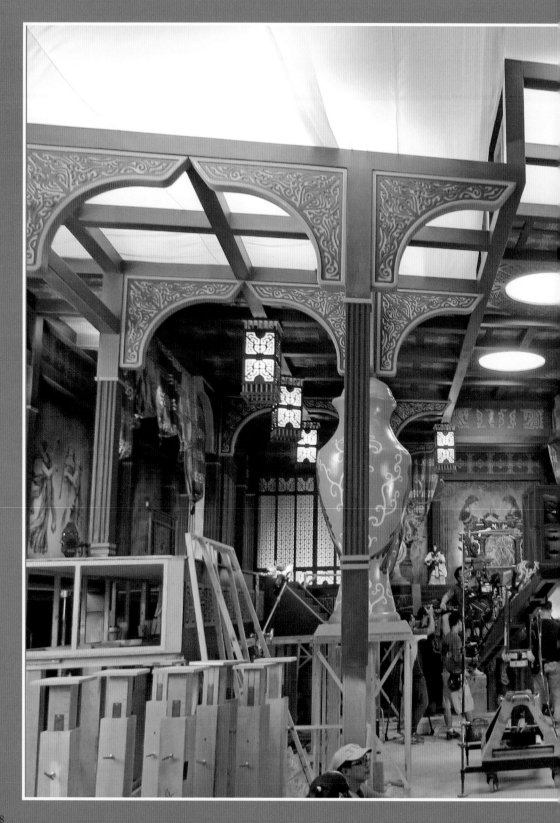

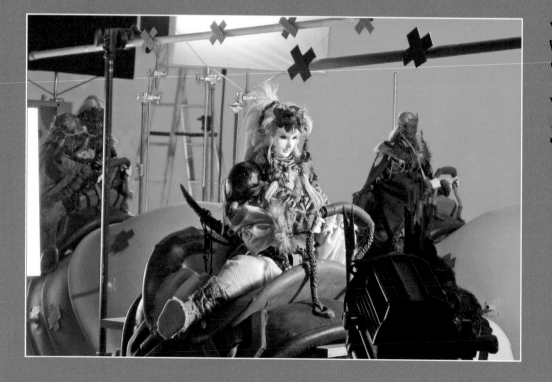

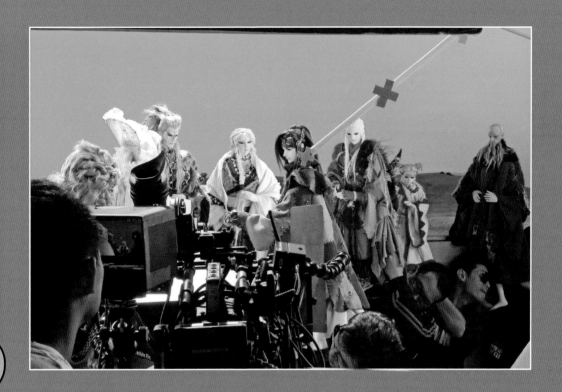

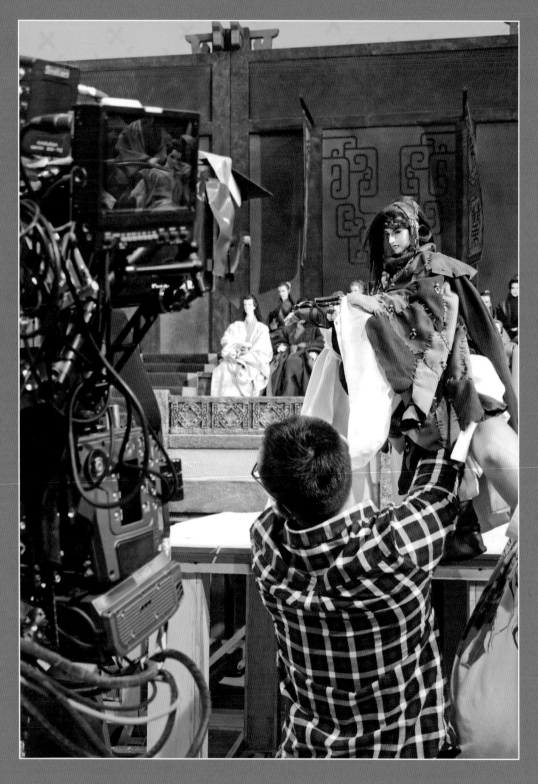

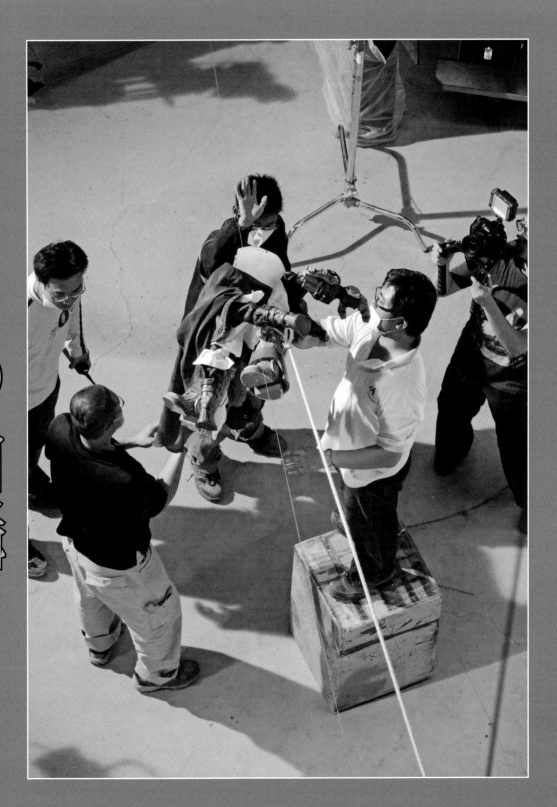

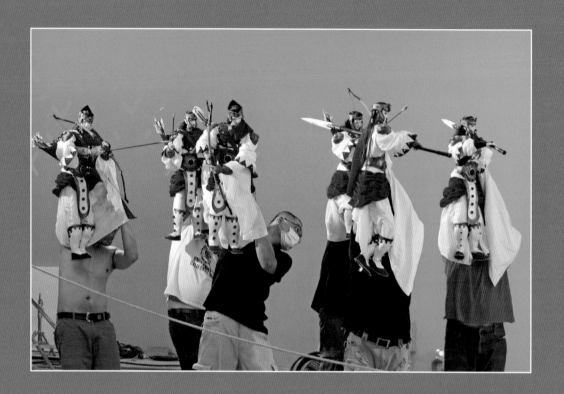

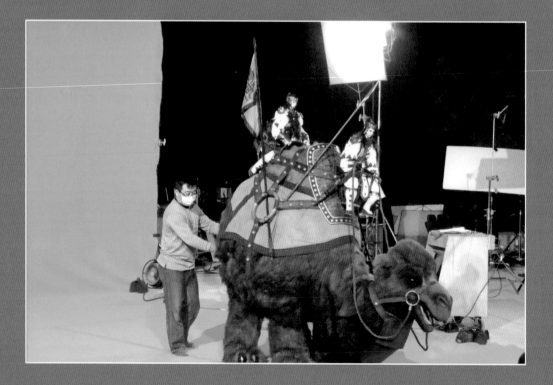

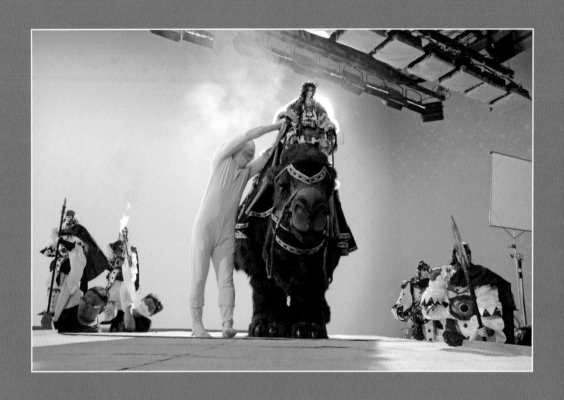

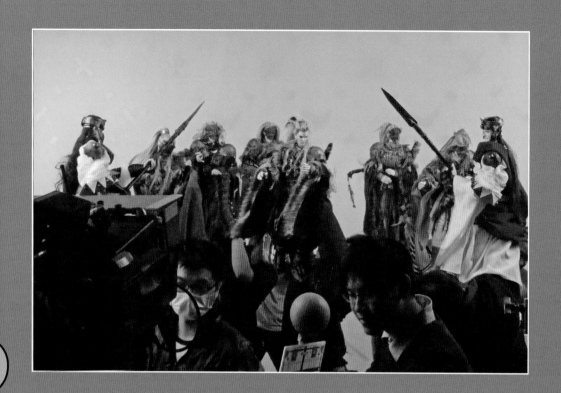

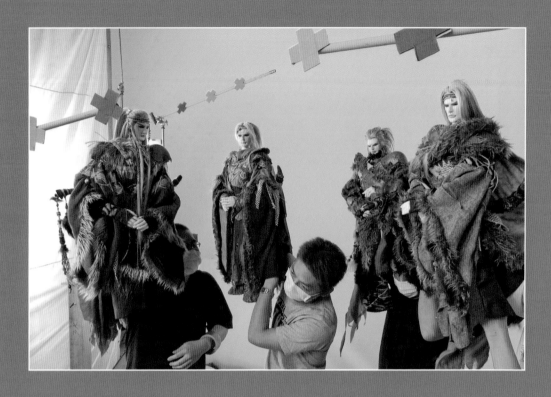

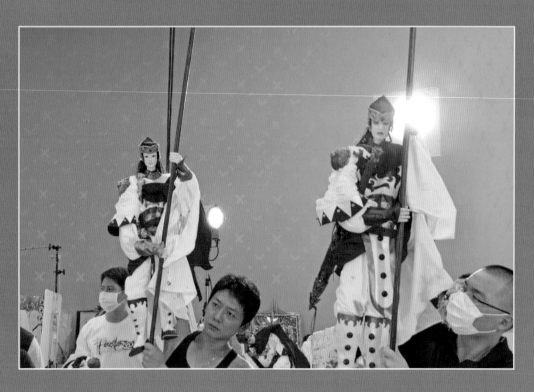

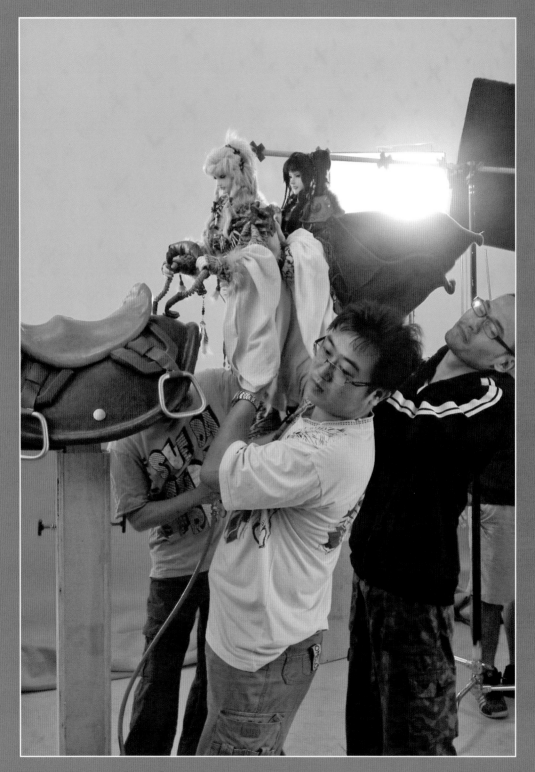

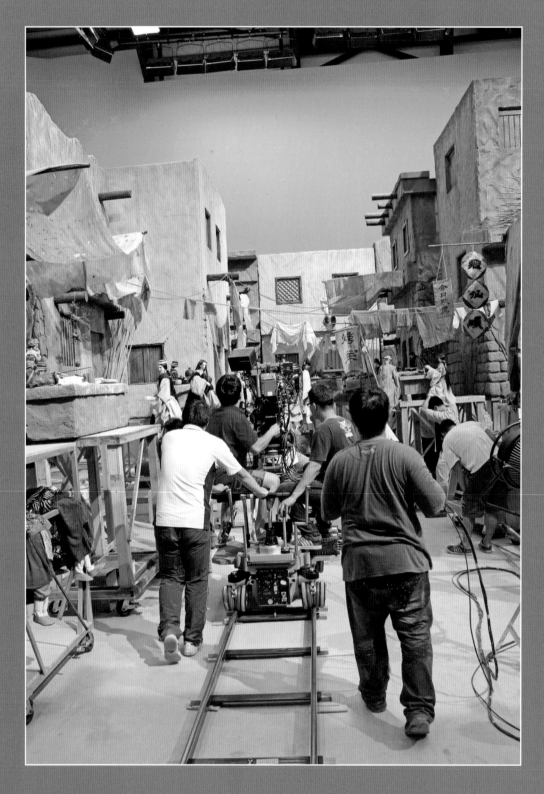

237

239

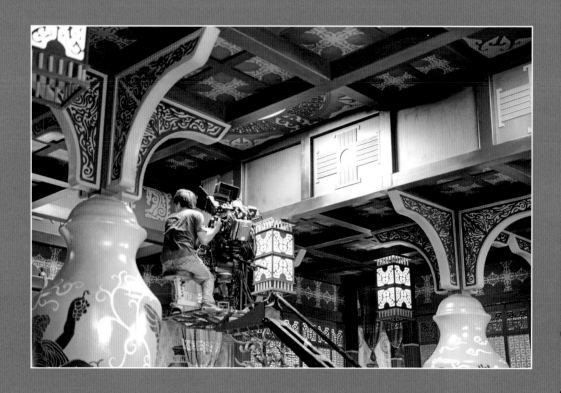

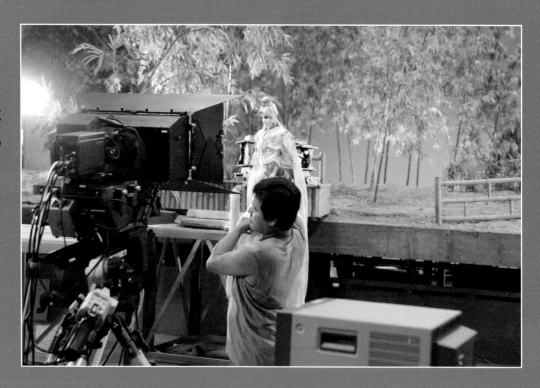

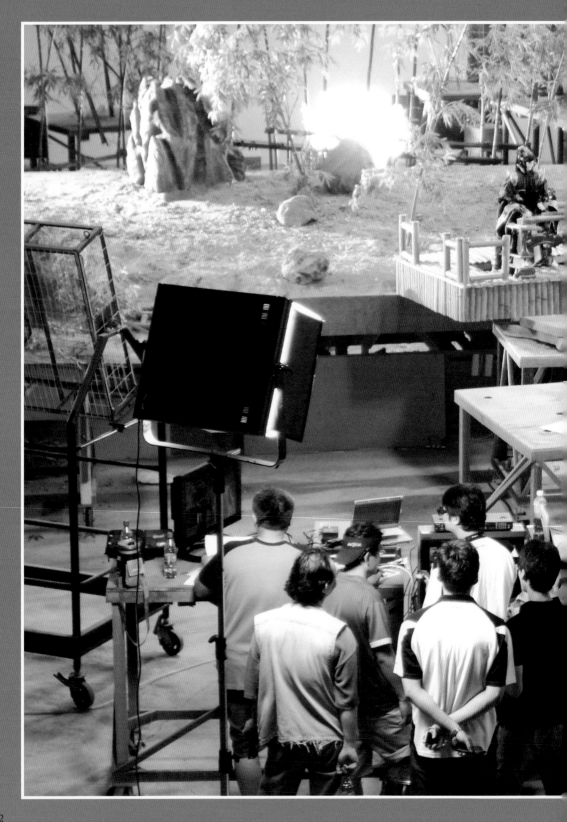

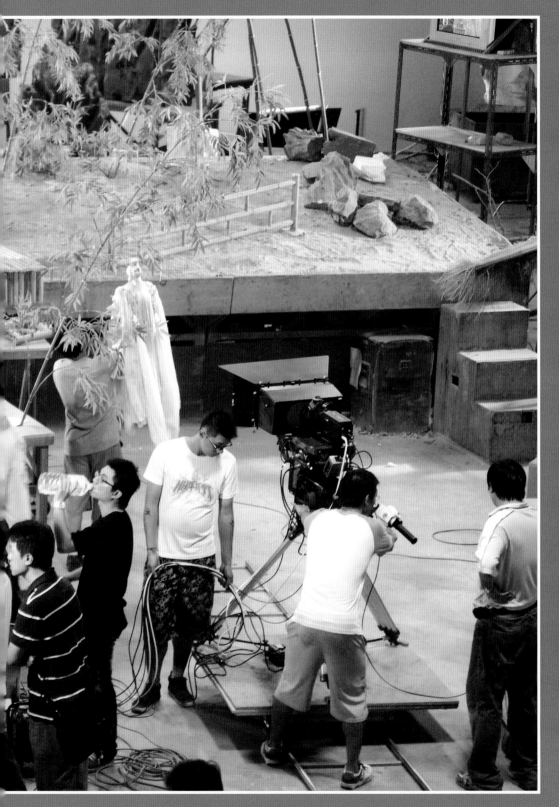

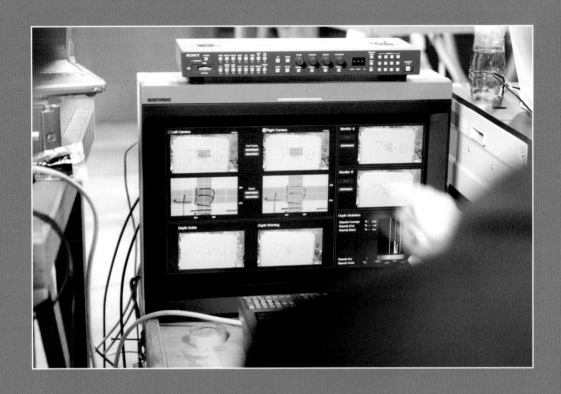

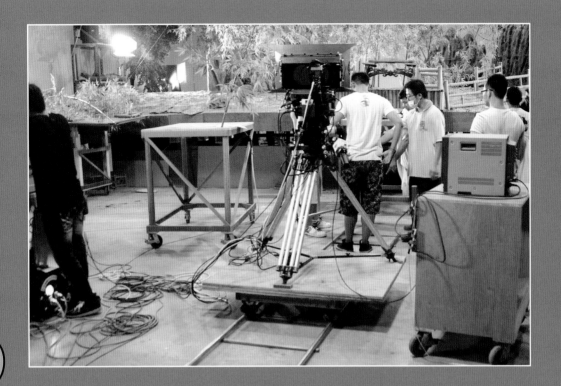

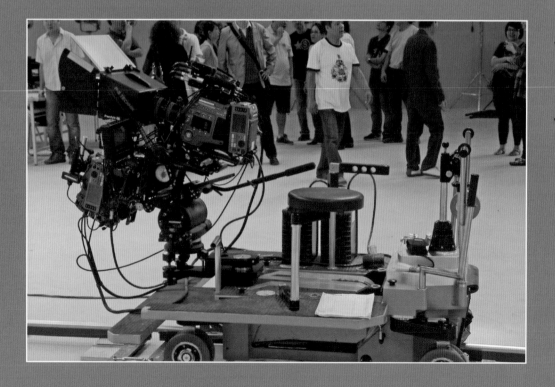

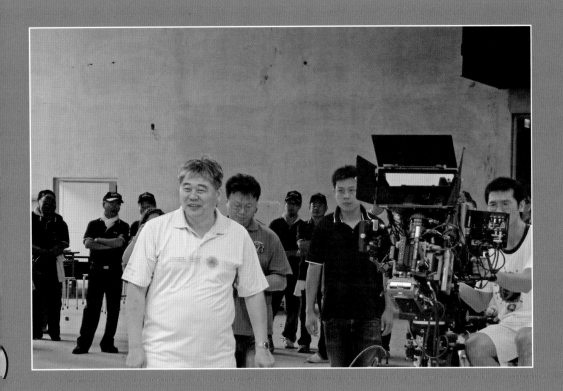

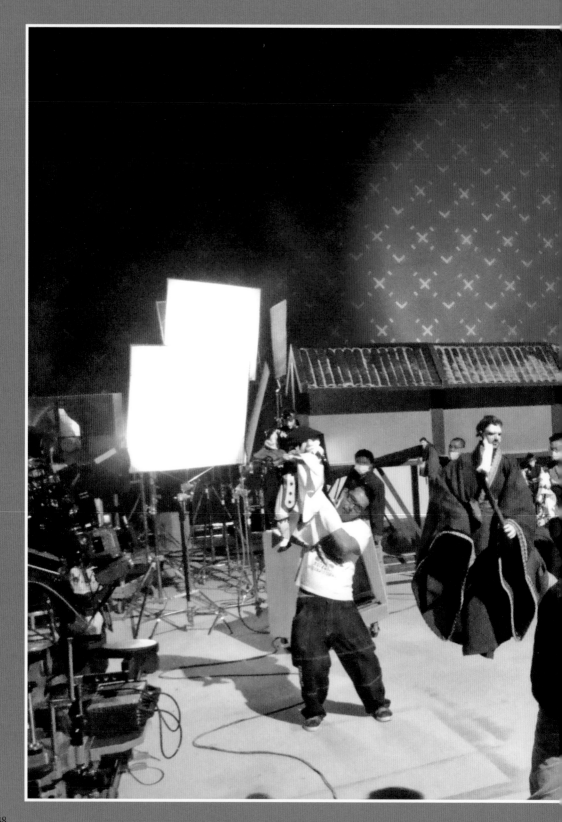

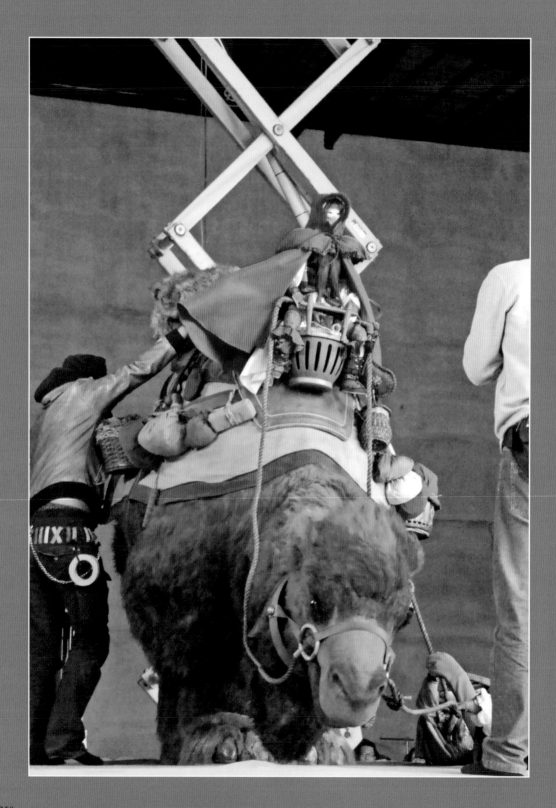

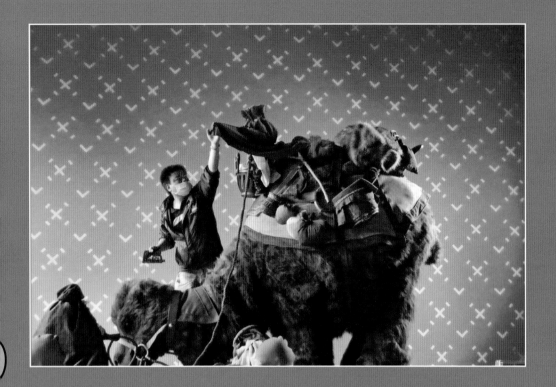

251

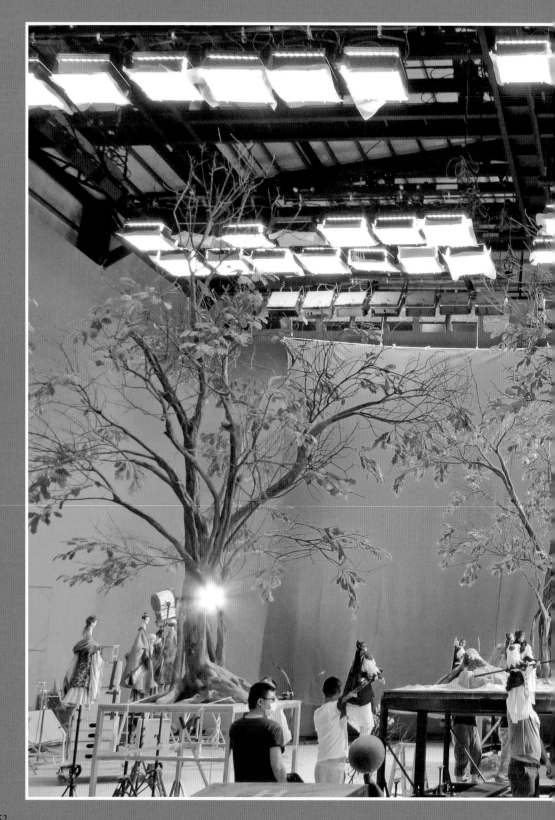

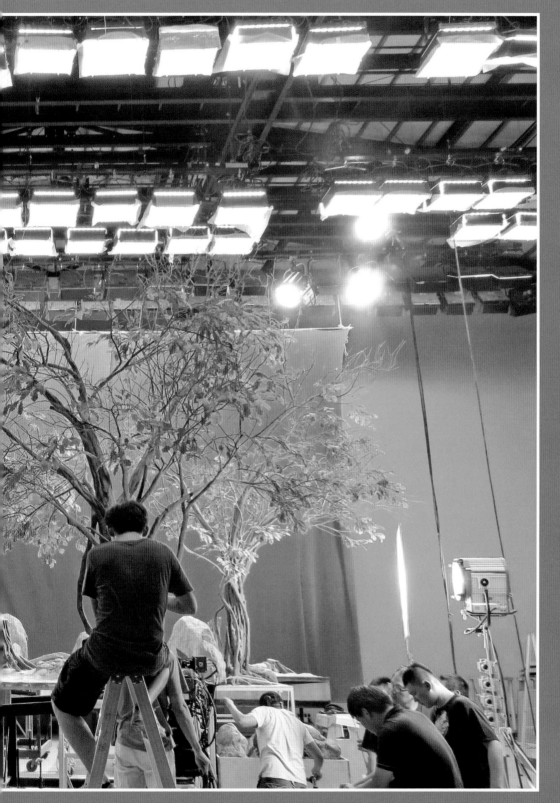

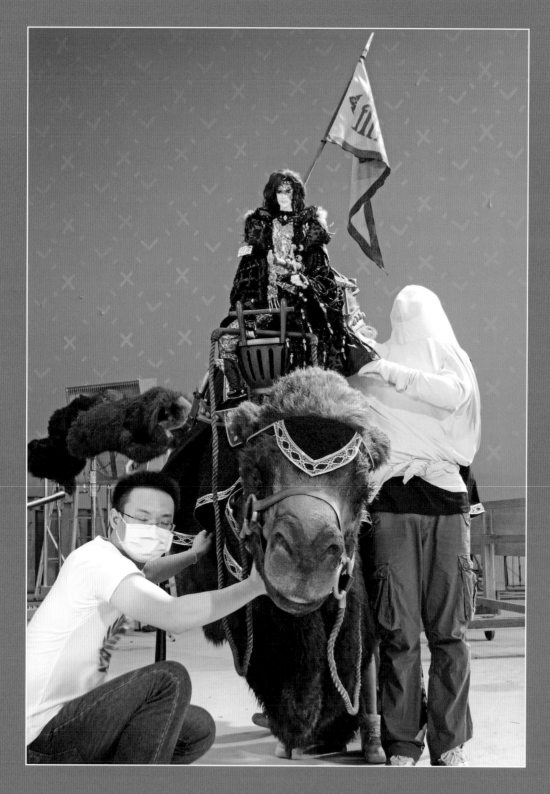

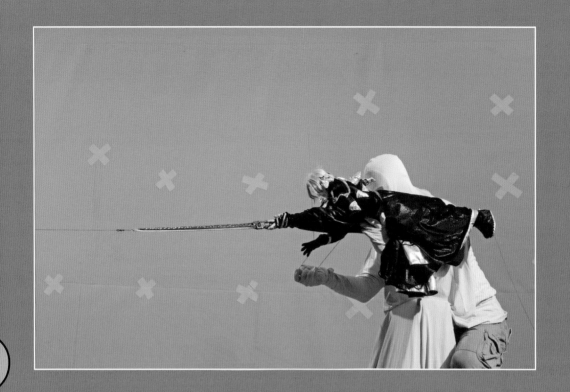

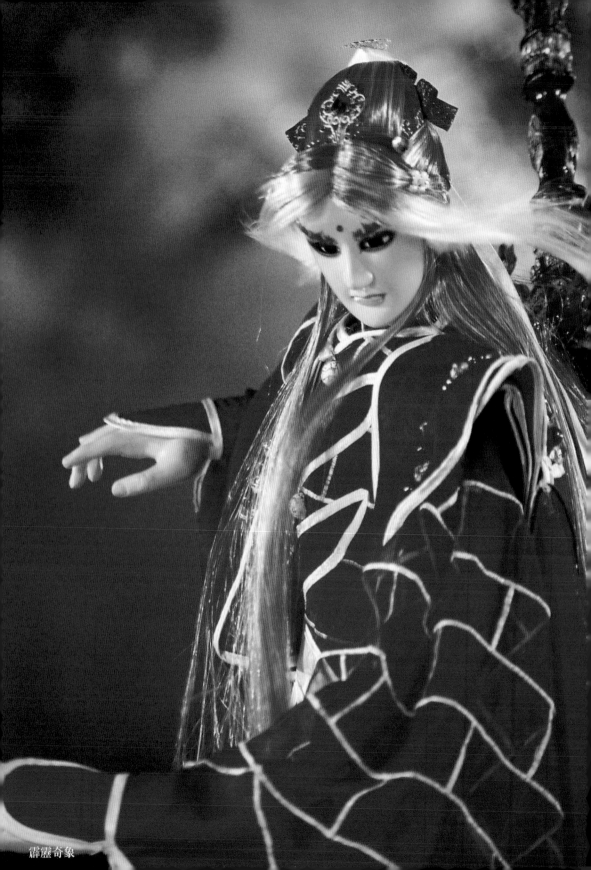

霹靂奇象

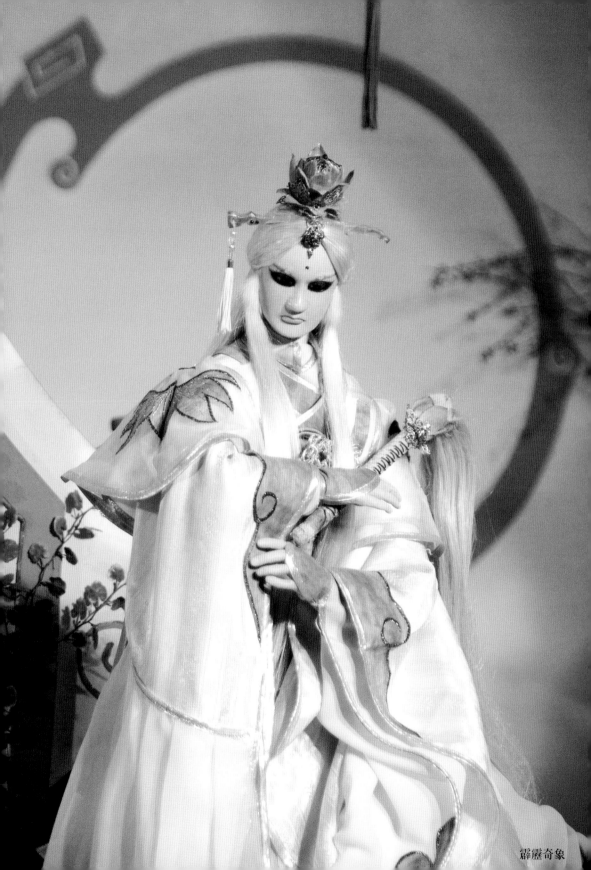

霹靂奇象

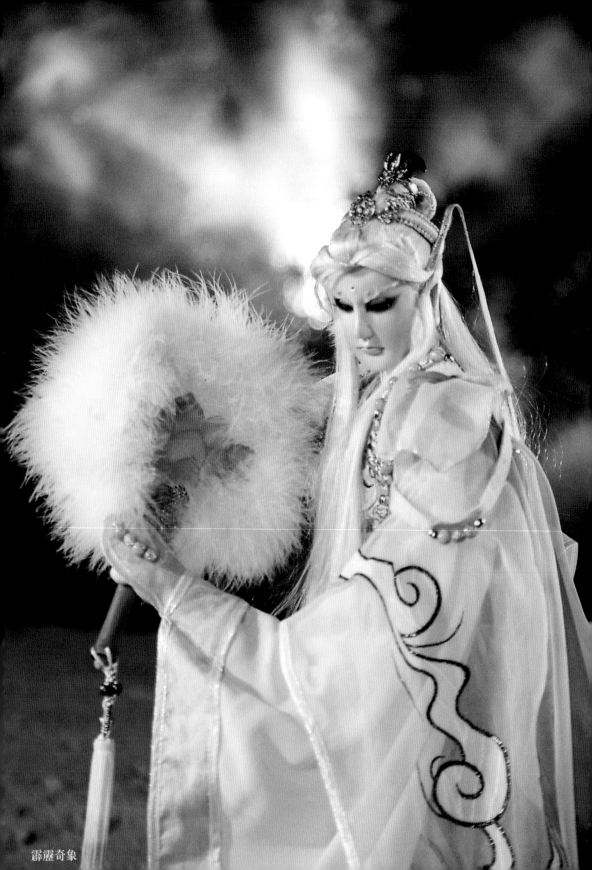

霹靂奇象

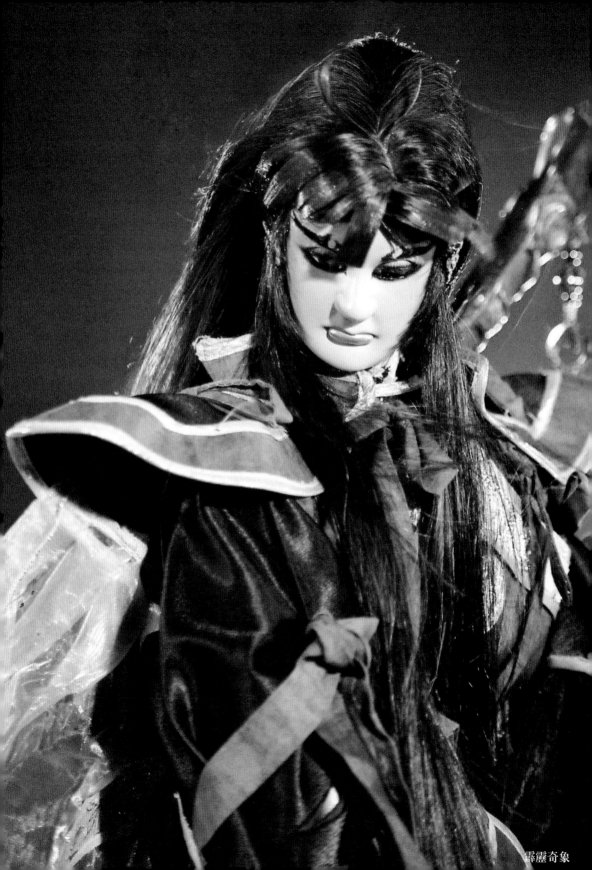

霹靂奇象

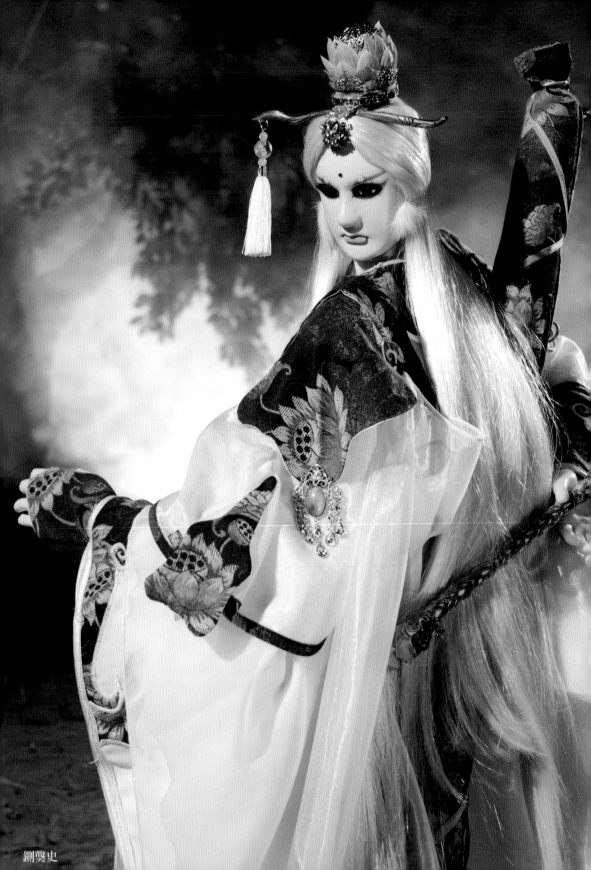
鐗巣史

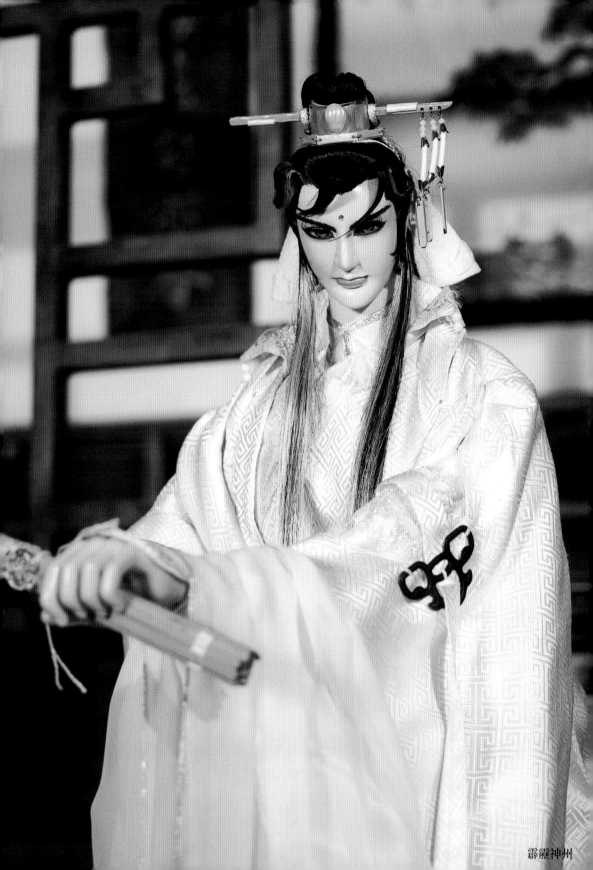

霹靂神州

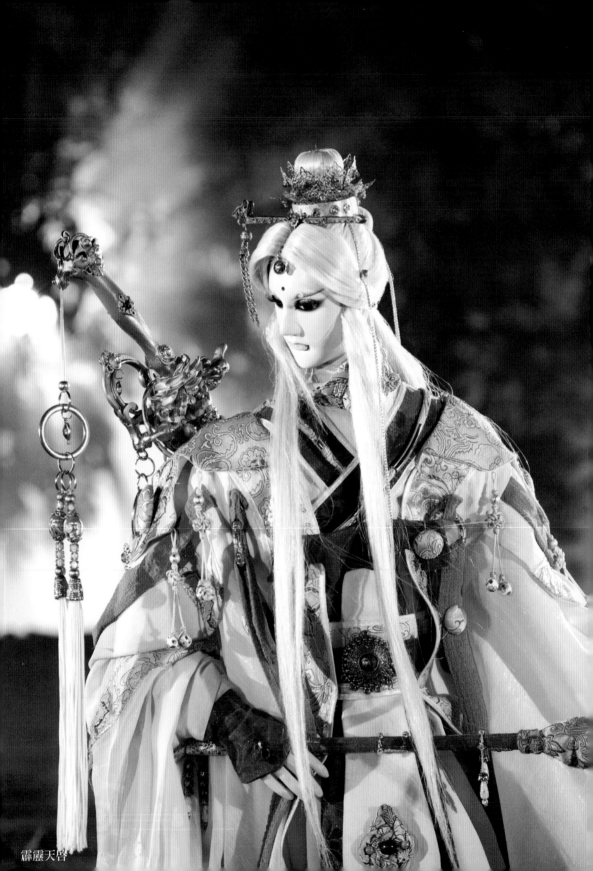

霹靂天啓

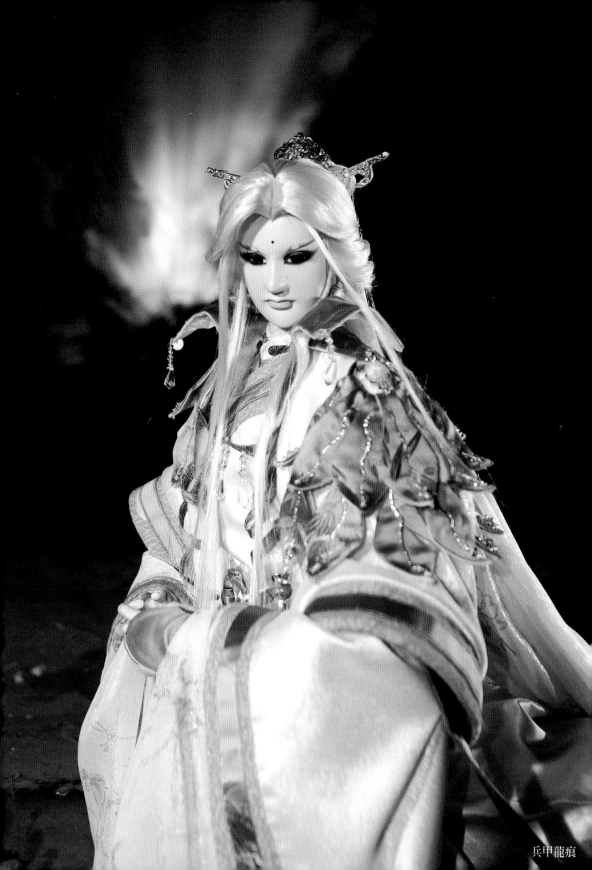

兵甲龍痕

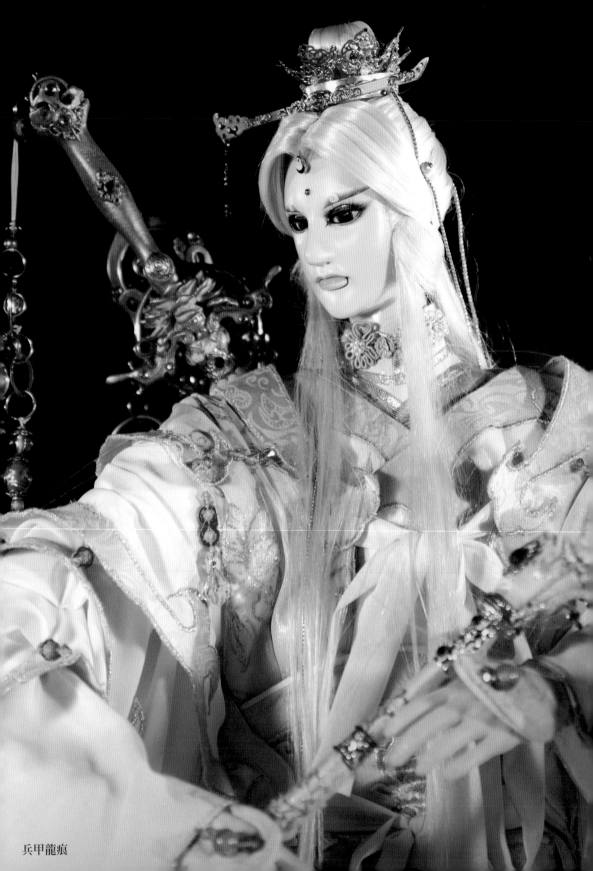

兵甲龍痕

第四部

和觀眾
一路走來

妨害農工作息的
布袋戲迷現象

　　在還沒有「粉絲」（Fans）這個詞語的半世紀前，布袋戲迷就已經創造了足以動搖國本的粉絲現象。

　　黃文章（強華）認為布袋戲這門民間藝術之所以能征服全台灣，最主要是因為農業社會民眾的娛樂選項非常少，劇情天馬行空的布袋戲因此成為人人永誌難忘的娛樂經驗。

　　1960 年代電影和電視陸續加入大眾娛樂市場之後，布袋戲迷的熱情仍然沒有稍減。當年流傳的俗話說「看小西園演出，五百人在底」，指的正是小西園掌中劇團粉絲所組成的「椅子會」。就像如今的臉書社團一樣，椅子會的成員會在第一時間通風報信最新演出訊息，並風雨無阻地自發性到場準備椅子和茶水給看戲的人。每場至少 500 個粉絲起跳，最高紀錄甚至曾經擺到 1300 張椅子，規模一點都不輸給現在的偶像後援會。

　　表演結束之後，椅子會還會辦桌請戲班演出人員吃飯，戲班則會專門替椅子會粉絲加演節目來回饋他們的熱情付出。

　　這種令人嘖嘖稱奇的互動關係，只是布袋戲粉絲熱情的冰山一角。十年後，布袋戲終於透過影響力無遠弗屆的無線電視

台，創造了台灣歷史上空前絕後的電視布袋戲熱。

　　早在台灣第一家無線電視台——臺灣電視公司——在 1962 年開播的同一年，李天祿的亦宛然掌中劇團就已獲邀在電視上演出戲碼《三國志》。然而真正的收視熱潮還是要等 1970 年代黃俊雄開始在電視上演出的金光布袋戲《雲州大儒俠》和《六合三俠傳》。這兩大招牌節目分別欲罷不能地演出了 440 集和 346 集，還創下前無古人、後無來者的 97% 收視率紀錄。

　　在如今娛樂選項百百款、電視頻道和串流平台各自數以百計的娛樂自助餐年代，我們已經無法想像有 97% 的台灣人都隨著同一個節目的劇情起伏而心跳加速的美妙時刻。

　　霹靂布袋戲的黃文章（強華）將利用以下幾篇文章，闡述歷來布袋戲和布袋戲粉絲之間的糾結關係，同時也回顧布袋戲陪伴台灣觀眾經歷的種種政治、社會和文化變遷。

　　值得一提的是，許多台灣政治人物也都是霹靂布袋戲的忠實粉絲。

　　政治人物跟布袋戲人物某種程度上算是市場競爭者，因為他們同樣在這個混亂繽紛的年代競逐粉絲的愛與忠誠。

　　布袋戲的發展歷史中，政治也曾多次扮演絆腳石的角色。幸運的是，布袋戲在這些政治干預中，有時候反而因禍得福。

　　比如說日本人推行皇民化運動，反而讓布袋戲第一次有機會摸索內台演出的形式，包含從日本演劇那裡移植過來的服裝、音樂、布景美學，都讓布袋戲變得更多元。所以有人說皇民化

其實替未來的金光布袋戲鋪路。228 事件之後那一陣子，國民政府限制廟會之類的集會活動，布袋戲也才因此完全從外台戲轉進到內台戲。內台布袋戲的黃金時期隨後到來。

最具指標性的政治事件則是發生在 1970 年 6 月 4 日的立法院裡頭，某立委在質詢過程中指控布袋戲狂熱造成「兒童逃學、農人廢耕」。這次質詢替當年的粉絲現象留下了歷史見證。那段期間，每到中午布袋戲播出的時候，所有台灣人都必須放下手邊工作，守在電視機前，甚至出現街上幾無行人和車輛的真空狀態。小學生則在作文中把史艷文寫成「我最崇拜的民族英雄」，甚至還有小朋友因此離家出走，要去山上拜師練功。

種種現象，最終促使電視布袋戲在 1974 年 6 月被政府以不利推行國語及妨害農工正常作息的理由禁播。

　　禁播對布袋戲發展當然是一次挫傷，然而台灣人對於布袋戲的百年熱情豈會因此就被澆熄。

　　更勢不可擋的布袋戲粉絲熱潮還在後頭……

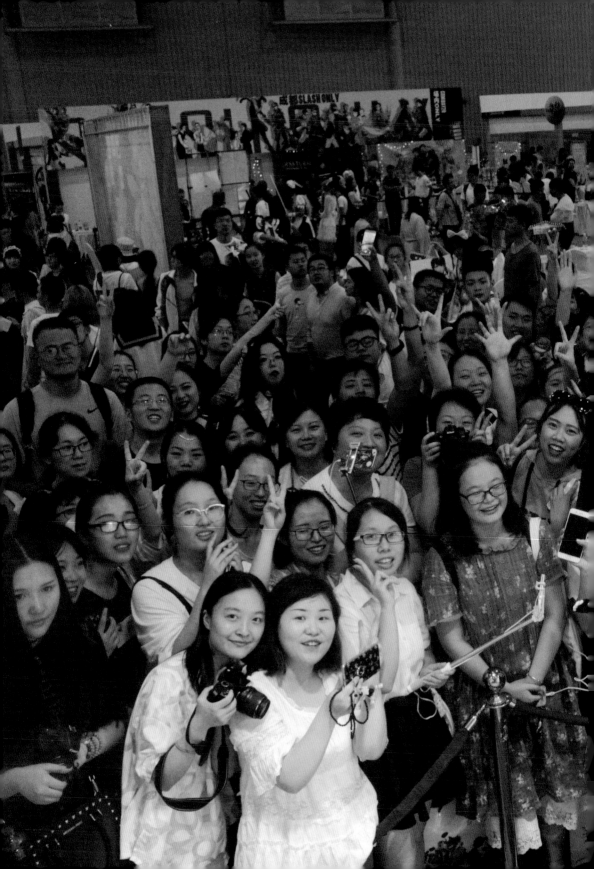

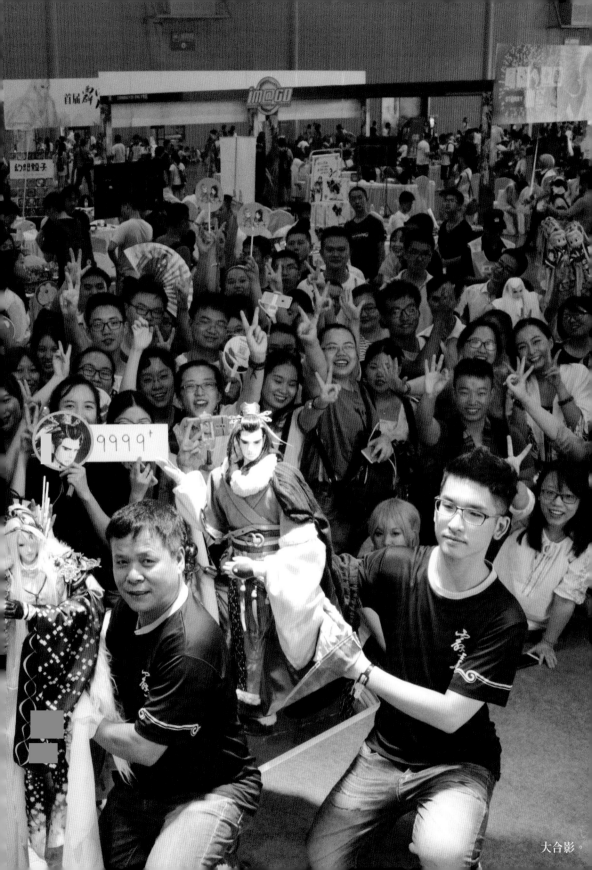

大合影。

跑給
觀眾追
布袋戲和粉絲的百年追逐

「一個傳統戲曲的表演可以變成社會大眾固定的生活習慣，真是了不起的事。爸爸當年已經做到他演完半年之後再回來同一個地方公演，還是一樣多的觀眾、一樣多的人潮。這表示大家對於他的戲是喜歡的，而且有所期待。」

——黃文章（強華）

兩種不同意義的「跑給觀眾追」

以前小西園在演外台戲的時代有一句話說「五百在底」，意思就是說不管他到什麼地方去表演，固定會有至少五百個戲迷到場看戲。一個布袋戲班可以做到不論在哪裡演觀眾都這麼多，最主要的原因是那個年代大家的娛樂選項比較少，看布袋戲變成很多人生活中非常重要的一部分。

阿公黃海岱曾說演布袋戲就是「要跑給觀眾追」。他說的「跑給觀眾追」有兩種意思：一種是技術好要跑給支持的觀眾追，一種是內容差要跑給不滿的觀眾追。

我弟弟黃文擇當年第一次上台，在內台公演的時候講口白，

真的是名副其實的「跑給觀眾追」，為什麼呢？因為觀眾要追打他。

爸爸黃俊雄那時候的公演通常是下午一場，晚上一場。晚場是主場，爸爸會親自演。午場基本上都是他徒弟在演。那一天剛好爸爸的大徒弟生病，弟弟黃文擇就上去代打下午場。結果剛開始技術可能不到位，加上觀眾對他的聲音不熟悉，跟他們心中的期待有距離，馬上就覺得「你在演什麼東西」。那個時代的觀眾反應非常直接，畢竟花錢來看的人最大，稍微聽得不順耳就大發脾氣，可能正在喝的水瓶隨手就往戲台上丟，甚至丟木屐、丟甘蔗的都有。這種時候當然就要跑給觀眾追。

現在的觀眾文化水平不一樣，不會在演出現場做這種事，頂多就是在網路上罵一下。古早的人個性比較直，反應也比較直率，嘴巴正在吃什麼，就拿什麼來丟，不高興就當場反應，表達方式都很強烈。

後來弟弟黃文擇退伍結婚之後就自己組一個團去磨練，磨練到一定水準，正好遇上三台同時播布袋戲而很缺人來配口白的時候，他就再度上場。這一次他的表演方式就慢慢被觀眾習慣，緊接著到錄影帶、第四台、DVD 就一直都是他的聲音。

這是一開始因為技術不成熟而跑給觀眾追。

另外一種跑給觀眾追是正面的，就是布袋戲的內容要跑給觀眾追。你必須不斷地創新，內容不斷提升，觀眾才會一直跟著我們。

內台戲的即時互動

內台戲的時代，觀眾和表演者的深度互動甚至是可以直接影響劇情的。比如說爸爸黃俊雄以前會在台上偷看當天觀眾的反應，來判斷明天要演什麼。如果今天的情節觀眾反應不如預期，他明天就會想辦法拗回來，或是增加一些橋段來滿足觀眾。

布袋戲從野台戲進入到內台戲是一種進階升級，因為看內台戲是要收錢的，看野台戲是不用錢的。進入內台戲代表你的技術水平已經被多數觀眾認可，才有辦法跟觀眾收錢。

內台戲之所以能夠互動性這麼高，依據觀眾反應馬上修改，主要是因為第二天晚上要演的戲碼其實都是當天中午才會開始編。所以內台戲很能夠做到即時性，可以依據前一天觀眾的反應即時改變情節。

像我們現在正在拍的布袋戲節目，可能五個月之後才會發行DVD，就算觀眾到時候因為某個橋段不滿意來罵你，我們馬上做出調整，最快也還要再五個月後才能被觀眾看見。這種觀眾互動關係就很難做到即時性。

真的要做到即時性，我們就不能有太多存檔，可是這樣做只要有什麼天災人禍就很容易會有節目開天窗的風險。

不然就是要把已經拍好的存檔拿出來改，但是這個難度就很

高。假設我們已經有 20 集存檔，你要改第 5 集的某個橋段，不能只改你要改的地方，而必須把第 5 集到第 20 集所有有關聯性的情節都重新調整，甚至重新拍攝。沒辦法只改一個畫面、只改一句台詞，要改就是有關聯的都要跟著改。

所以我們現在的表演跟以前內台戲現場表演的即時反應完全不能比。

現場表演還有一個好處是，觀眾看過之後不一定會鉅細靡遺地記得上下文的所有細節。100 個觀眾裡頭可能只有幾個觀眾會把劇情前後邏輯搞得一清二楚。大多數觀眾來看內台戲都是為了現場的娛樂，想要排遣心理壓力，所以他們看完回家之後，並不會真的記住哪一段劇情有矛盾之類的細節。

現場演出也不像 DVD 可以倒帶、可以截圖、可以拿來跟上下文比對，所以那時候布袋戲的戲劇邏輯比較鬆散，有 bug 也不是什麼大問題，第二天再想辦法拗回來就好了。

上下文不重要，真正重要的是當下的娛樂。

完全跟布袋戲融為一體的觀眾

我小時候曾親眼見證爸爸演內台戲的時候觀眾跟布袋戲之間的密切互動，那種情緒完全受布袋戲偶牽動的粉絲關係，真的讓人印象深刻。

從我有記憶以來爸爸就已經很少做野台戲，都是做內台戲比

較多。他最受歡迎的地方一開始都是在中南部，高雄、台南之類的，一直到後來在台北的今日世界演的時候被台視發掘，才開始在電視台演布袋戲。

小時候我跟弟弟住在台南的外公家，爸爸到台南演布袋戲的時候，阿公就會帶我們兄弟倆去看。如果我沒記錯，應該是後來改成「成功戲院」的「慈善社戲院」。

因為印象中阿公還會讓我坐在他肩膀上，所以推算一下那時候我應該是差不多四、五歲或是五、六歲的時候。弟弟黃文擇還比我小一歲半。

慈善社在台南的沙卡里巴，是非常有名專門演布袋戲的地方。當年爸爸的演出，基本上觀眾席一定是爆滿。那時候還沒有冷氣，所以戲院一定要在觀眾席椅子下放冰塊，然後用天花板上那些破舊的電風扇拚命吹，觀眾才有辦法坐得住。

那種地方平常我們兄弟倆根本不會去，因為太多人、太危險了，只有爸爸在慈善社演出的時候，我們才享有特權坐在舞台的翼幕後面看。坐在那個角度，除了看布袋戲的表演外，還可以看到滿場觀眾的直接反應，我就是這時候才體會到，原來布袋戲的觀眾跟情節的發展是完全一體——

演到悲傷的情節，觀眾的臉上就是絕望的表情；演到快樂的時候，觀眾的臉上就會笑；演到熱血的情節，觀眾的表情就好像他的人生也充滿希望一樣。整個演出過程中，台下的喜怒哀樂和台上的布袋戲演出是融為一體、沒有距離的。

那時候我們年紀還小，其實是看熱鬧的成分居多，根本聽不懂爸爸對白的意思，對布袋戲也只有一知半解，所以就一直在想：「這些大人看就看，爲什麼要笑得這麼開心？」

　　除了新鮮好玩、看熱鬧之外，對我們兄弟倆來說，另外一個重點是這個場合是我們難得可以跟父母相聚的機會，因爲他們出去表演可能三個月、五個月才有機會回來。所以在我們的童年回憶裡頭，那些和父母相聚的親情記憶，都是和布袋戲混在一起、難以分割的。

　　以前農業社會，大家的生活都很簡單樸實，連小孩子也沒有什麼絢麗的玩具可以玩。除了玩蟋蟀之外，大概就只能玩土、玩彈珠，哪有什麼盪鞦韆、溜滑梯之類的遊樂設施，布袋戲是那個年代盛行的娛樂選項。

　　一個傳統戲曲的表演可以變成社會大衆固定的生活習慣，眞是了不起的事。爸爸當年已經做到他演完半年之後再來同一個地方公演，還是一樣的觀衆、一樣多的人潮。這表示大家對於他的戲是喜歡的，而且有所期待的，所以會每隔固定一段期間就一定要再來看。

　　等到我跟弟弟黃文擇去演野台戲的時候，市場就沒有那麼容易了。因爲後來布袋戲面臨的競爭就非常激烈了，娛樂的選項變得非常多元，而且還有電影院這個實力強大的對手在跟布袋戲競爭。

　　這跟我爸爸的年代眞的是天差地別。他當年就算已經有電影

院的競爭，但電影院也只有播映黑白片甚至默片之類的片子，有時候電影院還是得演布袋戲，這顯示電影當時還未成為威脅布袋戲的競爭對手。

網路讓即時互動回來了

布袋戲最受歡迎的時候，其實是和觀眾最有距離的時候。

布袋戲在電視台演的年代，我們跟觀眾的往來純粹只能靠書信往返。當時還沒有後援會之類的組織，也沒有什麼大數據科技，我們完全不知道觀眾在哪裡，也很難知道觀眾在想什麼。

這種遙遠的心理距離之下，只能仰賴粉絲主動寫信寄到電視台來，或是一些好朋友口耳相傳帶來觀眾的口碑或意見。比如他們看到史艷文演到哪一個橋段覺得很感動，就會寫信到電視台，我們把信一封一封拆開來看之後，再看看哪一些要回。因為來信的數量真的很多，也很難做到每一封信都回。

為了縮短跟粉絲之間的距離，除了信件往來之外，當時我們另一個經營粉絲的手段就是：定期公演。

爸爸在電視台演布袋戲頭幾年之後，就開始每年固定用公演的形式跟觀眾面對面接觸。因為公演不收費，每一次活動都是大爆滿。現在你說什麼看到影星或是歌星，對大家來說根本就沒什麼。可是以前你說活動裡頭有影星要來或是歌星要來，是一件了不得的大事，可能整個庄頭都要出動。當年布袋戲公演

的那種盛況已經是現在不可想像的事。

　　現在交通比以前方便太多了。以前你說要從台南跑到台北去支持一個明星得花多少時間？那時候普通車從台南坐到台北可能要七、八個小時。現在高鐵一個半小時就到了。交通縮短大家的距離，讓參與門檻大大降低，反而因此讓粉絲的熱情打了折扣，因為不像以前那麼珍貴了。以前交通不便，每一次有機會參加面對面的活動，大家就會覺得非常珍惜。

　　當然科技也帶來互動關係的轉變：觀眾和我們的互動開始轉到網路上。網際網路發達之後，觀眾的互動關係又開始變得像現場演出那樣即時，不用像電視台時代說要等半年之後才能在公演裡頭和觀眾接觸。現在的互動都非常即時，而且還像7-11一樣全年無休。

　　我們現在已經有後援會，後援會還設置有會長和各種幹部等等職務，他們都會透過不同的社群管道傳播布袋戲的資訊，然後還會舉辦各種線下的粉絲活動。最早從錄影帶時代就已經有自發性的粉絲組織，後來我們開始慢慢透過各種資源贊助的形式介入粉絲組織。因為有公司的資源投入，粉絲們能玩的東西就開始變得非常多元。

　　布袋戲粉絲表達他們熱情的方式有時候也很極端，比如他對某個角色很喜歡，會贈送很多東西給你，譬如錦旗，或是寫一首詩寄過來。也會有太投入特定角色，所以看完節目覺得不開心，寫恐嚇信來說要炸攝影棚的。

最近的案例就是有大陸的粉絲大老遠從對岸寄來一大堆錦旗給編劇，結果上面都是寫罵那個編劇的話。其實收到的時候我們心裡是覺得很欣慰，因為會大費周章這麼做，代表的是他們對布袋戲的角色有這麼大的情感投入。如果他們不是熱愛霹靂布袋戲，才不會耗費心思、花一大堆錢、花一大堆時間做這些東西。

所以最後我們還是寫信跟他們致意，表達感謝之意，你們意見霹靂收到了，也會檢討改進。戲劇的東西不可能做到每個人都喜歡，有喜歡的人也一定會有討厭的人。就跟料理的道理一樣，有的人愛吃鹹的，有的人愛吃甜的，當廚師的人不可能期待大家口味都一樣。

這樣和觀眾互相追逐一百年後，布袋戲已經變成許多台灣人生活不可分割的一部分。我知道有一個台灣的大家族，子孫都已經開枝散葉到世界各地去，每年唯一的團圓機會就是除夕夜通通回到老家，然後依照家規，所有人必須一起坐下來陪長輩看布袋戲，從布袋戲中學台語。這已經變成他們家族每年過年的例行公事。

其實他們家族裡頭很多新的一代已經不是在布袋戲文化盛行的環境裡長大，所以這個家規被當成了整個家族傳承文化、傳承語言的一種工具。那些長居在外一整年沒有機會聽到台語的人，就這麼一次機會可以重新拉近和祖先的語言文化之間的距離。

台上台下、台北台南甚至是世界各地，布袋戲都是縮短人與
人距離的文化工具。

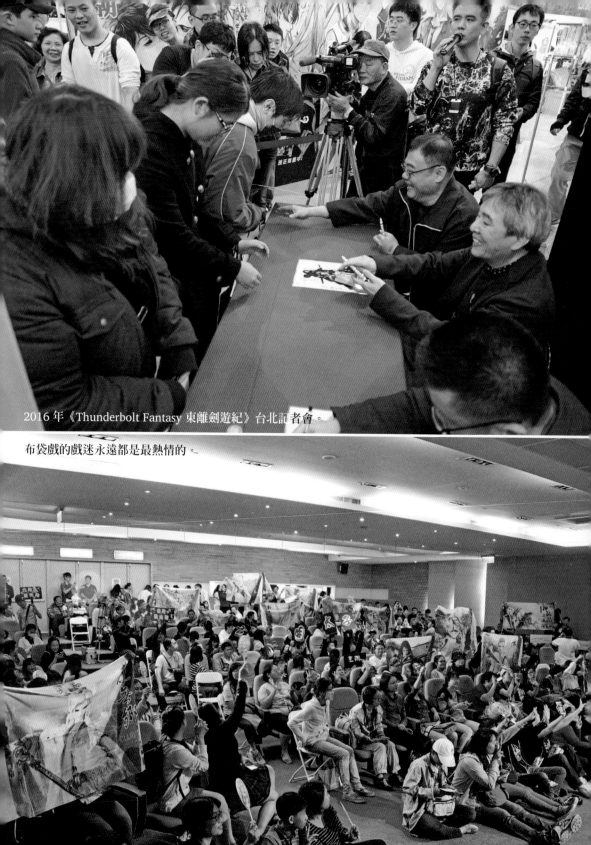

2016 年《Thunderbolt Fantasy 東離劍遊紀》台北記者會。

布袋戲的戲迷永遠都是最熱情的。

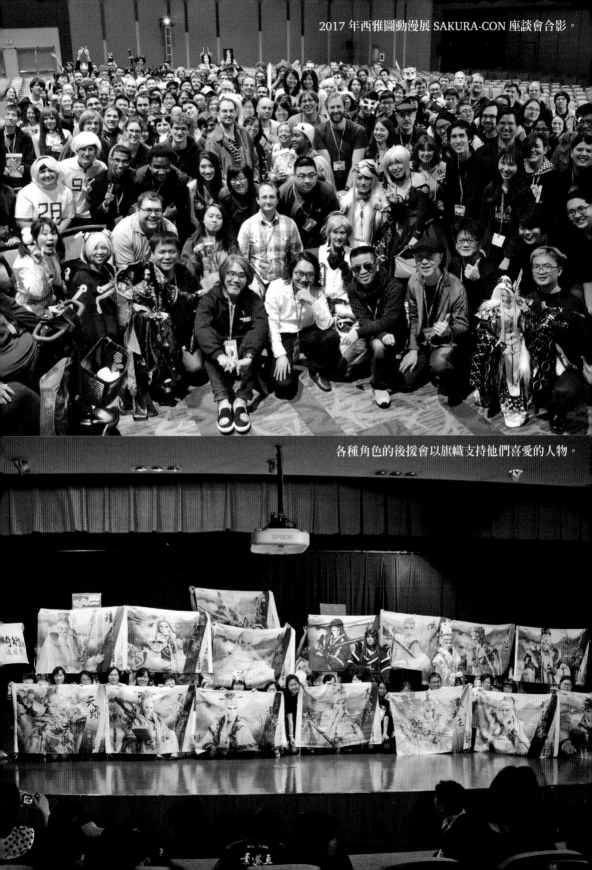

2017 年西雅圖動漫展 SAKURA-CON 座談會合影。

各種角色的後援會以旗幟支持他們喜愛的人物。

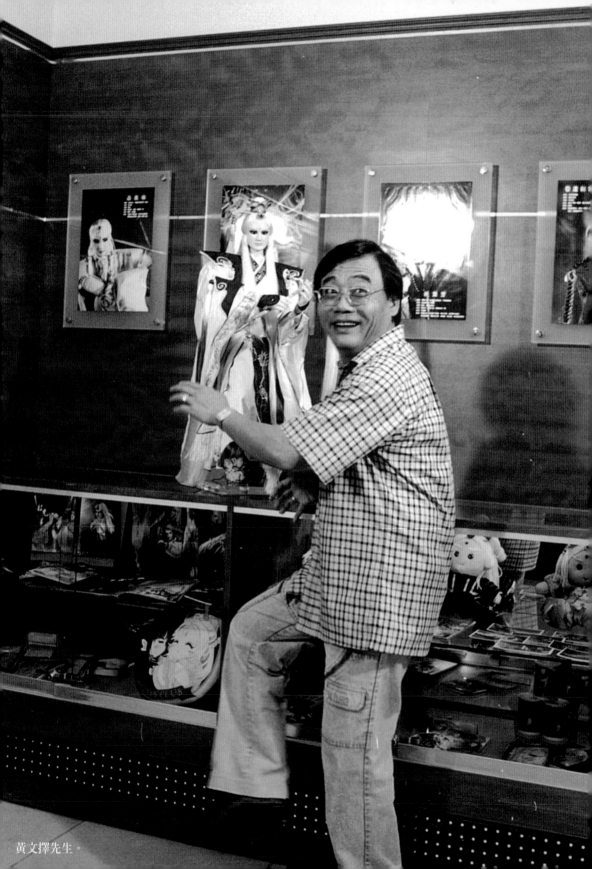

黃文擇先生。

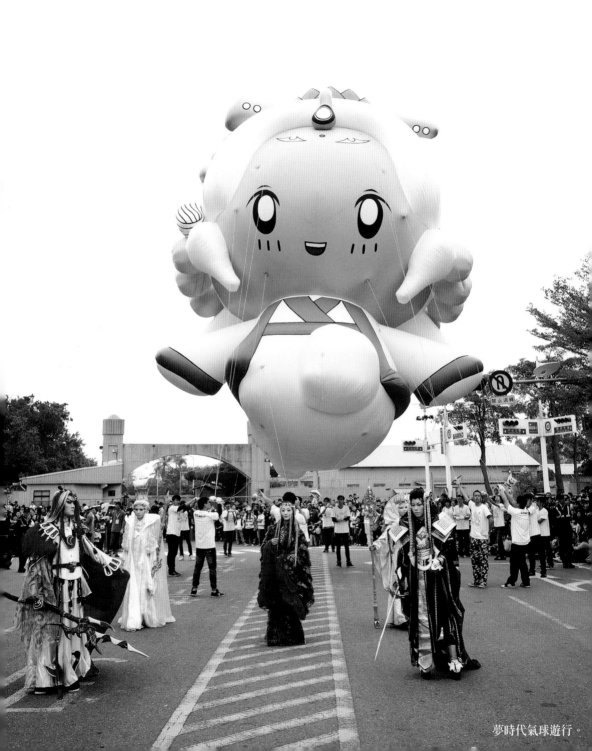

夢時代氣球遊行。

布袋戲
讓政治人物
也瘋迷

「政治人物或是他們的支持者會投射在這些布袋戲角色上，
多半是因為這些角色和政治人物面對的處境多少有點類似：
他們都要面對一個爾虞我詐、混沌難解的江湖，然後各自做
出自己認為對多數人更好的選擇。」──黃文章（強華）

布袋戲和政治的百年情仇

　　現在的霹靂布袋戲擁有很多來自政治圈的粉絲，他們喜歡布
袋戲，他們的支持者也喜歡布袋戲，有時候支持者甚至是政治
人物本人，也會把自己投射在布袋戲的角色裡頭。

　　然而布袋戲和政治工作者的關係並不是從一開始就這麼甜蜜
順遂。

　　以前我們做文化的人其實想法都很單純，就是只想把自己的
事做好而已，並不想要參與政治什麼的。然而有人的地方就有
政治，所以不可能說布袋戲在一百年裡頭通通和政治沒有互
動，完全自外於政治演變。

　　從日本時代阿公黃海岱做野台戲的時候就受到政治的影響，

演出的時候他一定會準備兩至三套戲，因為日本人來巡的時候你就不能演《三國演義》之類的中國章回小說題材，一定要用日語演日本題材。

比如說今天晚上要演《封神榜》或是《西遊記》，就還要準備一套譬如日本戰國名將的故事當成備案。外頭還必須有報馬仔負責把風，日本人一來巡，立刻就通風報信，阿公就馬上換戲偶、換劇本，當場改演日本劇。

因為電視的傳播力比內台戲或外台戲更大，所以後來爸爸黃俊雄開始在電視上演的時候，政府機關又開始特別關注布袋戲的內容，比如說角色名字不能亂取、獨眼龍不能瞎右眼，一定要瞎左眼之類的限制就開始出現。

那時候在電視演布袋戲真的就是戰戰兢兢，很怕講錯話踩到紅線。我記得另外一個不是布袋戲的例子，好像是有一次蔣介石大壽之日，有歌仔戲演到山賊王快死掉，說「人之將死，其言也善」之類的情節，當時好像也是鬧滿大的。

爸爸以前也曾經被抓到警備總部去，因為他的戲太紅了，劇情就硬被抓出根本不是問題的問題。結果一去到警總，被問的是：你有沒有吸毒？你沒有吸毒怎麼有辦法講出那麼多人的聲音？

然後檢查出來什麼都沒有，就被放了。

布袋戲最後一次受到政治的干預，大概就是 1974 年以「妨害農工商正常作息」為理由禁演布袋戲，接下來台灣社會慢慢

民主化，這一類事情就不再發生。

那些瘋迷布袋戲的台灣政治人物

後來的許多台灣政治人物都是布袋戲的忠實粉絲，我自己知道的比如說王金平、吳敦義、姚文智、朱立倫、顏清標都是，我不知道的搞不好還更多。他們能夠喜歡布袋戲，我們也是與有榮焉。

吳敦義前副總統說他從小就在南投草屯廟口看布袋戲，一路看到後來的霹靂布袋戲，連選舉的時候跑了一整天的行程，回去休息的路上都不忘繞去錄影帶店租片子。他對布袋戲的熱愛可以說數十年如一日。

我還記得他說過當年念台大歷史系的時候，甚至動過念頭想去當我叔叔黃逢時（當時負責幫爸爸黃俊雄寫劇本）的學徒寫史艷文劇本，差一點就變成我的同行。

我所知道的是，他直到現在都還在追劇。每一次碰到他，比如我們霹靂的尾牙或是春酒之類的場合，他都會講到最新的劇情，表示他真的有在看，完全不是場面話。

吳敦義是追霹靂的 DVD，而前立法院長王金平則是追衛星台的節目。因為我們衛星台播出的節目進度比 DVD 晚了半年，所以王前院長的劇情進度就會晚吳前副總統半年。

而且王前院長晚上經常要參加各種會議、應酬，所以他都是看午夜 12 點那一檔。因為晚上衛星台比較容易有那種長秒數的廣告，結果有一次他叫助理打電話來抱怨，說：

「你們跟黃董仔講，廣告不要那麼多啦，準時 12 點趕快演，看一看欲緊來睡啊啦！」

到底是誰像誰

王金平前院長說他從小就愛看布袋戲。他說家裡幫神明祝壽的時候常請布袋戲來演，因而從布袋戲裡頭學到了各種忠孝節義的故事。

王前院長再三講過自己最喜歡的布袋戲角色是一頁書，2008 年立法院新春團拜的時候他還特地打扮成一頁書的模樣。「一頁書足智多謀、富正義感、安定人心，社會需要這種人。」他這樣說過。

很多布袋戲觀眾會把布袋戲的角色投射到某些政治人物身上，比如他們會說馬英九像史艷文，王金平像一頁書，吳敦義像葉小釵……諸如此類。其實原本我們創作的過程並沒有刻意想要用布袋戲的題材去影射政治或是描繪特定政治人物，這種連連看的結果，完全不是出自我們的原意，而是觀眾自己的詮釋。如果真的有像，應該也只是純屬巧合。

有時候大家把布袋戲角色和政治人物連結在一起的邏輯，連

我自己都有點看不太懂。

比如說把吳前副總統比做葉小釵，到底是褒還是貶？葉小釵的個性是不會說話只會做事，可是吳前副總統能言善道、自信非凡，好像又不太像葉小釵這種悲情人物。

素還真的政治啟示

政治人物或是他們的支持者會去投射在這些布袋戲角色上，多半是因為這些角色和政治人物面對的處境多少有點類似：他們都要面對一個爾虞我詐、混沌難解的江湖，然後各自做出自己認為對多數人更好的選擇。

反過來說，如果你問我素還真從政的話會變成什麼樣的政治人物，我大概會回答：我一點都不希望素還真從政。

我非常敬佩這些選擇從政的人，因為從政就必須經歷被人家用放大鏡檢視的過程，以前犯下的小小過錯都會被拿出來大肆炒作。只要你去選議員、選立委，馬上三年前、五年前、十幾年前什麼芝麻綠豆大的事情都會被揪出來。

所以難怪有人說：「要讓一個人破產，就是叫他去拍電影；要讓一個人身敗名裂，就叫他去從政。」

為天下做事有很多種方式，不一定要從政。當然人家也說只有握有真正的權力才能夠阻止殺戮，所以就算你想為天下做事，如果權力不夠的話，可能有些事情你就做不到。但我覺得

這時候我們就是盡人事聽天命。

作為政治人物，有些事你可能不得不做，甚至是不得不為之惡。

比如說很多人的觀念是為了救一個人，寧願與天下為敵；可是政治人物經常是為了救天下，寧願殺一個人。假設為了阻止一場戰爭，必須要犧牲某些人，用殺人來成就一個和平的美好，就如同素還真在戲中所說的：「殺人安人，殺之可也；以戰止戰，雖戰可也。」這到底算是仁慈還是殘酷？這是非常艱難的議題。

基於我對於角色的愛護，我絕對不會支持素還真去從政。在劇情中，我會希望讓素還真經歷很多磨難，但在現實中，我不希望這樣的事發生在他身上。

現實中，我還是更嚮往樸實無華的人生。

拍電影頂多破產而已，破產至少還留著名聲在；從政的話如果身敗名裂，出去會被千夫所指、被人家吐口水，縱使有家財萬貫也已經沒有任何意義了。

政治人物吳敦義造訪總部。

政治人物馬英九與素還真互動。

政治人物呂秀蓮造訪總部大樓。

政治人物蘇貞昌收贈素還真。

那些年
和台灣一路走來

「一百年來，台灣人跟布袋戲共同經歷了從農業時代到工業
時代、從工業時代到科技時代的劇烈社會變化。和每一個台
灣人一樣，我們所做的就是繼續堅守崗位，想辦法適應這個
節奏一天比一天快的世界。」——黃文章（強華）

大家樂　夢一場

　　一路下來，布袋戲跟觀眾一起經歷了農業時代、工業時代、
科技時代的種種社會變化，許多讓台灣人迷惘過、歡呼過、心
碎過、瘋迷過的重大事件，布袋戲可以說一次都沒有缺席。

　　比如說 1980 年代大家樂的賭博風潮。

　　大家樂會流行，就是因為大家想發財。因為當時台灣經濟正
在蓬勃發展，無論士農工商，每個人都有很多資金，又沒有現
在這麼多的投資工具或投資知識，最後觸發了地下簽賭的風潮。

　　為了簽賭而到處求神，最後要酬謝神明的時候不是請布袋戲
就是請歌仔戲，大概就這兩種。可是歌仔戲沒辦法只湊兩個人
就上場演，一定還要有後場之類有的沒的一大堆，一個歌仔戲

班至少都要十幾個人才能演。可是布袋戲比較有彈性，可以分大小班，有時候三、四個人就能演，比如說一個主演、一個操偶、一個放音樂的，這樣就能演。當然這其中一個關鍵就是爸爸黃俊雄當年首開先例，用放錄音帶代替後場樂師，才讓布袋戲可以在這一次機會中有贏過歌仔戲的優勢。

布袋戲的規模可大可小，所以價錢就會比較彈性，然後即時性娛樂效果又好，所以最後很多人酬神都會選擇請布袋戲來演。結果就是大家樂那個時代對布袋戲的需求突然變得很大，真的是名副其實的演都演不完。尤其農曆七月本來就是台灣廟會最多的大月，再加上大家樂酬神的場，很多演布袋戲的夫妻檔真的是整個月一天接著一天演，片刻不得閒。

大家樂的風潮也促成了很多原本不是演布袋戲的人投入到布袋戲市場來。

人一多了，有些人在品質上就不是這麼要求，有時候心態上會覺得反正是演給好兄弟看，又不是演給人看的。演出品質的下滑造成台灣社會普遍對布袋戲的印象變差，開始覺得布袋戲就是這麼不精緻的東西。這是大家樂對布袋戲這門傳統藝術的傷害。

所幸這個熱潮也不是一直都在。大家樂退燒之後，很多布袋戲團慢慢就收起來。就像那些大家樂時代被信徒丟到垃圾場的神像一樣，酬神戲的輝煌時代也正式結束。

做布袋戲，我們還是應該要追求專精，不只是要讓大家覺得

布袋戲是一種文化，更要覺得是一種經典文化，這樣才能長長久久。

和台灣人一起瘋棒球

大家樂的歪風從賭愛國獎券開獎號碼，演進到賭香港六合彩，最後又流竄到台灣的國球——職棒。

我印象中，台灣棒球熱的起點是從少棒隊代表台灣去威廉波特比賽的時候開始。許多人跟我一樣，都是從那時候半夜熬夜看威廉波特開始，延續了一輩子對棒球的熱情。因為我是臺南人，所以對當時台南的巨人隊就特別有感情，投手許金木給我的印象尤其深刻。

運動比賽其實跟布袋戲很像，現場觀眾互動很重要。觀眾要看的是現場氛圍、現場的吶喊聲，球員也是為了這個吶喊聲而存在，當然跟布袋戲一樣，有時候也會被觀眾罵。得到球迷和戲迷的支持也同樣是不得了的事，瘋狂的球迷為球星砸多少錢都願意，球迷跟球星之間也是有一種又愛又恨的關係。

我自己雖然受到體格限制，但還是一路從小學開始玩少棒、青少棒，最後自己還組了乙組棒球隊。幫我們做音樂的吳坤龍老師那時候也在幫職棒做音樂，因此發現我們對棒球有共同喜好，所以一起搞了乙組棒球隊，找一些名氣稍微小一點的職棒選手來當槍手，最後一路打到乙組冠軍。

以棒球爲主題的《火爆球王》也是這麼來的。那是我們第一次跳脫古裝，改做科幻。那時候技術還不夠成熟，花了我們非常多的時間和心力，但就是因爲愛棒球，覺得再辛苦都很好玩、很值得。

後來地下簽賭和打假球事件造成職棒衰退，應該是大環境造成的，不能怪個別球員。台灣的球員薪資太低，如果像美國職棒那樣年薪上億台幣，你說那些搞簽賭的人能給他多少錢才叫得動他打假球？我想他才不會爲了那一點錢冒這個風險。

再來就是政府的約束力不夠，沒辦法有效對付那些打假球背後的集團主使者。那種狀況之下，一個小小的球員根本無力可回天——你答應了就一定要放水，不答應就等於找死。後來職棒熱潮因此慢慢衰退了。

話說回來，我們又不賭，只是單純地喜歡棒球，所以直到現在我對職棒的支持從來沒有停止過。霹靂布袋戲也一直有跟職棒合作，畢竟棒球是台灣可以在世界舞台上跟別人對抗的運動項目。

從921地震中走出來

921地震發生的當下，正好是我們《聖石傳說》殺青之後，當時我人在汐止的偉憶錄音室做後製混音的工作。

半夜一點多，一票人還在錄音室工作，突然就：奇怪，怎麼

天搖地晃？

　　一開始還覺得不過就地震嘛，台灣又不是第一天有地震，當時完全沒有料到災情會這麼嚴重。結果因爲錄音室在 17 樓，開始越搖越厲害，我們只好趕緊躲在桌子底下。

　　因爲我們想要幫《聖石傳說》做杜比 5.1 聲道的混音，所以錄音室找了一個好萊塢來的老外來幫忙。結果老外因爲有經歷過災情慘重的 1989 年舊金山大地震，一來台灣又遇到大地震，完全嚇壞了，第二天連一句話都沒交代，馬上買機票飛回美國。所以後來《聖石傳說》的 5.1 聲道混音，我們只好和偉憶一起想辦法做完。

　　921 那天晚上在主震跟餘震之間，我們還傻傻地坐電梯下去地下室，準備要把車子開出來。停車場的柵欄還故障，我自己用扳手把它弄起來，才把車子開出來。結果一開上街才發現台北市完全像戰場一樣，因爲停電的關係一片黑暗，也沒有交通號誌，滿街的車子橫衝直撞，簡直像在逃難。

　　回飯店之前，我們本來還要繞去復興南路吃清粥小菜，結果一家店也沒開，開始猜想災情可能很嚴重。等回到凱悅飯店，發現所有飯店客人都狼狽地穿著浴袍站在飯店外面避難，拿著完全沒有訊號的手機到處找訊號，我們這時候才知道事情眞的大條了。

　　事後我們才得知自家片廠也有災情，片廠上頭的吊燈整個掉下來，好險晚上沒有人在裡頭拍片，不然砸到就不得了。

921 那天，公司有一名員工也在台北工作，而且剛好住在倒塌的台北東興大樓裡面。她說房子開始往一邊傾斜倒下去的時候，心裡根本覺得死定了。僥倖的是，她不是被壓在最底下的樓層。後來就有聽到阿兵哥到處大喊：「裡面還有沒有人？還有沒有人？趕快從這邊爬出來！」

她想盡辦法把手往聲音來源的方向伸出去，很快就有阿兵哥抓住手，把她整個人拉出來。

921 地震成為台灣一整個世代心裡頭的一塊陰影。我們有很多員工那一陣子都不敢住在高樓層的家裡，包含我弟弟黃文擇，也在片廠空地搭帳篷住了快半個月。這種巨大的天災讓我們領悟到人一定要把握當下，因為你無法預料下一秒會發生什麼事。人生無常，有時候真的不用計較太多。

整個台灣社會跟經濟景氣都在地震之後低迷了好一陣子，我們那時候根本不敢想還有沒有人想去看電影。

結果大出意外的是，在 921 之後幾個月上映的《聖石傳說》票房真的還不錯，甚至成為第一部破一億台幣的電影。在這種整個社會遭逢巨變之後的療傷復原期間，我們的戲還能在電影院得到這麼多台灣人的支持，真的感到非常欣慰。

從網際網路到智慧型手機的科技巨變

網際網路大概從 1990 年代末到 2000 年左右開始為世界帶

來巨變。在那之後,整個世界就一日千里、不斷蛻變,布袋戲也和台灣社會一起被推著快速往前進,已經完全不是農業社會那種基本上日子不太會變、數十年如一日的步調。

我自己經常會有跟不上科技變化的感覺,像我兒子送給我最新的 iPad 我用不習慣,後來趁媳婦生日又把 iPad 送給媳婦,比起來我還是用我的筆電比較順手。有一種人會永遠很想要學習新的科技;另一種人是像我這樣,我想知道最新的科技是什麼樣,但不會深入地了解它。人畢竟一天只有 24 小時,所以到我這個年紀就不會想再花太多時間學習新的科技,這樣才有時間做我自己想做的事。

網際網路的出現,對布袋戲最大的影響就是盜版。盜版對公司的營收是很大的損失,但自另外一個角度來看也是一種推廣。盜版可能讓更多人看到布袋戲,而且這種推廣效果說不定花很多錢也達不到。

另一方面,網際網路的訊息傳播非常快速,布袋戲跟觀眾的互動也因此變得非常即時。透過網路可以得知觀眾對節目的回饋,更明確掌握他們想要什麼、不想要什麼。當然有些負面的回饋或是偏離事實的評論對編劇是有一定的殺傷力,這是編劇自己必須經歷的磨練,要人家不罵你,就要自己把東西寫得更合理、更符合人性,而不是自己喜歡怎麼寫就怎麼寫。所以總體來說,網際網路帶來的正面效益是大於負面效益的。

到智慧型手機的時代,布袋戲又面臨了一個新的議題——

布袋戲的長度太長，而觀眾不太可能在手機上看整整 60 分鐘的節目，而且布袋戲的動作很快，細節很多，在手機上看也會非常辛苦。所以我認為未來必須要替手機的用戶量身打造比較短的布袋戲節目，比如說十分鐘之類的短劇，而且不能有劇情包袱，要節奏明快，要跟時下年輕人生活有關。面對多元的通路，我們就應該要生產多元的內容，這樣布袋戲才能繼續在大家生活中扮演不可或缺的角色。

　　世界在變，布袋戲終究也要變。我們現在的劇本創作方式已經不是一人創作，為了產量而採取多人創作。因為有多人的思維在裡頭，不是一個人說改就改，而是集體討論之下產生的結果。最終布袋戲還是不一樣了。

　　以前寫的比較著重人與人的俠義，現在的東西節奏比較快，比較花時間在打怪，沒有太多餘地做人與人關係的鋪排。因為篇幅有限，注意力也有限，當你更專注在怎麼解決這個事情的時候，相對之下就比較難在人性上著墨。

　　當然，再往前跟爸爸年代的布袋戲相比也一定會有差別。同樣是江湖情義的描繪，我們現在的布袋戲在情義之外還有比較多黑暗面或是灰色地帶的題材，這些黑暗面的東西也是史艷文的時代沒有辦法描繪的。

　　21 世紀網路世代的戲劇產品更強調快感，說故事和畫面呈現的方式也更直接。以前需要細嚼慢嚥，需要多面向的思考，不會提供唯一的答案，不會把觀眾的腦洞塞滿。關於這一點，

我還是認為不要把東西說死，讓觀眾腦袋裡有不同答案的空間，是比較好的說故事方式。

一百年來，台灣人跟布袋戲共同經歷了從農業時代到工業時代、從工業時代到科技時代的劇烈變化。和每一個台灣人一樣，我們所做的就是繼續堅守崗位，想辦法適應這個節奏一天比一天快的世界。

這個過程中，台灣人的價值觀已經改變很多，生活步調也加速了很多，現在哪有可能像我年輕的時候那樣，還躺在地上看天空的白雲。現在你躺在地上看白雲大概會被車輾過去了。年輕一代在城市裡要接觸花花草草也變成非常不容易的事，哪像我們小時候站在家門口褲腳一捲，就可以下去抓土虱玩水。

我們之所以一直把片廠留在雲林，某種程度上也是心裡不自覺地想要抵抗一下這種太快的步調。當然台北的地太貴也是一個因素，畢竟我們又不是要投資炒地皮，花這麼多錢買地沒意思。

資訊上、技術上、人際上，還有很多事仍舊要在快節奏的台北才做得到，但雲林終究是我們的故鄉，留在這裡似乎是理所當然。

台灣四五六年級生對霹靂布袋戲有深厚的情感。

霹靂衛星電視台是台灣許多人的回憶。

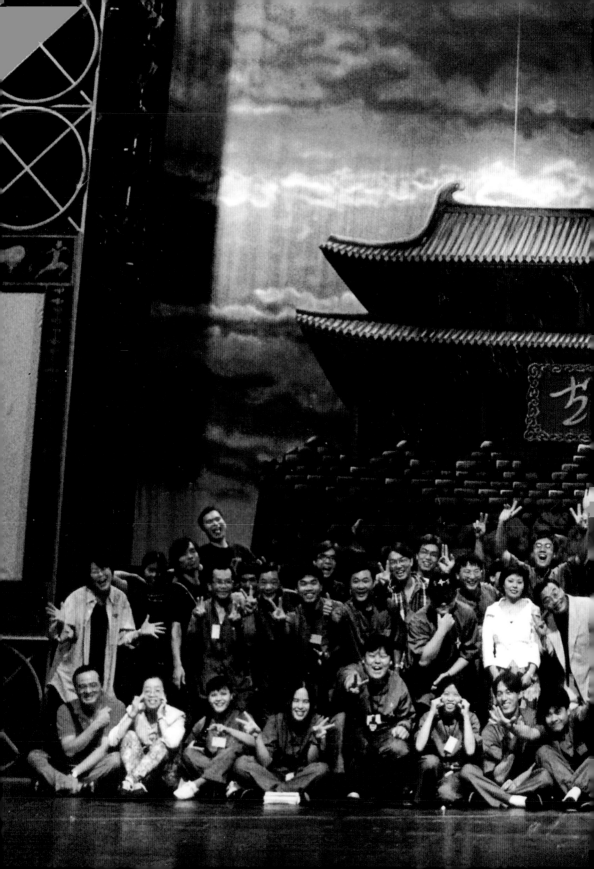

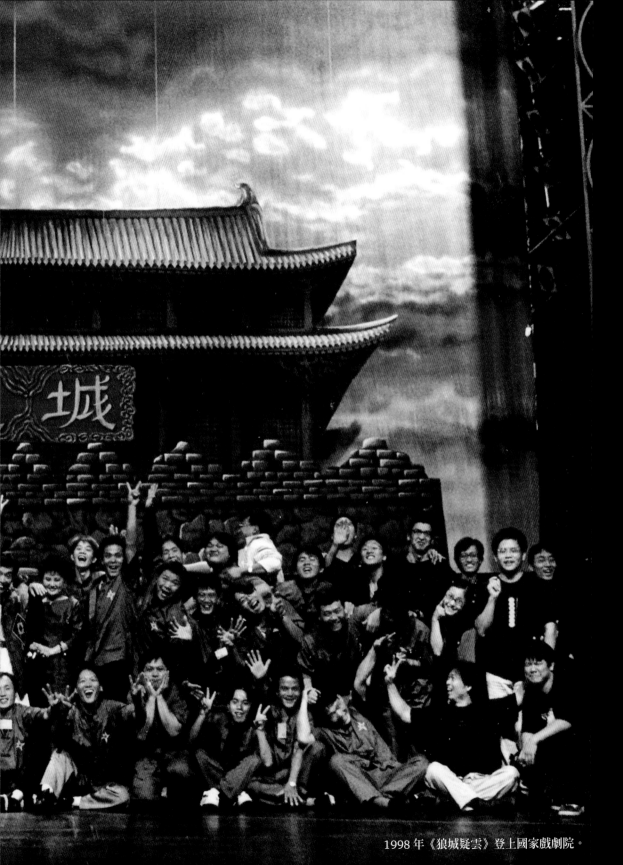

1998 年《狼城疑雲》登上國家戲劇院。

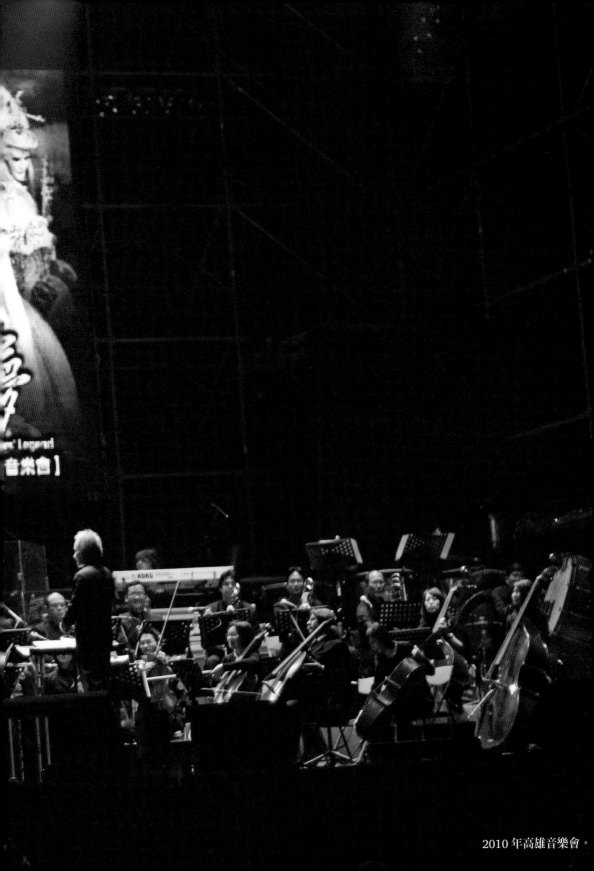

2010 年高雄音樂會。

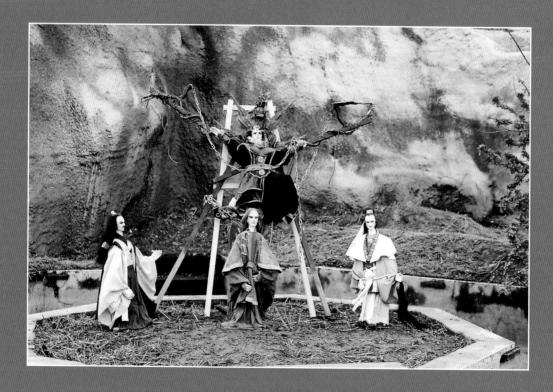

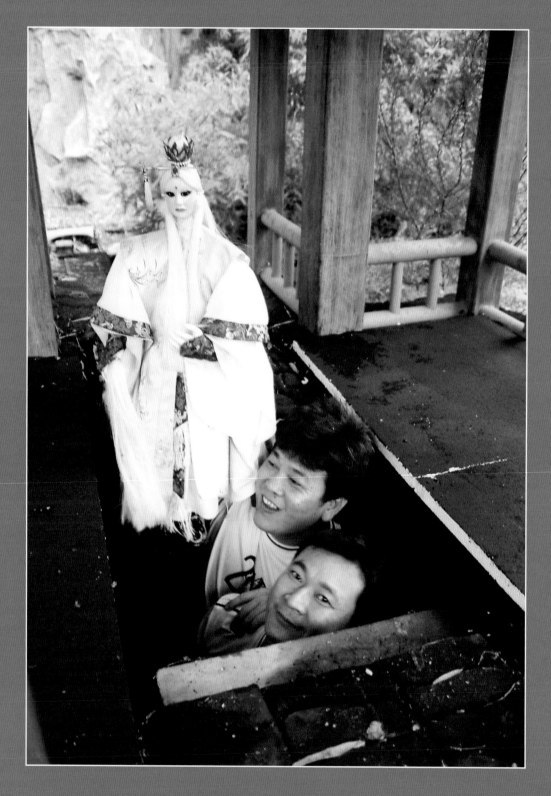

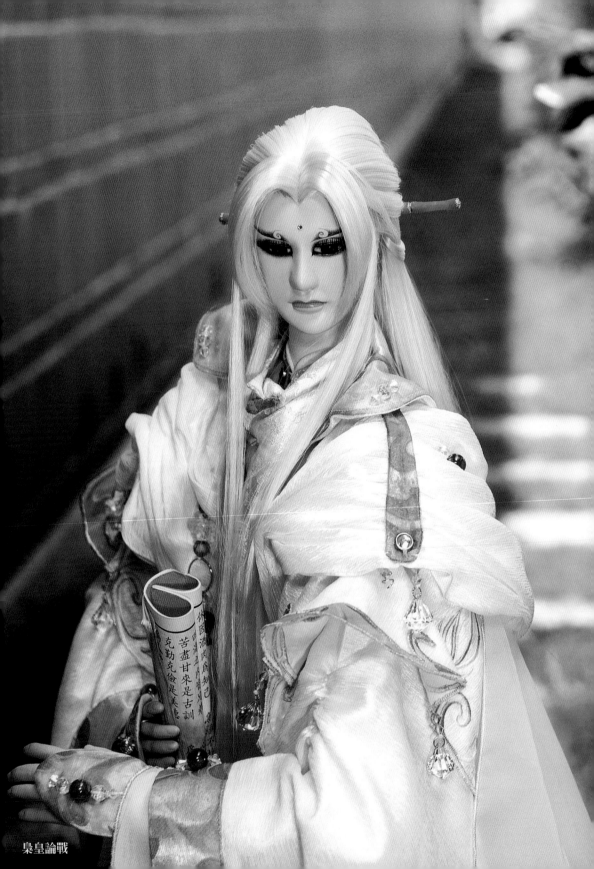

梟皇論戰

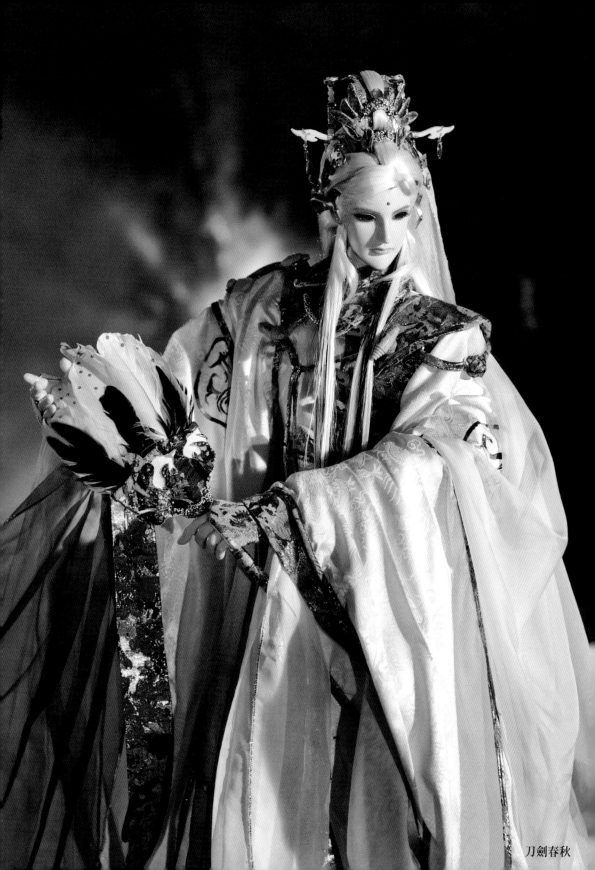

刀劍春秋

天競鑒鋒

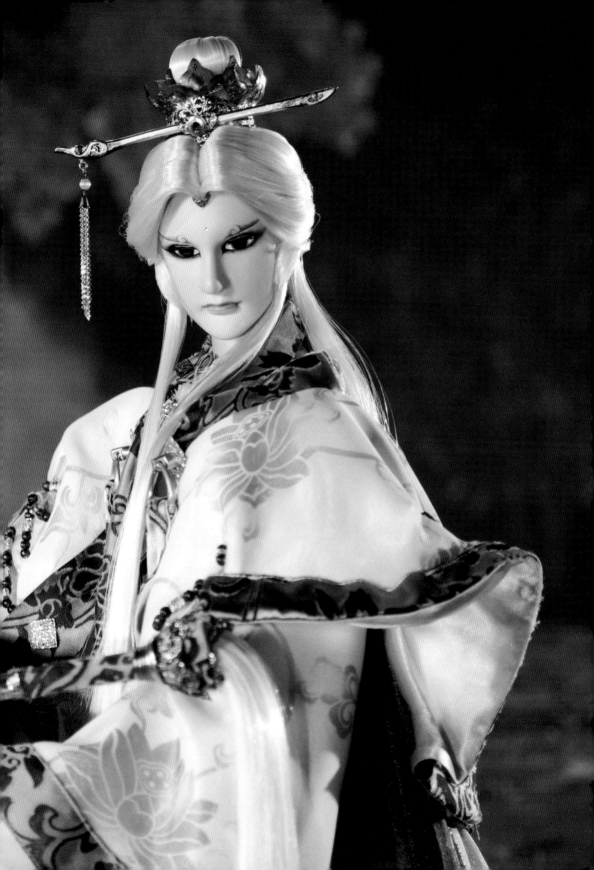

轟動武林

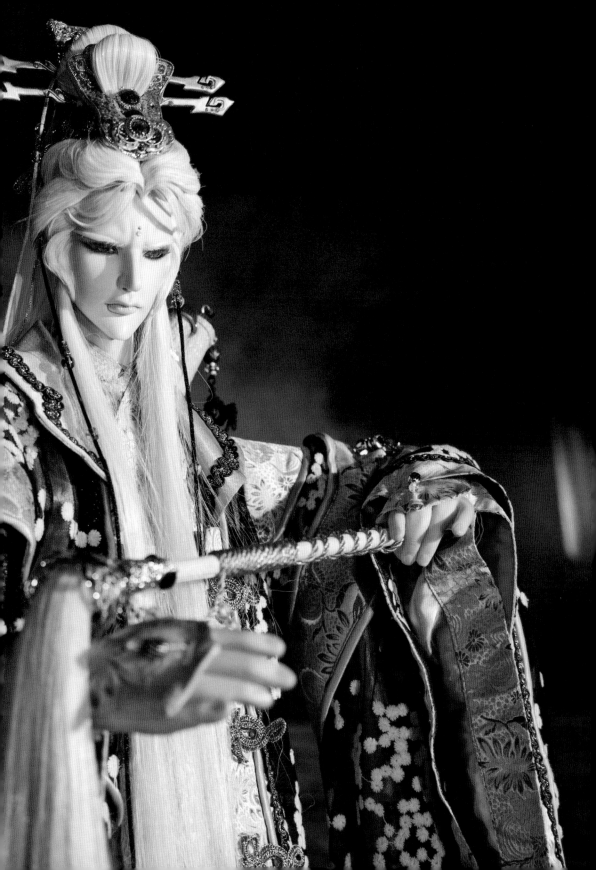

轟動武林

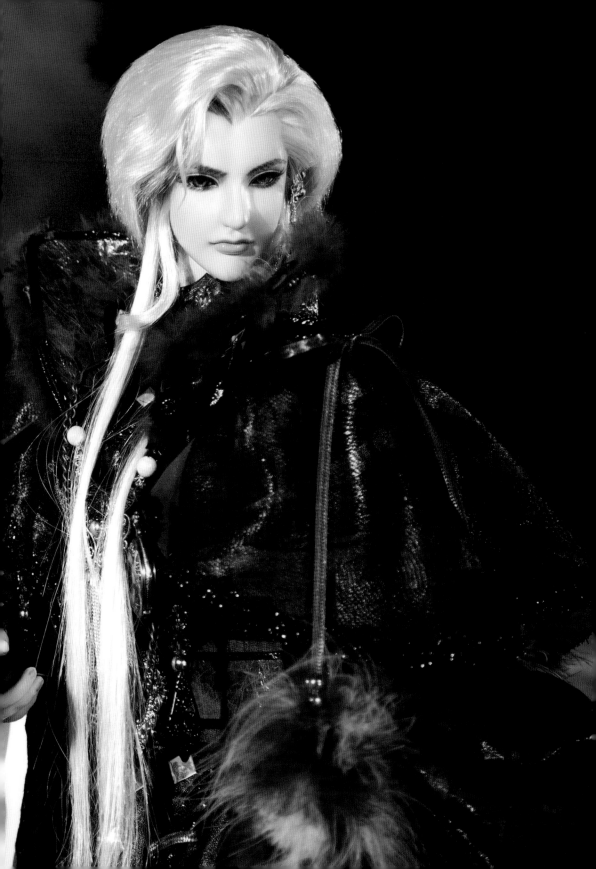

轟定干戈

轟掣天下

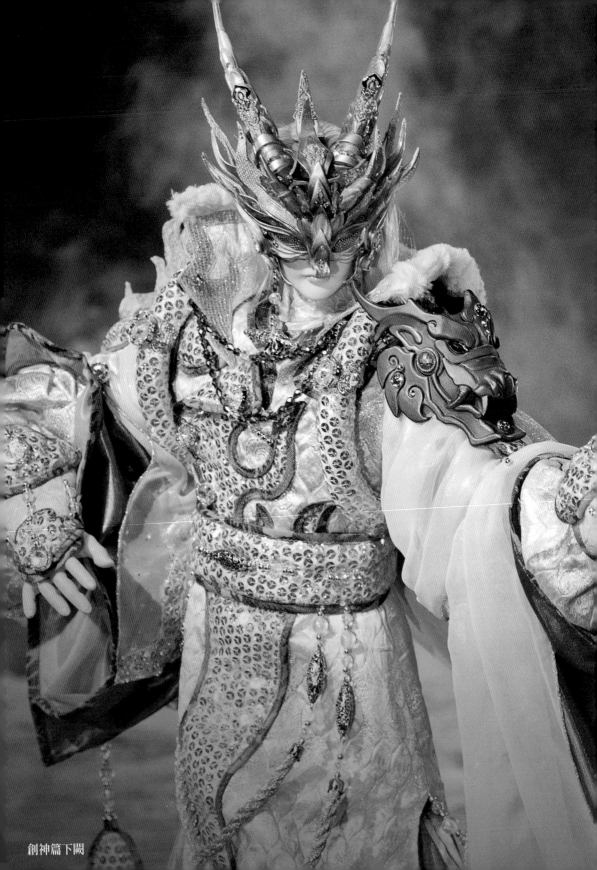

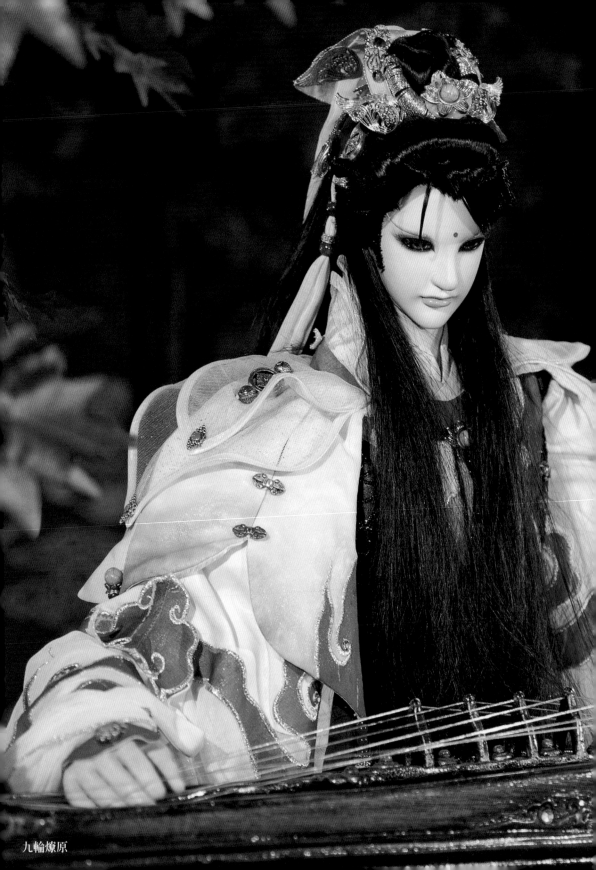

九輪燎原

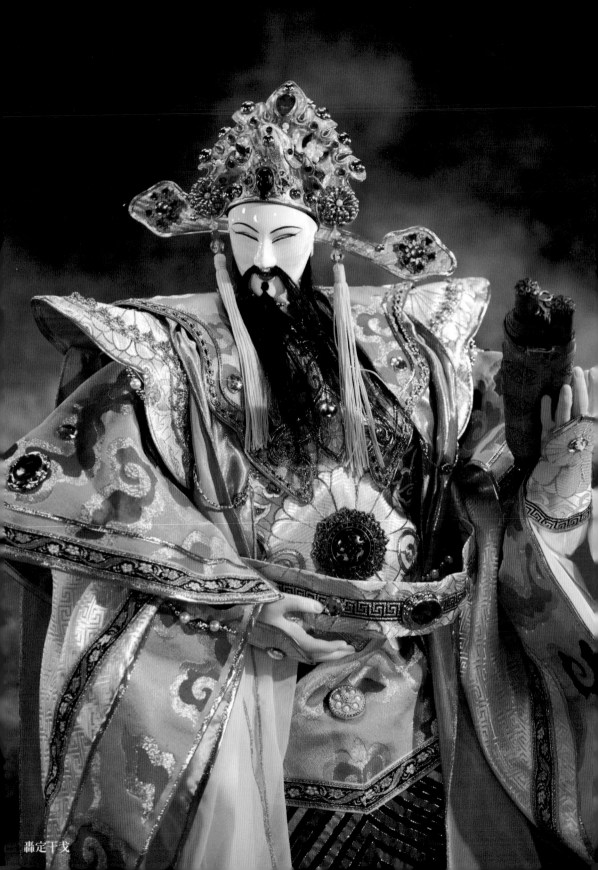

轟定干戈

第五部

布袋戲
再戰100年

從民間藝術
到文武半邊天

　　黃文章（強華）董事長一直把好萊塢的迪士尼當作霹靂布袋戲發展的標竿，並從中立下兩個長期目標：一是霹靂應該面向國際市場，二是霹靂應該擴展至主題樂園的體驗產業。

　　迪士尼一路以來的發展歷程，確實和霹靂布袋戲有很多重疊之處。迪士尼正是從性質非常相近的手工藝媒介起家，進一步成為「動畫」這個詞語的代名詞，就如同霹靂後來一路成為「布袋戲」代名詞的路徑。

　　近幾年將迪士尼推向空前成功的許多策略，其實霹靂也陸續開始在做。比如用電影的現象級事件來擴大聲量，利用同一個IP擴展到不同媒介（包含網路串流），不斷延伸既有的故事宇宙，並配上不同語言進入不同的市場。唯一還沒有開始落地執行的，只有黃文章（強華）一直念茲在茲的主題園區業務。

　　有趣的是，另一家迪士尼一直想收購的公司「吉姆・韓森公司」（The Jim Henson Company），實際上比迪士尼更像霹靂布袋戲的美國分身。

　　「科米蛙」（Kermit the Frog）、「豬小姐」（Miss Piggy）和「大鳥」（Big Bird）等經典角色原創者吉姆・韓森

的一生成就，幾乎就是黃文章（強華）的父親黃俊雄先生的故事。韓森將原本屬於現場表演領域的民間藝術帶進電視台，並透過兩個超長壽電視節目《芝麻街》（Sesame Street）和《大青蛙布偶秀》（The Muppet Show），讓偶戲成爲美國電視文化不可分割的一部分。

就像霹靂布袋戲一樣，吉姆・韓森也一直不以電視這個媒介爲滿足，多次將偶戲帶上電影院的大銀幕。他的 1982 年經典偶戲電影《魔水晶》（The Dark Crystal）近年才被 Netflix 翻拍新版劇集。長期和韓森一起工作的資深操偶師 Frank Oz 則是把偶戲的工藝帶進了《星際大戰》（Star Wars）宇宙，用這門工藝來演出經典角色「尤達大師」。

黃文章（強華）和吉姆・韓森都很積極在電影中打破布袋戲的表演框架。2000 年的《聖石傳說》嘗試的實景、水下拍攝，吉姆・韓森在 1979 年的《布偶歷險記》（The Muppet Movie）就嘗試過各種把操偶師藏在水底的方法，Frank Oz 本人就是在 1980 年的《帝國大反擊》（Star Wars Episode V: The Empire Strikes Back）中躲在沼澤水底下的操偶師。

可惜的是因爲吉姆・韓森本人 1990 年就英年早逝，他留下的事業既沒有如他生前的布局併入迪士尼版圖（後來只把個別節目版權賣給迪士尼），吉姆・韓森公司的創作能量再也沒有達到他生前的水平，錯過了像霹靂布袋戲這樣以戲偶撐起文武半邊天的發展機會。

在本書的最後幾篇文章中，黃文章（強華）將討論布袋戲如何再戰 100 年。他會談及的議題包括操偶師等偶戲人才的培養，和這些人力資源如何成為布袋戲再戰 100 年的利器，以及布袋戲如何從挫敗經驗中提煉出養分，成為霹靂未來藍圖中的不敗優勢。

　　這些議題的時機點非常耐人尋味。新冠病毒（COVID-19）疫情幸運地並沒有傷及霹靂布袋戲，但包含迪士尼在內許多產業都已陷入空前危機。

　　比如以馬戲表演起家而成功面向國際市場發展的太陽劇團（Cirque du Soleil），受到疫情的重傷而被迫申請破產。而原本如日正當中的迪士尼，也因為主題樂園和電影兩大主要業務全面停擺而股價大跌。全世界都在密切觀察疫情過後的迪士尼或是太陽劇團能不能再站起來？要如何站起來？

　　在那之前，我們可以先聽聽霹靂布袋戲如何借重人才和失敗學分再戰 100 年的故事。

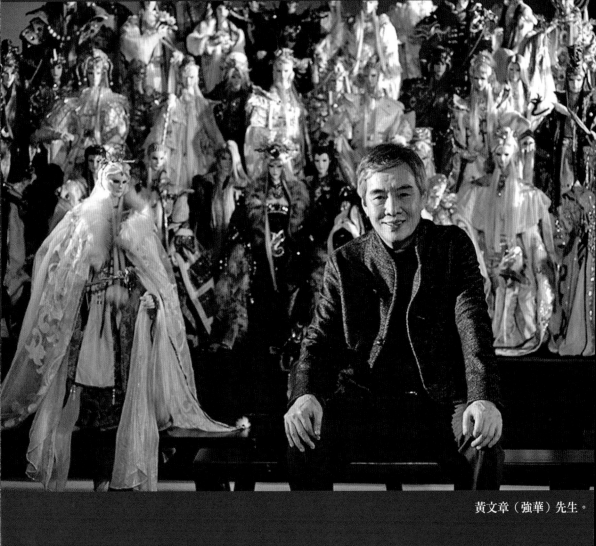

黃文章（強華）先生。

聚集文武人才的霹靂布袋戲大家庭

「以前戲班子講的就是情義，大家有福同享、有難同當，要吃好吃的就大家一起去，要認真拚就大家一起熬夜不睡覺。」──黃文章（強華）

老戲班的革命情感

布袋戲這門三百年的老手藝，經過不斷的研發與創新而蛻變成今天的模樣，所仰賴的最重要資源就是人才和設備，尤其一路以來爲霹靂犧牲奉獻的員工，沒有他們，布袋戲不可能繼續發光發亮。

錄影帶時代，我不像現在要負責這麼多線的業務、要開這麼多會議，當時霹靂只有一條產品線，所以我只需要專心負責寫劇本。劇本寫完之後，我就會全心投入關注製作部門那邊要怎麼呈現我的劇本，所以我會盯錄音、盯配樂、盯現場的錄影。一天拍攝結束，大家就會一起去吃宵夜。

那時候片廠員工之間的情感非常緊密，就好像家人一樣，不像現在這樣分工太細，經常變成你忙你的，我忙我的，人與人

之間慢慢變得生疏。

以前戲班子講的就是情義，大家有福同享、有難同當，要吃好吃的就大家一起去，要認真拚就大家一起熬夜不睡覺。那時候經常動不動就在攝影棚過夜，大家也不會覺得有什麼好計較的，因為論吃我跟大家吃一樣，論做我也跟大家一起辛苦做。

星期天不用拍戲的時候就會一起出去玩，或是去打球，大家就像一個大家庭一樣。

一起經歷過那個時代的老幹部，就會跟霹靂有堅深的革命情感。

以前戲班子的生活方式就是經常睡在一起，共同經歷很多大家想像不到的經驗，所以我小時候最喜歡聽他們講鬼故事，因為他們經歷過的那些靈異體驗真的比什麼都精彩。

比方說以前我們演內台戲的時候，就是要到各地的戲院裡頭演。我記得有一家好像是嘉義還是彰化的戲院，以前有歌仔戲演員在裡頭自殺，去那邊演就經常會遇到靈異事件。也有操偶師說半夜看到偶衣在空中飄之類的畫面，當場嚇得要死。不過我自己沒有遇過，大概是八字比較重的關係。

本來傳統上就認為擬人的物件一定會有靈在裡頭，我們也經常發現明明是同一個雕刻師刻出來的偶，上過戲的偶跟沒有上過戲的商品偶，神韻就會完全不一樣，因為上過戲，它就已經有靈在裡頭。

所以我們的員工對這些偶一定是恭恭敬敬的，因為它們替我

們做了這麼多，養活了這麼多霹靂布袋戲從業者的家人。這些偶也是我們霹靂布袋戲大家庭的一份子。

霹靂的粉絲就是布袋戲最大的人才庫

布袋戲要繼續演繹 100 年，最不可或缺的要素就是人才。

我們從 1995 年成立自家的電視頻道開始，每週固定要產出 130 分鐘的布袋戲節目以備播出。為了可以非常穩定地產出每週 130 分鐘的內容，我們自己打造出了跟其他影視公司不一樣的「一條龍式生產」流程，包含編劇、口白、音樂、效果、動畫、造型、操偶等等，15 個部門的人員都掌握在自己手上，這 15 個部門團隊成員就是霹靂布袋戲最核心的戰將。

其中操偶師的培養是最不容易的事。從實習生開始，一路經歷 1 級操偶師、2 級操偶師、3 級操偶師，最後到首席操偶師，平均至少要訓練 6 年才有機會演到主要角色。我們每年還會安排操偶師考試，用來決定今年誰可以升級，藉以刺激操偶師更加精進。評分的標準包含了文戲要配合口白融入情感，武戲則是講究力道和招式的創新等等。

我們現在用的偶大約 80 ～ 100 公分高，複雜的動作，一個偶得要好幾個操偶師一起操作。遇到求好心切的導演有時候一個鏡頭要拍上百次，加上操偶師手上的偶經常重達好幾公斤，所以每隔 5 到 10 分鐘就要換手休息。我們日夜班一共有 4 組

拍攝團隊，每一組都要配置 4 到 5 個操偶師才夠用。

雖然這些年有很多年輕人來應徵操偶師，但每每實習一兩個月就受不了退出。這和演員成就自己不太一樣，布袋戲幾乎每個部門都是幕後工作者，非常需要耐得住寂寞和為藝術奉獻的精神才能繼續走下去。

幸運的是，霹靂三十年來累積的無數戲迷就是我們最大的人才庫。他們會因為喜歡布袋戲、熟悉布袋戲，進而參與布袋戲製作，並且和布袋戲一起成長。

比如我們霹靂會的主編邱繼漢就是標準的資深戲迷，因為他原本就熱愛霹靂布袋戲，還當過後援會會長之類的職務，所以對於我們的劇情和各種角色通通瞭若指掌，進到霹靂的團隊後完全不需要從零開始做功課。

為了讓優秀的操偶師可以站到台前而得到更多光環，並藉此讓布袋戲文化可以透過一代又一代的操偶師傳承下去，我們這幾年也積極開始安排操偶師去開課、演講。像 2020 年就跟臺北科技大學合作開了一門「創新思考」通識課程，由資深操偶師帶著戲偶進到課堂上，示範傳統布袋戲偶生、旦、淨、末、丑等角色的詮釋方式；也教導如何編劇、製偶……等。

霹靂是四百多個家庭的事業

霹靂布袋戲不只是一家企業，而是一個不斷開枝散葉的大家

庭，有很多員工從年輕時在這裡工作，一路到結婚生子，在霹靂組成了自己的家庭。

比如說造型組副組長蘇怡如，她老公黃河順也是我們的資深操偶師，兩個人一路從交往到結婚，到現在小孩都已經念高中了。也有很多片廠員工的第二代，暑假會來霹靂打工、培養工作經驗。

現在在我們子公司「大畫電影文化」做特效的丁子秦，其實也是霹靂一路看著他長大的。他媽媽是我們片廠的副廠長，而且他們家就住在我們家隔壁，所以子秦小時候三不五時會過來找我們家黃亮勛一起打電動。

子秦原本也不是科班出身，但是他的個性很肯學。參與《奇人密碼》和《Thunderbolt Fantasy 東離劍遊紀》之後，先去大陸發展幾年，再回霹靂做動畫特技的總監。《Thunderbolt Fantasy 東離劍遊紀》、《刀說異數》都是他回來之後的作品，我相信這個年輕人繼續精進，未來一定大有可為。

所以我們說霹靂是一個「家族事業」的時候，絕對不是指它是黃家一家人的事業，而是霹靂底下四百多個員工組成的四百多個家庭的事業。就像自己的家人一樣，不論他們將來繼續留在霹靂打拚，或是轉換跑道去其他事業發光發亮，永遠都是讓我們驕傲的霹靂人。

現在我兒子黃亮勛接班之後，不可能像以前我們專注在一件事情上。

比如說他可能前幾天在西安跑業務，這幾天回來處理後製，然後接著還要去哪裡開什麼會議。要拓展業務就要親自跑很多地方，最後他的時間就會被分割在很多不同的事情、不同的人身上，跟我們以前完全專注在製作部門上完全不一樣。

　　不同世代的經營方式有不同的長處和短處，像亮勛這樣的工作方式，好處就是他的業務拓展面向會很廣，但缺點就是跟第一線的人相處，情感就不像我們以前那樣深厚；我們以前經營的面向比較窄，然後跟操偶師、導播這些第一線的人情感就培養得很深。

　　因為員工情感維繫的方式不一樣，所以亮勛面臨的挑戰也跟我們不一樣。因為他人在台北，片廠在雲林，某種程度上算是遠距帶兵，要如何指揮製作人員是一個挑戰。

　　所以，我認為他最重要的任務是必須讓後方的製作人員非常清楚公司未來的願景是什麼，布袋戲文化的下一步要如何繼續擴展。雖然再也無法像以前戲班子那樣每天生活在一起，但我們還是必須努力讓每一個員工的心凝聚在一起。

布袋戲般的生活宛如一家人。

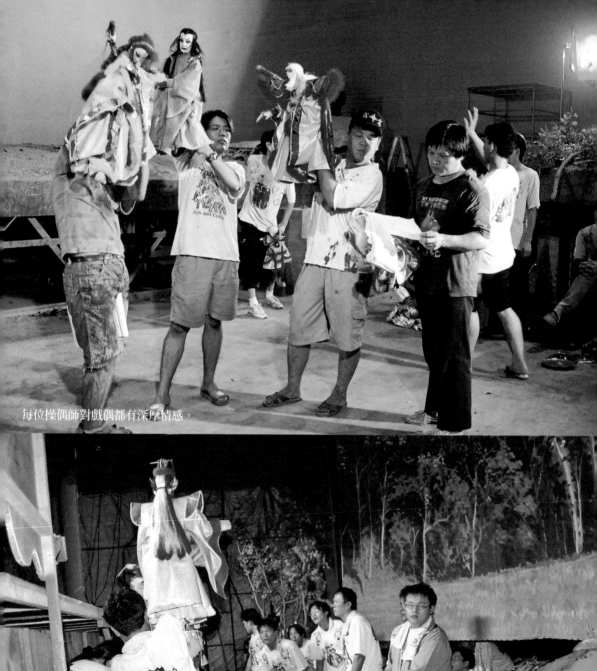

每位操偶師對戲偶都有深厚情感。

戲班的工作繁重卻踏實。

霹靂會

創刊號
84年9月1日創刊
84年9月1日出刊

霹靂外傳漫畫連載❶
神、魔交戰，宇宙神知被禁錮在肉林血池之中，天象因而大變，直到葉小釵出現···

霹靂會情報搜密大公開
八音才子　黃文擇
霹靂衛星電視台9月強檔好戲
銀羽飛燕慘遭十大酷刑

笑盡英雄

清香白蓮　素還真

霹靂會

84年9月1日創刊
84年12月號

影視漫畫精選 **4**

影像藝術大師

陷落魔掌 無法自拔的非凡公子

真假君子 剖析素還真的心理遊戲

霹靂衛星電視台12月強檔好戲

1995霹靂風雲榜

霹勁武林驚動萬教

霹靂會

第 5 期

霹靂外傳漫畫精選 ⑤

一位重義守信的先覺
演師絕技 笑傲江湖
龍血去向之謎
先知先覺的老人特質

天下第一武林盟主爭霸戰

順流
逆流
霹靂布袋戲的失敗學

「票房的失敗不代表品質上的失敗，這些失敗作品中的技術會大大提升日後我們其他作品的品質。所以從這個觀點來看，失敗是一種練兵。」──黃文章（強華）

爸爸替台灣布袋戲打下基礎

作為一門歷史悠久的民間藝術，台灣布袋戲在過去100年經歷了非常多次的起起伏伏。布袋戲之所以能夠越挫越勇，就是因為每一次布袋戲的從業者都有辦法在失敗中汲取養分，然後用這些千金難買的失敗學分再戰100年。

我和弟弟文擇這樣一路做布袋戲，坦白說是滿順遂的。當然波折在所難免，做一個事業三、四十年都一帆風順是不可能的。能夠這樣順遂，還是要感謝我老爸黃俊雄替我們打下的基礎，因為爸爸在他那個時代就已經把布袋戲變成台灣人生活的一部分。

觀眾對於戲劇的東西很容易存在他視為理所當然、應該是什麼樣子的習慣或觀念，拿配音來說好了，觀眾很容易把口白本

人的聲音當成他們聽故事習慣中不可分割的一部分，所以口白一換人就很難得到觀眾支持。就像現在我們霹靂布袋戲開始嘗試多人配音一樣，觀眾一開始聽起來就是格格不入，因為弟弟文擇的聲音已經變成他們根深柢固的習慣了，所以聽到多人配口白的聲音，他們就會覺得這不是布袋戲，覺得角色跟聲音好像是分離的，不是一體的。縱然我們找了很好的配音員，或是經過特別訓練的新秀，聲音表演得非常不錯，在一些老戲迷的耳朵中還是覺得有差別。

同樣的，我們把時間倒轉回當年文擇剛出來配音的時候。因為我爸爸的時代史艷文他已經演這麼久，換由文擇頂替講口白時，觀眾一開始也是不太認同的。他們一聽就知道不是黃俊雄的聲音，覺得這不是布袋戲。

其實每個階段都有每個階段存在的意義。

所以我們會有今天，都要感謝爸爸做了這一件事：1980 年代布袋戲第二次在電視台播的時候，最後熱門到台視、中視、華視都搶著一起播出，所以爸爸那時候就給弟弟文擇在中視上演的機會。文擇因此可以累積下一定的基礎，讓觀眾了解他的聲音、習慣他的聲音，也讓我們轉到錄影帶市場的過程變得非常順利。

電視台停演之後，到在錄影帶市場復出，這之間大概有一兩年的空白。觀眾群還沒有消失，而且經過兩年停演，他們對布袋戲更加渴求。錄影帶的發揮空間更大，因為內容不再像電

視台那樣需要先送審，所以劇情更天馬行空、更刺激好看。觀眾立刻感覺到這個跟電視台以前演的完全不一樣，很敢講，很敢演，刺激感遠大於電視。

最重要的是，因為爸爸之前給的磨練機會，文擇的聲音已經先被觀眾認識，所以才讓我們一路走來可以這麼順遂。

錄影帶出租店的窮途末路

Betamax、VHS 錄影帶流行了很長一段時間，然後第四台也出現了。1995 年，原本跟我們買節目的有線電視頻道 U52 倒了，所以我們乾脆自己接下來做，改名為「霹靂衛星電視台」，正式進軍有線電視市場。

第四台對布袋戲的衝擊不大，但對於錄影帶出租店的衝擊非常大。因為第四台背後的大集團為了衝收視率，很敢花錢買洋片來播放。跟花七、八十元租片比起來，第四台有這麼多片任你無限看，對消費者更划算。

錄影帶店那時候已經不太買得起洋片，因為價格太高，買進來又不一定每一部都是好片，可能十部好片賺的錢要彌補剩下九十部的損失。面對第四台看不完的洋片的競爭，錄影帶店幾乎毫無招架之力，第四台因此變成錄影帶店經營的第一波打擊。

等到下一波打擊──網路盜版──出現，錄影帶產業終於應

聲倒下。

在這以前不是沒有盜版，只是 VHS 的盜版要一比一的時間去拷貝，買一部母帶回來自己拷貝必須要花很多時間。後來 VCD 和 DVD 的盜版速度就變快了，不用幾分鐘就可以複製一部。緊接著網路盜版甚至連拷貝都不用，錄影帶出租店的營運立刻開始雪崩式下滑。

其實網路盜版對霹靂布袋戲的出租率影響並不大，但對於其他錄影帶出租率影響就非常大，因此不堪虧損的錄影帶出租店也一度來協商要我們降價。我們本來也一直在調漲價格，後來就跟錄影帶店說我們沒辦法降價，但承諾未來會停止調漲價格。

不過因為錄影帶市場真的大勢已去，大環境對錄影帶出租店的生存很不利，緊接著就陸續收掉非常多出租店，我們的營收重心慢慢轉到衛星台及其他的銷售通路。

藉便利商店的奇招突破逆境

其實沒有當年錄影帶市場即將崩盤的種種跡象，我們也不會被逼得激發創意，最後想出在便利商店市場出租 DVD 這個全世界聞所未聞的奇招。

我們那時候就是看到錄影帶店已經開始蕭條，知道這個市場大概撐不久了。不過真正讓我們痛下決心一定要找到新通路的

導火線，是另外一個重大挫敗——

錄影帶市場我們一開始的經營方式是自營，但因為我們不可能自己去跑錄影帶出租店，所以每一區再交給一個區代理去跑出租店，比如說台南、高雄有一個區，屏東、台東有一個區，嘉義、雲林一個區，台中、彰化一個區，北部一個區。後來我們開始覺得分區代理麻煩，溝通介面複雜，會都開不完，而且代理商規格不夠大、資金不穩定，於是就找了一家總代理，全權交給他們，也做得挺不錯。

後來另外一組人馬就來競爭代理權，因為他們有電影發行背景，來提案的時候行銷規劃也寫得有模有樣，加上他們出了高價競標，我們就用一年一約的方式試著跟他們合作。

幾年後，因為他們自己在電影方面的投資虧損，就拿布袋戲收來的錢去補電影虧損的洞。結果洞越來越大，最後已經掩蓋不住，就直接跳票。

以前發行港劇錄影帶的年代也發生過類似的事，就是總代理跟下面的錄影帶出租店收了買錄影帶的錢，卻沒有交給上面的發行商。發行商沒有收到錢，當然就不會給你片子。我們遇到代理商跳票事件也是一模一樣的狀況，損失最大的都是底下的出租店。

那些無辜的錄影帶出租店真的很可憐，最差的時候一天營業額可能只有幾百塊，結果還遇上這種事。所以雖然代理商收到的錢我們沒有拿到，但我們後來還是把片子給出租店，只跟他

們收 DVD 壓片的 10 塊錢成本，等於工本費之外，DVD 裡頭的內容我們就是送給他們。

為了維繫我們跟出租店的合作關係，不讓我們跟布袋戲迷的關係因此突然中斷，這個事件我們就是自己善後，咬牙吸收損失。

因為同一時間錄影帶出租店的市場本來就是搖搖欲墜的狀態，又遇上這種代理商倒閉的事件，我們知道不能拖了，必須馬上找新的通路。

我們最後選擇便利商店的理由是：

第一，便利商店都屬於財務穩定的大集團，因為他們的商品非常多樣化，不會因為單一產品不賺錢就倒了；第二，便利商店普及率非常高，一個品牌就有三、四千家分店，完全不輸給整個錄影帶出租店的規模。

所以最後決定轉到全家便利商店。我們也很感謝當時全家便利商店的潘進丁董事長全力支持，才讓我們在錄影帶市場崩盤之前就順利轉換到便利商店這個全新的 DVD 通路上。

沒有黑河戰記的失敗
就沒有聖石傳說的成功

上面這些是霹靂布袋戲在運營上遇到的挫敗。至於在製作上的挫折，又是完全不一樣的故事。

我們霹靂的正劇一直以來都做得非常順，可是我一直認為我們不能只有這一條產品線，應該利用現有的人力，挪出另一組人來開發新的產品，所以才會有 1996 年的《黑河戰記》。

《黑河戰記》對我的打擊非常大。

《黑河戰記》的表現方式和故事風格都和正劇不一樣，正劇比較偏向奇幻武俠，《黑河戰記》比較偏向古裝武俠，文擇的配音也沒有什麼問題。結果我們發現，不是好的劇本、好的口白，就一定打包票會受到觀眾歡迎。

因為我們每次都很想挑戰成熟度還不足的新技術，經常會吃力不討好，後來的《火爆球王》就是嘗試還不夠成熟的動畫技術，結果是許多布袋戲的表演方式沒辦法完全發揮。

《黑河戰記》則是我們嘗試外景拍攝的重要第一步。剛開始嘗試外景拍攝，技術不成熟，要投入的人事費用和各種成本都很高。雖然當時我們自己感覺很有把握，但是觀眾就是不買單。

觀眾不買單的其中一個原因是他們不想再被新的節目套住。因為霹靂正劇都看不完了，如果再被《黑河戰記》套住，要看到何時才看得完？

另外一個失敗的原因是當時我們邊拍邊賣，不像正劇那樣全部拍完之後可以做整體行銷。因為劇本寫作跟節目拍攝的難度都比較高，《黑河戰記》有時候一週出一集，有時候兩週才出一集，一直沒有辦法穩定更新。更新不穩定，觀眾就沒有辦

法養成收視習慣，看一集之後不知道還要等多久才能看到下一集。後來拍了十幾集就停下來了。

我自己覺得《黑河戰記》拍得不錯，故事又簡單明瞭，不像正劇那麼複雜。實景拍攝每個人都人仰馬翻，最後成效不好，感覺好像是吃力不討好。

但我們必須要從另外一個層次來看這個失敗：一定是先有《黑河戰記》才有後來《聖石傳說》的得心應手。《聖石傳說》出了非常多的外景，裡頭的操偶師都是在《黑河戰記》時養成的技術。沒有《黑河戰記》的經驗，《聖石傳說》可能就要花更多時間摸索和嘗試失敗。

當然，雖然不用再摸索實景拍攝，但我們還是在《聖石傳說》中摸索了新的挑戰──35 釐米膠卷拍攝。

失敗是在成就十年後的成功

所以很多事情當下看好像是失敗，但是過了幾年來看它，其實成就了另外一些成功的作品。

比如說 2015 年的《奇人密碼》，當下看它票房不好，是失敗的產品，但過了幾年之後，很多《奇人密碼》的技術都應用到其他的劇裡頭。比如說現在已經獨當一面的動畫製作丁子奏，就是從過去跟我們合作的經驗之中積累出來的技術，發揮在《奇人密碼》和《Thunderbolt Fantasy 東離劍遊紀》之中。

後來他去大陸發展幾年，再回來霹靂做動畫特技的總監，然後才有《刀說異數》這些更上一層樓的作品。票房的失敗不代表品質上的失敗，這些失敗作品中的技術，會大大提升日後我們其他作品的品質。

所以從這個觀點來看，失敗是一種練兵。

《黑河戰記》、《火爆球王》、《天子傳奇》對我們來說都是挫折，因為我們都很有企圖心地在這些作品中大膽嘗試新的東西，但觀眾接受的程度不一。比如說《天子傳奇》嘗試跟香港知名漫畫家黃玉郎合作，結果我們改編他的作品較少人看，反而是他來改編我們的《傲笑紅塵》變成漫畫，在香港吸引非常多人看。

原本的霹靂正劇其實包袱很重。因為這些老戲迷已經看慣了，知道整個來龍去脈，新的觀眾要進入裡頭，得面對人物的複雜關係、故事的複雜支線，會是很大的包袱。

可是有很多霹靂正劇的忠貞老戲迷一直都比較難接受新的嘗試。我一直在思考，明明來自同樣團隊的布袋戲，為什麼老戲迷一直無法接受？比如《Thunderbolt Fantasy 東離劍遊紀》的觀眾大部分都是新的，而且是來自動漫迷的年輕觀眾。

2019 年的《刀說異數》同樣也有很多老戲迷不願意看。可能是因為故事他已經看過，也可能是我們嘗試多人配音的關係，這是我們應該要去克服的問題。如果一直要維繫老戲迷的支持，很多事情會沒辦法開展。開發新的劇種會有很多難度，

總不能因為老戲迷不接受，就不開發新的類型、新的故事、新的劇種。

其實這也不是我們第一次嘗試多人配音，早在2001年的《天子傳奇》我們就試過多人配音，很可惜後來沒有再積極發展，多人配音的摸索就中斷了。

現在回頭想想，如果從《天子傳奇》之後我們持續培養多人配音的人才，早就已經擁有非常成熟的配音團隊，不用像現在這樣找破頭找不到人。所以現在面臨的困境，就是因為以前我們沒有開始做。

還好我們現在開始做了，十年後就不用面對同一個困境。

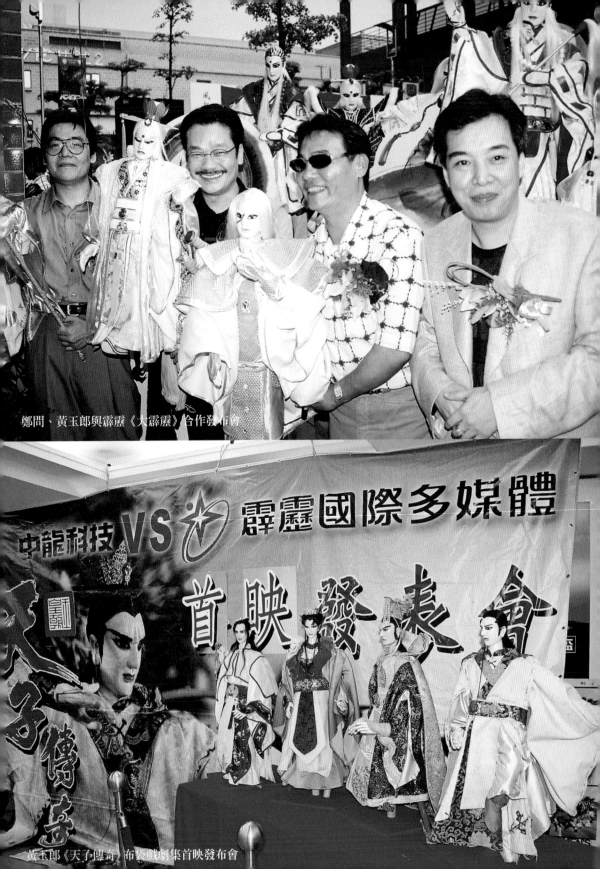

鄭問、黃玉郎與霹靂《大霹靂》合作發布會

黃玉郎《天子傳奇》布袋戲劇集首映發布會

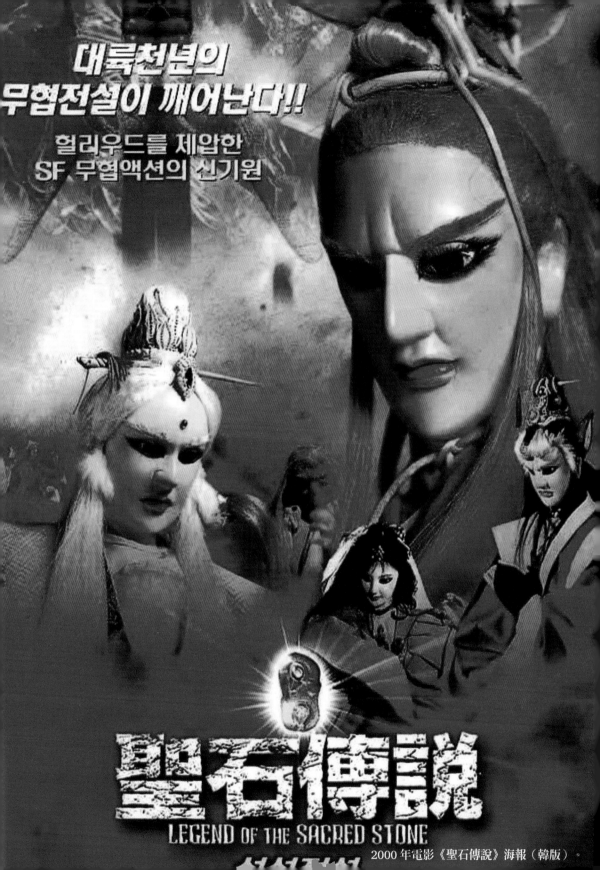

대륙천년의
무협전설이 깨어난다!!

헐리우드를 제압한
SF 무협액션의 신기원

LEGEND OF THE SACRED STONE

2000 年電影《聖石傳說》海報（韓版）。

透過鏡頭，布袋戲能更細膩呈現劇情。

霹靂將布袋戲成爲劇集是布袋戲重要的演變。

退休
與接班
且聽下回分解

「我定位自己退休之後扮演的角色是『鞋子』。為什麼是鞋子？因為鞋子沒辦法主導你往哪邊走，是穿鞋子的人在主導這件事。但是鞋子可以讓人避免滑倒、抵擋所有尖銳物的傷害，讓你在這條道路上能夠更順遂。」——黃文章（強華）

退休就是老友、老狗、老酒

2019 年開始把公司的營運交給兒子黃亮勛之後，經常有人會問我，不做布袋戲之後，我要做什麼？

我想，退休之後應該還是寫寫東西吧，畢竟我的興趣也很有限。其他的大概就是老友、老狗、老酒，還有老婆吧。

阿公黃海岱跟爸爸黃俊雄一輩子都對朋友非常好。做戲的人都是這種個性，就是廣結善緣。因為做戲要全省到處跑、到處演，去到哪裡就交哪裡的朋友。今年交了朋友，明年再到你的地盤表演的時候，好歹你可以多照顧我。

以前一個戲班的團主就是要走在前面，所以阿公、爸爸他們不管任何時候永遠都很忙，因為朋友交際非常多。

　　我跟弟弟則是工作結束就回家，不會不時往外跑，其中一個原因是我們現在的經營方式，我比較適合幕後的角色。所以我的朋友往來沒有阿公、爸爸他們那麼頻繁，交際應酬也比較少。

　　大概只有公司上市上櫃之前可能因為打棒球、養鴿子等等布袋戲以外的興趣，結交了比較多的各方朋友，後來因為公事太忙，朋友也變少了。一直到最近慢慢把公司交給亮勛之後，我才又有時間參加一些外面的社團。退休之後，我就能夠有更多時間跟這些老友相聚。

　　另外一個可以重拾的興趣大概是養狗。我以前也養過不少狗，最讓我心痛的是其中一隻大概養十多年的貴賓狗往生，真的很心酸。

　　可是養狗還可以，但這個年紀大概就沒辦法養鴿子了。

　　以前寫劇本之外我最大的樂趣其實是養鴿子，因為養鴿子可以放鬆心情。養鴿子其實一開始是農業社會的餘興方式，後來才慢慢轉向企業經營。當年我也參加過很多比賽，那時候真的是每個人都太閒，才有時間做這種事。

　　衛星台的時候我還拍了一個搞不好是全世界第一個的養鴿節目，討論配種、比賽、優缺點分析等題目，甚至還出國去拍。養鴿子的學問很深，一點都不輸給紅酒。

　　小時候我就跟別的小孩子很不一樣，喜歡躺在地上看天上的白雲，就是人家說的觀雲相。鴿舍都在頂樓，很適合躺下來觀

雲，而且放出去的鴿子還會自己飛回來，真是一件讓人著迷不已的事。

我記得大概民國 91、92 年左右就沒再養鴿子了。照料鴿子就跟照料小孩子一樣，不但要細心，且要有耐心。既然要養，任其自生自滅很沒品，因為牠無法自己出去飛。何況現在到處都是大樓，又重視環保，所以很多地方早就沒辦法養鴿子了。

養不了鴿子，還是觀雲好了。

寫到不能寫為止

不過現在就計畫這些退休生活，似乎還嫌太早。

我是在「公司經營」這個工作上慢慢淡出，交給兒子亮勛去處理，可是我最喜歡的「劇本寫作」還沒有退休的打算，而且我一定會寫到身體負荷不了、記憶力不行了、沒辦法寫了才會停下來。

在那一天到來之前，我也會提早布局，培養一個可以承接這些布袋戲角色、繼續往下寫的人，讓布袋戲文化繼續發揚下去。

現在霹靂是很多編劇一起在寫，我則是會選一些比較沒有時間壓力的部分自己親自寫。比如《英雄戰紀》系列是全部寫好才會拍，而且一檔戲是幾十集就會結束，跟以前的做法比較不

一樣，寫起來就比較沒有時間壓力。這種「角色會延續，但故事不會延續」的做法，有點像以前的電視劇《楚留香》的說故事方式。

我暫時沒有打算把編劇的工作交班給亮勛，因為我認為亮勛現在這個年紀不應該把精神放在編劇上，而是應該好好去拓展布袋戲市場跟平台。

亮勛作為一個經營者，只要有能力判斷什麼樣的劇本是好的、觀眾會買單的、知道公司需要什麼劇本的時候再去找人來寫、去把關別人寫得好不好就足夠，不應該把自己的寶貴時間花在寫劇本上。

劇本的成功就是只有一部戲的成功，可是公司的經營成功可以帶動五十部戲、一百部戲，所以我認為現在公司還有人可以寫劇本的時候，亮勛他的優先任務應該是帶著公司往前進。公司正在衝刺的時候，分心下去寫劇本就無法兼顧。

日後到了某個階段，公司一切都很穩定了，或許他可以找其他專業經理人來處理營運方面的事情，這時候真心喜歡創作再來投入，寫他自己的劇本。我當然也非常樂見自己的兒子在創作上也有所表現。

一部電影的劇本可能要花上半年，等於這半年什麼事都不用做了。

人的時間畢竟有限，如果想要兼顧太多工作，怕到時候兩件事都做不好。而且就算勉強兼顧，蠟燭兩頭燒的結果還是會互

相干擾，比如寫作的事會影響你的運營決策，或是營運的事反過來影響你的寫作構思。

寫劇本的時間是完全不能被打斷的，靈感來了卻不能專心往下寫是非常痛苦的事，尤其我這種年紀，一中斷就有可能接不上來，就會事倍功半。真心想寫劇本，應該要有所覺悟不能兼顧其他事情。

更何況如果兩件事都要扛起來自己做，身體能不能負荷得了？我們一般人一天工作八小時、休閒八小時、睡覺八小時，如果兩個工作都要兼顧，一天可能要工作十五、十六個小時，身體一定受不了。

交棒之後：
霹靂的下一步

過去我經常講霹靂的願景是要變成東方迪士尼。

成為東方迪士尼是我的一個夢想。夢想的意思是希望朝著這個目標前進，可是要抵達這個目標，還是要分成很多個階段的任務才能逐一達成。台灣目前的市場規模可能暫時還養活不了大型的主題樂園，所以這個夢想的達成比我們一開始想的時間會有點延後。

在我心中，這樣的中長期願景並沒有改變。我想亮勛這兩三年就會開始做，先階段性地完成其中的部分願景。

等霹靂準備好了，開始要往成為東方迪士尼的終極目標邁進時，我想它的型態可能也不一定是我當初所想的那個藍圖；也可能十年或二十年後整個世界的市場已經天翻地覆，真正要做的已經不是原本的東方迪士尼，而是另外一個完全不一樣的藍圖。

　　擘劃那個充滿無法想像的未來已經不是我的任務，而是下一代亮勛的任務了。

　　我定位自己退休之後扮演的角色是「鞋子」。為什麼是鞋子？因為鞋子沒辦法主導你往哪邊走，是穿鞋子的人在主導這件事。但是鞋子可以讓人避免滑倒、抵擋所有尖銳物的傷害，讓你在這條道路上能夠更順遂。我們過去累積的經驗可以提供這些功能，然而真正主導的還是穿上這雙鞋的人。

　　到時候我的工作將會是像鞋子一樣，確保亮勛和霹靂能夠紮紮實實地踩穩那一步。

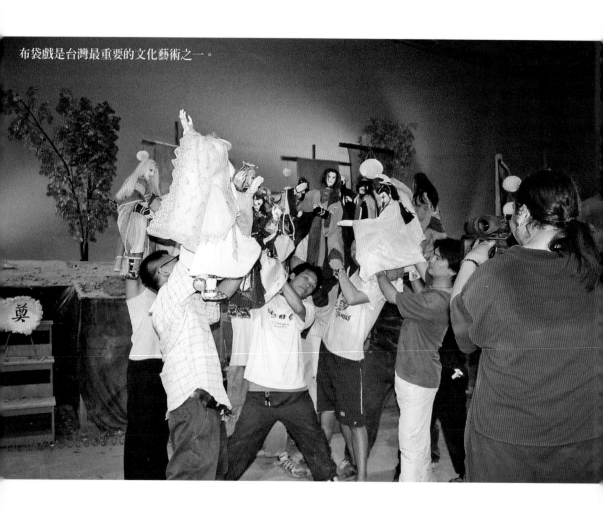

布袋戲是台灣最重要的文化藝術之一。

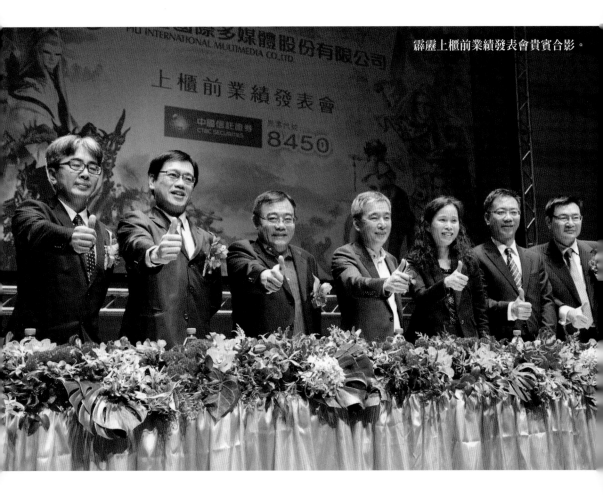

霹靂上櫃前業績發表會貴賓合影。

劇本創作會議。

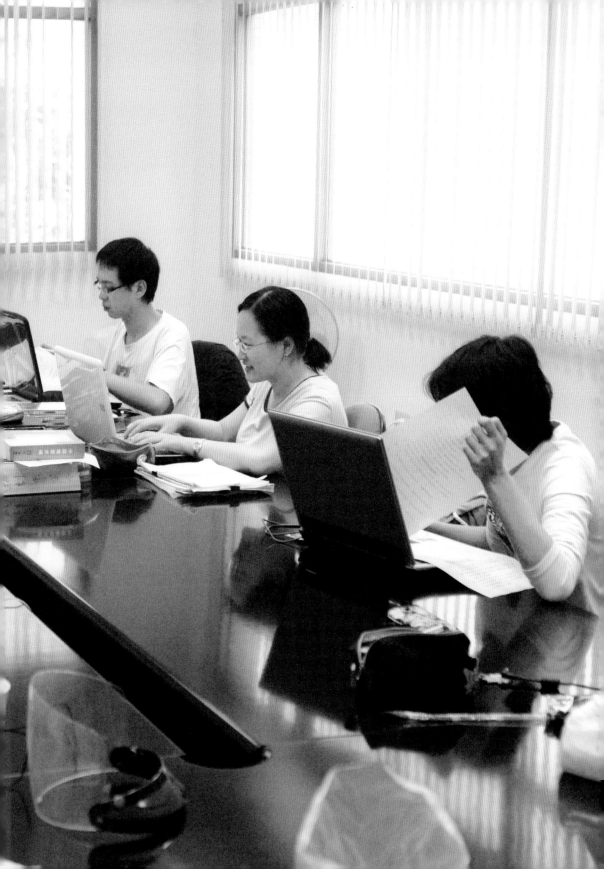

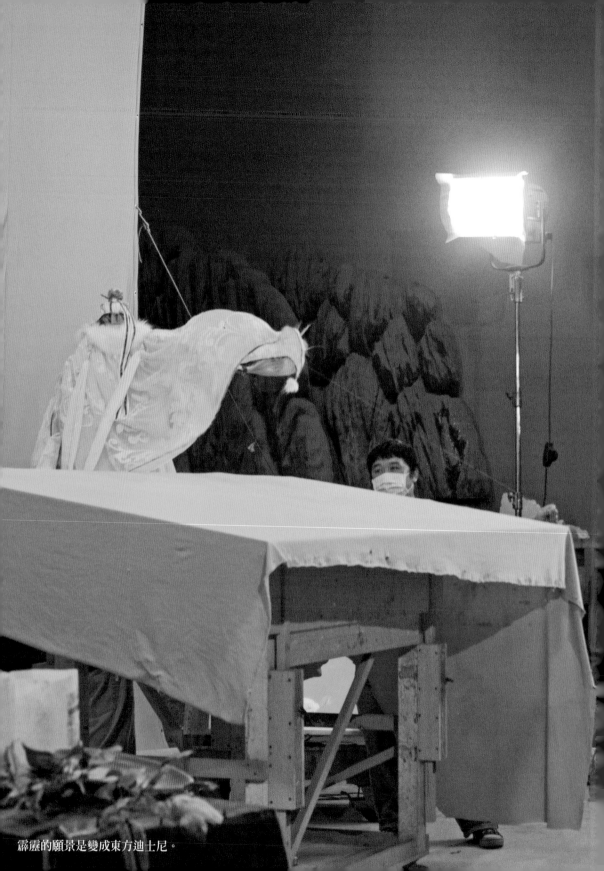

霹靂的願景是變成東方迪士尼。